西方绘画技法经典教程

绘画中的逻辑思维

【英】尼塔·莉兰　著

周敏　译

If you are a beginner who wishes to be a creative artist · an artist who desires to be more creative · a creative artist who is blocked This book is dedicated to you

Begin

上海书画出版社

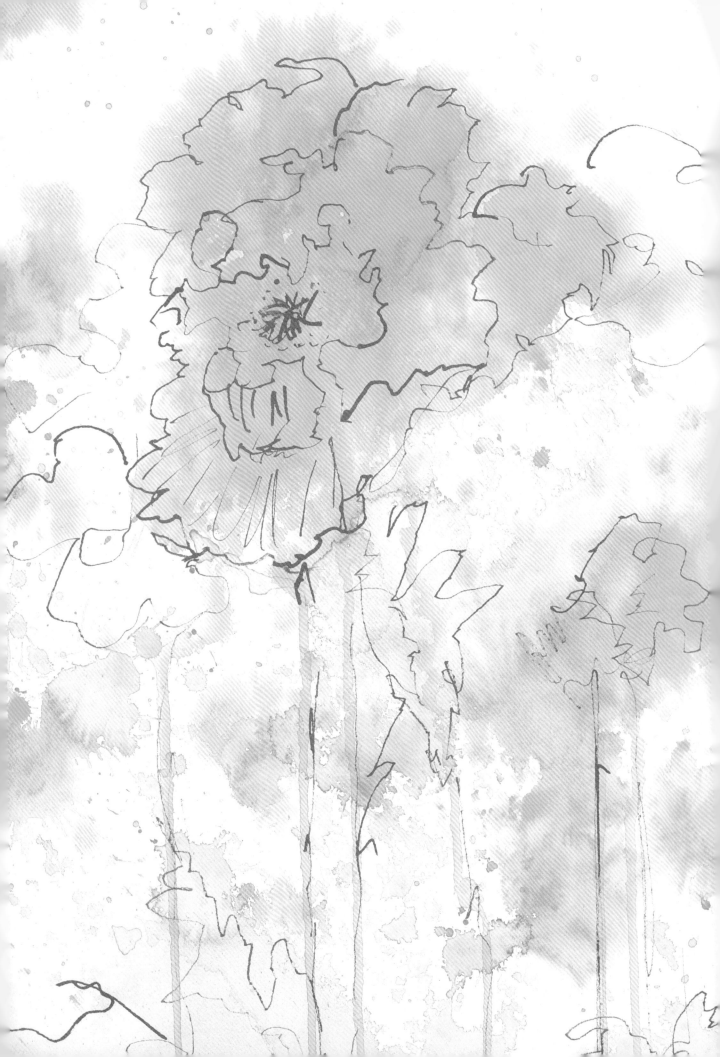

西方绘画技法经典教程

绘画中的逻辑思维

一本激发创意灵感的手册！

【英】尼塔·莉兰 著

周敏 译

上海书画出版社

目录

学习如何进入孩童般自发的自然状态，确定创作过程的五个步骤，并运用想象力和专注力来发现艺术作品的新主题。

你身边有数不清的创意等待被发掘，为何你的眼光只停留在艺术品上？扩展你的技能，练习装饰画、版画、纫缝、剪贴、编织或其他技能，充实你的艺术生活吧。

绘画是艺术创作的基础——你对自己的绘画能力越有自信，你的作品呈现的艺术个性就越明显。重新发现画画的乐趣吧。

人们每天都在做不同的选择，无论是穿什么、如何摆放餐具，还是如何放置办公室中的家具。你可以学着在艺术生活中轻松有效地为自己的作品设计需要的结构。

致谢

我衷心感谢在本书创作过程中所有鼓励、支持并帮助过我的人。感谢大卫·刘易斯（David Lewis），在1985年《色彩探索》一书出版后，他建议我再写一本。感谢格雷格·阿尔伯特（Greg Albert），他是我1990年版的《创意艺术家》的编辑。感谢雷切尔·鲁宾·伍尔夫（Rachel Rubin Wolf），她给了我重新修订本书的想法。感谢我的编辑，杰米·马克尔（Jamie Markle）和克里斯蒂娜·谢诺（Christina Xenos）斯说服我修订本书。感谢斯蒂芬妮·劳弗斯维勒（Stefanie Laufersweiler），每次都给予我热情和新鲜的想法。感谢设计师温迪·邓宁（Wendy Dunning）、排版师凯西·柏格斯特罗姆（Kathy Bergstrom）及制作协调人马克·格里芬（Mark Griffin）和马特·瓦格纳（Matt Wagner）的出色工作。

特别要感谢西尔维娅·杜根（Sylvia Dugan）帮助我记录这些片段。感谢安·贝恩（Ann Bain）美丽的书法。感谢格林高级中心的学生们在本书创作最后阶段对我的支持。感谢代顿视觉艺术中心的工作人员在最后时刻给予的帮助，感谢麦卡利斯特艺术商店的小乔治·布辛格（George Bussinger）在我需要的时候提供的支持。万分感谢那些慷慨的艺术家们，是他们的绘画、素描和工艺品使本书更加精彩。

最后，感谢我亲爱的家人，感谢斯蒂芬（Stephie）和维吉尼亚（Virginia）无条件给予我的爱、友谊和支持。感谢詹娜（Jenna）并永远感谢R.G.L.。

如果你是一位希望成为艺术家的初学者、一位希望变得更有创意的艺术家，抑或是一位处于瓶颈期的创意艺术家，那么本书就是为你而准备的。

开始吧！

作者简介

尼塔·莉兰（Nita Leland）从1970年开始用水彩作画，现在在美国和加拿大各地开设讲习班，教习色彩、创意、拼贴和设计。她著有《色彩探索》《创意艺术家》《创意拼贴技法》等三本畅销艺术指导书，并且曾为《水彩的奥秘》《水彩》《艺术家杂志》《美国艺术家》等多家艺术刊物供稿。她也是《色彩探索着色簿》的作者。莉兰是"尼塔·莉兰色彩设计选择器"的设计师和制造者，同时担任艺术材料制造商的咨询顾问。她曾是"色彩探索工坊"系列节目的特邀艺术家，专为艺术家和教师讲授色彩教程。

Nita Leland

尼塔·莉兰 辛西娅·弗雷利摄影

《三只鸟》 尼塔·莉兰，混合媒材拼贴画，10厘米×15厘米

活动指南

☞ **活动** ☜

用双手画画

两只手同时握着铅笔作画，画一朵花两朵花。参照物可以是真花，也可以是假花。尽量保持双手同时移动，或者从同一个方向开始画，或者随着花瓣和叶子的轮廓从相反的方向开始画。从一个形状移动到另一个形状时，不要停止手上的动作，继续画，直到完成作品。有空的时候就可以尝试这个练习，有助于提升你的能力，开发你的创造性右脑。

双手创作的作品

当你发现自己的非惯用手也能画画的时候，吃惊吗？两只手同时握笔，画出自然的线条效果。你会发现，用自己的非惯用手能画出比常用手更有趣的作品。

引言：让自己变得更有创意

有创意的人好奇、易变通、执着、独立，具有强烈的冒险精神且热爱玩耍，他们相信自己的直觉，倾听自己的内心。每个人生而具有创意和直觉，你需要唤醒自己的创意思维。专心一些，相信自己，发展并加强你的自身特点，来开发你的创造潜力。

> 创造力是对某人高贵的颂扬，能使任何事情变得可能。创造力是对生活的颂扬——至少是对我生活的颂扬。它代表着一种大胆的表态：我在这里！我爱生活！我爱我！我可以做任何事！我什么都可以做到！
>
> 约瑟夫·辛克，治疗师、画家、雕刻家和诗人

你天生具有创造力

大部分人都具有创造力，每个人都能成为一位有创意的艺术家。美国水彩画老师埃德加·A.惠特尼曾说过一句话，经常被引用："没有什么事情是一个执着的学生做不到的。"你所需要的是渴望和决心，还有实践、耐心和毅力。一旦你有了这些品质，在任何创造性的工作中都能取得成功。

课堂训练能培养创造力，但不是必

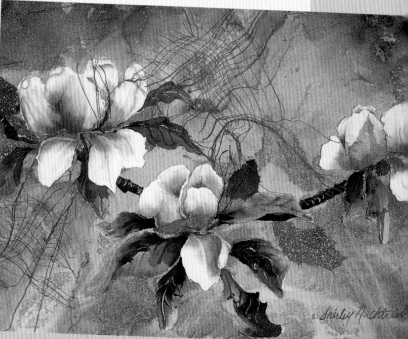

《奇特的靠垫》 弗朗西斯·特纳，来自南非的纯手工泥布缝制，25厘米×25厘米×13厘米

《木兰花》 雪莉·埃莉·纳克特里布（Shirley Eley Nachtrieb），水彩拼贴，28厘米×38厘米

需的。视觉艺术和手工艺领域中许多有创造力的人都是自学成才的，他们愿意创造，敢于挑战。有创造力的人喜欢挖掘新想法、开拓新方向并迎接新挑战，他们相信眼前就是一场精彩的冒险。每个人天生具有创造力。你生来就是要创造的。重视你与生俱来的潜力发挥你的创造潜能，让它流动起来，尽情地享受各种可能性吧。

你想成为什么样的人，就能成为什么样的人

每位艺术家最开始都是初学者，因此你现在的技能水平无关紧要。创造力可以通过学习和实践来培养。即使你不是艺术家，你可能已经做过了许多富有创造力的事——如缝纫、木工、园艺、剪贴簿，甚至抚养孩子也是。只要有学习和实践新技能的意愿，这些事情与创造性艺术之间的差距其实并不大。掌握艺术技巧就像学开车一样——你需要不断地重复一系列动作，直到能做到所有事情为止。若你能学会停车，就能学会画画或织布。

不要老是去想那些"你没有天赋"的自我实现预言。亨利·马蒂斯（Henri Matisse）说过："不要把创造力看作一种天生的才能。在艺术上，真正的创造者不仅仅有天赋，而且能成功地为自己所定的目标做好安排，这一系列活动的过程十分复杂，最终的作品就是结果。艺术家们以一个愿景开始——这是一项需要努力和勇气的创造性工作。"

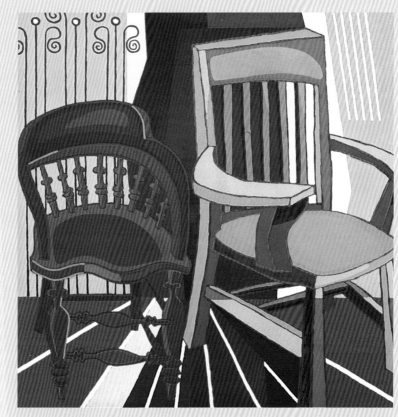

《椅子系列——无题》梅尔·迈耶（Mel Meyer, S.M），丙烯，152厘米×152厘米

只要有练习、耐心和毅力，就会有回报

这一切都不是一蹴而就的。心理学家亚伯拉罕·马斯洛（A. H. Maslow）在《人性能达到的境界》一书中写道："很显然，我们都认为创意会在某个绚烂的时刻犹如闪电般击中你，所以人们通常会遗忘创造者所付出的努力。"

这是好事。创意不像变魔术一样凭空出现，而是需要自己实现。所以不要等着创意像晴空中的一道闪电击中你。试着找出适合你的方法，然后就去做吧。

这本书能激发你的创造性思维并鼓励你去实践。它涉及创造力的方方面面，从理论到技术再到实践，来帮助你发展在艺术领域和日常生活中的创造力。本修订版新增了许多活动和插图，以及一个新章节，来探索艺术和工艺领域中不同的表现方式。

本书既能帮你克服障碍慢慢进步，也能在锻炼技能的过程中增强你的创造力。这不是枯燥的练习，而是一场游戏。发挥你的幽默感，希望你能在练习和尝试新事物的过程中获得乐趣。

无论以后你要克服多么复杂的情况，现在先从身边的小成功开始吧。只要你有耐心，愿意循序渐进，艺术就可以改变你的生活。

一个良好的开端

不需要其他特殊的工具，只需一支普通的铅笔即可，这是简单又为人们所熟知的工具。从几张复印纸和一支铅笔开始，随意地运用你的纸张，不用担心会搞砸。你并不是在真正地搞艺术，而是在挖掘自己的创造精神。

让实验变得有趣

尝试各种不同的绘画媒材、颜料和工具。每个人都有一些有用但却不常用的材料，正放在某处积灰。与朋友交换艺术品和手工艺品，既可以节省开支，新的工具也可以激发你的创造力。

还有另一种方法：邀请一组人来参加画家或手工艺人们的聚会，请他们带上不同的绘画媒材、纸张或工具来互相分享并指定某些与工艺品有关的物品，如一些水彩颜料和画刷、橡皮图章和墨水、织物、彩色铅笔、油画棒和制作剪贴簿需要用到的裁剪工具。在聚会过程中可与不同的人多次交换物品。把 块

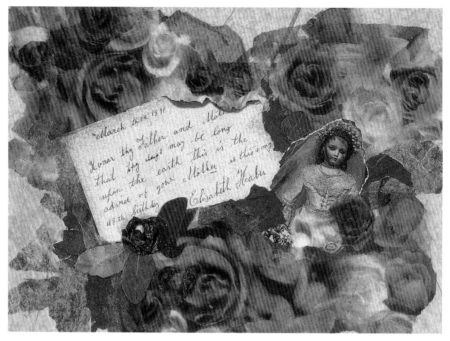

41厘米×51厘米的插画板放在边上，让每个人用不同的材料在上面画画。若你的朋友都很幽默，你会玩得很愉快。

收集宝物

你需要收集各种各样的物品来进行创作活动。用鞋盒或牛奶箱做一个宝箱，收集一些有趣的小物件：贝壳、织物、坚果、树叶、纽扣、漂流木、石头、杂草、钉子和钥匙。问问你的家人和朋友有没有小物件可以贡献。把这些东西用于剪贴簿和笔记本上。

准备一个纸盒，来装艺术纸、包装纸、照片、杂志图片、报纸碎片、布料、绳子、旧画和素描。这些零碎的东西在以后的创作中可能会用到。

创意始于家中

有时候，你在家里四处看看就能找到好的材料。我将印花包装纸作为这幅与我祖母有关的拼贴画的背景，配上一张适合她童年时代的古董娃娃的图片来引人瞩目。上面那段文字是一页扫描件，来自曾祖母的纪念册。我把纸张的边缘烧焦了，并用烧过的黄褐色水彩做旧纸张。

《手稿》尼塔·莉兰，混合材料拼贴，22厘米×28厘米

使用材料时不要担心

拿出一张全新的纸，踩一脚，并把它折叠或揉皱，让猫在上面走。把脚印刷干净后在纸上随便画些什么。这不是很容易的事情吗？放松，把每一样新材料都想象成一张普通的旧纸。不过就是一张纸而已！

👉 活动 🐟

做一个工作罐

在你看书时，可能会产生很多新想法。为了住这些想法，用饼干罐或大碗做一个工作罐，在纸条上记录自己想尝试的活动，或者杂志、工艺品商店和展览中吸引人的想法、主题或技巧，放入罐中。当你想创作时，随便摸一张纸条出来，根据你的想法开始吧。

你的旅行日志

现在去买一本速写簿作为你的旅行伙伴，开始一段激动人心的创造之旅吧。在文具店、卖学校用品或办公用品的商店里有很多选择：螺旋装订的、精装的、活页的、大开本或小开本。准备一本速写簿、两支削尖的2号铅笔和一支钢笔（圆珠笔或便宜的卡式钢笔就行）。每天花15分钟时间练习速写。

关于列表

在本书中，你经常会看到关于制作或查阅列表的参考资料。在培养创造力方面，列表有着三个重要的作用：挑战你的思考能力，使你专注于你的想法并有助于你产生更多的想法和做出创造性的选择。

本书中的列表不仅仅是临时的提醒，而是长期有用。它们能帮你组织你的想法，以便你在需要的时候快速找到它们。一旦你有了新的想法，就把它们写在列表上。你可以将想法储存在速写簿或日记上，以备将来参考。若你不记得自己的想法，再好的想法又有什么用呢？经常看看你整理的列表，一有新的想法就写上去，来激发自己的创造性精神。

在路上创作

在小袋子里或小孩的午餐盒里装一些小物件，放在车里。在交通堵塞或等孩子时，用这些物件创作草图或拼贴画：

※ 13厘米×18厘米速写簿

※ 6~8支彩色记号笔

※ 2B铅笔

※ 白色塑料橡皮擦

※ 0.5毫米针管笔

※ 胶水

※ 一小包折纸

※ 可回收用纸（如票根）

👉 活动 👈

快速填满速写簿

用15分钟填满一页速写簿。不一定要画一幅画或贴上照片。用铅笔或钢笔随意写下货画下任何你能想到的东西。用不同颜色的笔来反应你的情绪变化。你可以：

※ 给自己写一段话；

※ 列出你的想法和创意项目；

※ 列一张书单；

※ 列出你喜欢的音乐；

※ 抄写一些鼓舞人心的名言；

※ 涂鸦和绘画；

※ 速写；

※ 计划活动；

※ 尝试书中推荐的一些活动。

每位艺术家的必备之物

每位艺术家都应该拥有一本好用的速写簿。把你的想法写在上面，以免遗忘。不要害怕会写错什么。我的朋友布莱恩·赞比亚（Brian Zampier）是一位狂热的速写爱好者，从他那里，我学到了三条简单的规则：不要擦掉写下的东西；不要撕掉任何一页；记录下每一个想法的日期。

为旅程做准备

为自己准备一个可以不受打扰的私人艺术空间。艺术工作室是很棒的选择，但在其他任何地方也可以进行艺术创作。作为四个孩子的母亲，我起初选择在餐厅的桌子上画画，但事实证明，当四周围绕着又忙又饿的小帮手时，在这个地方进行创作是不可能的。所以我开始在卧室里的一张牌桌上进行创作。桌子有点小，但至少我的笔刷上不会再沾上豆瓣酱。现在，我已经有了一间设备齐全的全光谱照明工作室，不过我一些最有创意的思考仍是在那张小牌桌上产生的。

在创作时，要营造一种能使自己充满活力的氛围。有些人喜欢在混乱的环境下创作，有些人则需要远离干扰。有些人通过锻炼来刺激血液循环，为工作做准备；有些人通过冥想来平复心情，远离世界的喧扰。

在准备工作前听听音乐，可以营造充满创造性的氛围。《音乐与灵魂》的作者库尔特·莉兰（Kurt Leland）认为，音乐能对我们的身体、情感、智力和精神产生影响。选择一种能使你平静的音乐，再选另一种能使你精力充沛的音乐，这取决于你所要做的艺术创作类型。莉兰建议制作一个播放列表，把能打动你的音乐添上，并把其中你喜欢的音乐录制在光盘上。当你需要灵感时，播放一些有节奏感和旋律感的歌曲，能激发你的创造力。

每天腾点时间来做创作，制定日程并同时安排好其他的活动。起始阶段每天坚持15分钟，即便时间很短，但也能帮助提高你的技能。当你逐渐有了自信，你会觉得在艺术上"浪费时间"不是一件值得愧疚的事情。相信我：这绝对不是一件浪费时间的事情。

只有不断练习，才能加强创造力。每天留出一点时间来激发你的创造灵感。钢琴家们做键盘练习；体操运动员做伸展练习，艺术家也需要放松。从现实世界转换到创作模式需要有几分钟的过渡时间。当你做完一天的工作，写张便条提醒自己接下来要做些什么。当你明天继续工作时，就可以回忆起今天的好想法。

了解创造性自我

创造力是一段自我发现的旅程。在旅程开始的时候问问自己：

我最喜欢做什么？

什么环境最适合我进行创作？

一天中我最有效率的时间是什么时候？

什么能激励我接受一个创造性的挑战？

☞ 活动 ☜

用你手边的材料随时随地开始创作

随意涂写、涂鸦、绘画或泼墨，不要担心油画或成品的最终成果。用马克笔、彩色铅笔、儿童蜡笔、水彩颜料或粉笔来画画；撕几张杂志的彩色内页，做做拼贴画。你平时能接触到的东西都能激发你的创造力。不需要特地购买一些艺术材料才能进行创作，从你手边的材料开始即可。

我的水彩画

把一张28厘米×22厘米的冷压水彩纸轻轻喷上水，用平刷的圆角将颜色涂在纸上的不同区域，先上棕红色，再上黄赭色和靛蓝色。这时候慢慢地倾斜纸张来混合颜色，颜料会逐渐渗入潮湿的纸张。待颜料干后，再轻轻地喷一点水并泼溅颜料。用小号笔刷来画线条。湿润区域的颜料会再次融合或晕开，创造出全新的效果。

设定好优先次序，追寻你的目标

约翰·列侬（John Lennon）曾说："当我们正在为生活疲于奔命时，生活已离我们而去。"但是，若你有目标，在追寻梦想的创造性生活的道路上，会更易成功。设定目标很简单，但同时你不得不完成一些事情。

培养健康的身心

首要任务是照顾好自己。你需要有充足的休息、合理的饮食、身体的锻炼，并且满足精神需求。你可能会说自己太忙了，还需要照顾其他人，所以做不到这些，但相信我，如果你不好好照顾自己，那么既无益于自己也无益于他人。如果你的身心有缺陷，就无法培养自己的创造力。

使创造力成为日常生活的一部分

你的下一个任务，是要尽可能创造性地度过每一天的每一刻。当创造性思维成为你日常生活反应的一部分，你便能做出更具创造性的艺术品。有创意的生活使艺术变得更具活力与趣味。这是从别的方面无法得到的。

每当你在做自己以前没做过的事时，你就是在创新。最简单的事情，如在华夫饼上抹上果酱而不是糖浆，也是一种创新。每天从早到晚，你有无数机会在生活中做出小小的改变。把这种态度延续到你的创造性工作中，能让你意识到各种变化的可能性。创造力的动力来源于改变，而思想、活动和行为的习惯是创造力的敌人。

变得有条理

每次我要求我讲习班里的学生整理他们的工作室和生活空间时，他们就会开始抱怨。但很多做了的学生告诉我，这么做可以使他们脱离长期压抑他们的创造性瓶颈。很少有人能在混乱的环境下工作。若你的工作室过于混乱，当你想去找一样特定的工具或笔记却找不到时，这种挫败感会导致你一事无成。花点时间来整理你所处的环境，可以解放你的创造性思维。

着手去做吧

本书能指导你用敏锐直觉与意识决心，在生活和艺术领域发展你的创新精神。在每一章中，都附有一些建议的活动来帮助你培养这些特质。这些活动可以激发你的创造力。选择你想做的活动去做吧！我建议你们阅读第一章，以便更好地理解创作过程。你也可以深入阅读本书的任意一章，做你想做的任何活动，来使自己变得更具创造力。

☞ 活动 ☜

从日常活动中培养创造力

在速写簿上记录下你接下来七天的行程。仔细检查每条安排，并想出一个更具创意的方法来做这件事。比如，上班时走一条别的路线；用围巾代替项链来搭配服装；在花园里种一株新的植物；在料理中添一种新的香料。若你经常这么做，就会意识到，在一天中，你有很多机会来培养创造力。不要在任何事情上养成习惯，定期尝试新事物。这样当你停下来思考时，就会发现自己已经极具创造力。

从今天开始创造性的旅程吧。探索新的领域。既要享受在已经熟悉的高速公路和小路上行走，也要踏上新的道路。与其撞上路障，不如绕道而行。好奇心和乐于实践的精神能使我们的旅途变得更激动人心。

享受整段旅行吧，而不要只关注目的地。在到达目的地之前，你就会期待下一次创造性的冒险了。

你是不是担心灵感问题？西格蒙德·弗洛伊德（Sigmund Freud）曾说："当灵感不来找我时，我就去主动找它。"不要等待灵感降临到你的身上。当你工作时，它自然就会出现。

开头是很难得。诗人詹姆斯·罗塞尔·洛威尔（James Russell Lowell）曾说过："在创作过程中，最难的就是开头。"

不要光空想。

不要光空谈。

着手去做吧。

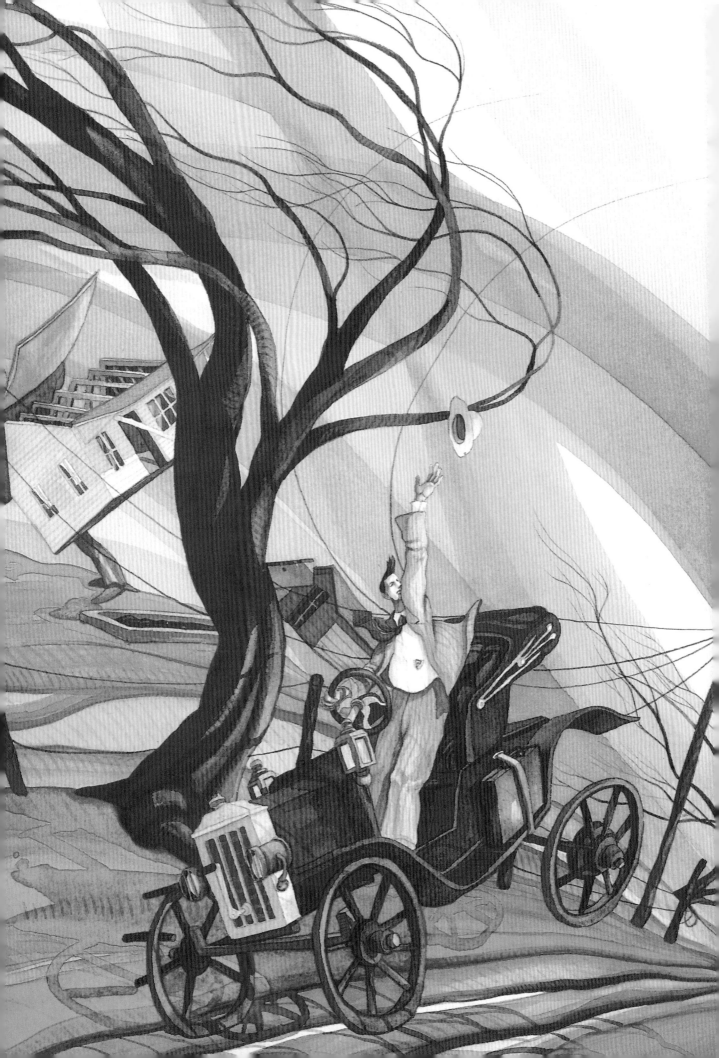

1

创意：

一次愉快的旅行

《13岁的莱克斯》凯茜·杰弗斯（Cathy Jeffers），纤维艺术，76厘米×43厘米，伊莱恩·麦圭尔的藏品

你每天都在做许多创造性的事情，但你却认为这些事情是理所当然的。计划一次聚会、组织一次商业活动、设计一份新闻稿、装饰一个房间，甚至搭配一套衣服，这些事情都会让你获得成就感。当你对自己所做的事情感到非常满意时，你已经在创造性地做这件事了。无论结果如何，创造的过程是普遍存在的，因此你一直都很有创造力。在任何领域培养你的创造力都有助于提高你的创造性思维。

认为自己没有天赋就是常见的自我实现预言。《幻影》一书的作者理查德·巴赫曾说："为你的局限因素辩解，那你就真的把自己局限在里面了。"事实确实如此！积极的态度能快速培养你的创造力。相信自己，释放并调节你与生俱来的创造能量，发挥你的艺术潜力吧。

那些想要使自己变得更有创意的人，那些非常重视自己这种特质的人，更有可能获得创造力，并一直保持着这种创造力……创造力其实就是探究如何运用自己的能力。任何人都能通过挖掘自己的能力来提升创造力。

D. N. 珀金斯（D. N. Perkins）

《创造是心智的最佳活动》

《公路旅行》罗伯特·L.巴纳姆（Robert L. Barnum），水彩，53厘米×38厘米

从谷底到巅峰

创意冒险令人兴奋，但要求也高。创意不是犹如闪电般瞬间而至的——而是你自己做到的。你上一次使用新配料改变食谱是什么时候？在附近的花园里散步是什么时候？在公园里写生又是什么时候？你设计过新款图案的被子吗？吃烛光晚餐呢？从参加讲习班、阅读书籍、参观工艺作坊或艺术家工作室开始，一步一步踏上创意之旅，然后进行一次创造性的飞跃。

若要获得创意，还须有灵活性和乐于改变的意愿，需要勇气并积极思考，下定决心朝着这个目标试一试吧。把艺术创作置于其他事情之前，相信自己，你可以做到的。你可以做拼贴、学编织或刻木雕，可以用水彩和蜡笔作画，可以学习绘画和设计，也可以做一名园丁。将创造性放在所有事情的首位。

能使你变得更有创意的指导

若你想点燃自己的创意之火，需要做到如下事情：

强调创造的乐趣，而不是最终的成果。艺术家兼教师罗伯特·亨利（Robert Henri）曾说："我们需要更多地感受生活的奇妙，而不是一味地忙于绘画。"

培养能力。技术的提高能使你变得更有自信，所以要努力提高自己的绘画水平，或改进绘画或工艺技巧。正如埃德加·惠特尼所说："遵守纪律才能使

你的技艺精湛。"熟能生巧。当你工作时，多关注做出来的好东西，不要老想着所犯的错误。订立可达成的目标：有把握地运用线条、有效地利用明度、有趣的造型和引人瞩目的肌理。

开阔眼界。多积累一些知识，来突破创新思维的瓶颈。去参观画廊、博物馆、艺术展，观看业余表演，阅读书籍和杂志，参加研讨会。经验的积累可以激发你的记忆力和想象力。

相信直觉。注意倾听自己内心的声音。很多解决问题的创造性方法都是在无意识的层面上产生的。若你一直忽视自己的直觉，就会陷入一种永恒的固有模式中，从而不能通过冒险来提高自己的创造力。

发现日常之美

这件作品上的色彩之美使其令人难忘。你每天所看到的东西，如后院中的一棵树，都能成为一件美丽的艺术品。但你要善于发现美。

《冬季榉树》 大卫·丹尼尔斯（David Daniels），水彩，91厘米×152厘米

使创造性思维成为你日常生活的一部分。积极提问。改变常规。做一些意想不到的事。当你在日常生活中做事更随意冲动时，会更容易产生创意。改变现状能激发你的创造潜能，并使你更善于观察周围发生的事情。

突破创意瓶颈。改变问题或从另一个角度看待问题。尝试一些新的东西——从新的方式看待一个常规主题，挖掘不同的观点或尝试不同的工具。

大胆地去创作

孩子们想创作就能创作，但有时成人却觉得创作这件事不够稳重，不太敢去做。每次在放松享受创作的乐趣前，总想着"我要做与年纪相符的事情"，从而缩手缩脚。所以不要去想这句话，坚定地踏上创作之旅吧。这与年龄无关。我教过的最成功的学生之一，是从72岁才开始画画且每天都画。她去世时94岁，她的大部分画作都已卖出。因此，从何时开始创作都不晚。

再一次回到孩童时光

孩子们很快就会发现新东西和不同寻常的事物。他们会先探索，然后踏上冒险之旅。他们相信自己是发明家、作家或画家。对一个小孩子来说，什么事情都有可能发生。你还记得你小时候做过什么有创意的事吗？比如用盒子做一个俱乐部；用纸板剪出一个纸娃娃；发明新的游戏或编出新的故事。那时，整个世界都像是你的游乐场，现在你仍可以这么做。

若想重新拥有这种自发的创造性精神，就要重新找回你孩童时期对周围一切事物的热情。带着孩子那种不计后果的快乐态度来进行创作。研究人员发现，很多有创造力的人总带有孩子气的天真与顽皮，这使他们更具热情和活力。

> 我们不是因为年老而停止玩乐，我们是因为停止玩乐才会变老。
>
> 乔治·萧伯纳（George Bernard Shaw）

成人也可富有创造力

除了模仿孩童般的天真，你还可以利用自身其他的特质，把你的希望和梦想，以及你对周围事物的观点，呈现在作品中，使它变得独一无二。创意性表达不仅仅是为了吸引注意力，虽然有些人是这么对待艺术的。把艺术看成一根纽带，通过它来向他人分享你的见解。

☞ 活动 ☜
从拼贴开始重新认识自己

在插图板或海报板上用拼贴做一页自我介绍，可包含童年故事、你对自己的看法、对未来的希望以及你喜欢和讨厌的东西。用白色胶水或丙烯酸软凝胶来粘贴照片和杂志图片。在你的拼贴上画画并粘上一些小物件。用上蜡笔、彩色铅笔、水彩笔、墨水或其他任何你喜欢的材料。拼贴的方法无所谓对错。若铺满了一页后，就开始做下一页。借用这幅拼贴来开展你的创造性想象。

☞ 活动 ☜
再访内心的童真

重新回到那段享受创造力的年少时光，像孩子一样快乐地工作和玩耍吧。用上你很久不曾接触的工具——蜡笔、手指画、粉笔、彩色美术纸——或直接躺在地板上画画。就这么做吧！重回孩童时光的感觉十分奇妙。用你的非惯用手拿起马克笔或蜡笔画画。比如画一幅漫画来展示你长大后想成为什么样的人。

自传体拼贴
这张做了一半的自传体拼贴包含了照片、素描和杂志剪页，展示了一些我曾去过的地方、我喜欢做的事情和一些我喜欢的活动。其中的几张图片激发了我绘画的灵感。

通过学习来提高创造力

曾几何时，人们认为创造力是少数幸运儿与生俱来的特征。若你天生不具有创造力，就算了吧。到了20世纪，创造力理论提出人人都具有创造潜力。更重要的是，每个人只需付出一点努力，就能提高自己的创造力水平。

创造力的五个层次

A.泰勒在《创造过程的本质》（期刊《创意》，史密斯主编，1959年由纽约黑斯廷斯大厦出版）一书中定义了创造力的五个层次。只要有动力，任何人都可以达到创造力的前四个层次。

1 第一个层次包含了儿童及未接受过艺术训练的成年人天生具有的原始直觉的表达。原始艺术带有一种天真无邪的特质，直率又敏感。天真的艺术家们为了分享快乐而创作。

2 创造力的第二个层次是学术和基础层面。在此层面上，艺术家们学习各种技能和技巧，培养出一种以多种方式进行创造性表达的能力。学术派艺术家们熟练运用各种工艺，为表达情感增加了力量。

3 在达到第三层次——发明之前，许多艺术家已经做过很多次实验，并探索不同的方法来使用熟悉的工具和绘画媒材。打破常规并挑战学术传统的界限，从而变得更具冒险精神和实践性，在这个层次中非常普遍。创造者通过学术传统和技能进入新领域。

第一层次：原始直觉的表达
这是我8岁的女儿用马克笔画的画，显示出了第一层次特有的直觉创造力。她之前从未见过法国发现的史前绘画，但这幅画却与之十分相似。

《河马》凯瑟琳·莉兰·诺曼（Kathleen Leland Norman），用马克笔在插图纸板作画，30厘米×41厘米

第二层次：学术和技术
这幅画体现了创造力的第二层次，传统绘画媒材和技术的熟练运用。蛋彩画对绘画媒材的要求很高，在这幅画中处理得十分巧妙。

《时间容器》朱莉·福特·奥利弗（Julie Ford Oliver），蛋彩画，38厘米×56厘米

大胆地去创作

4 在创新的层面上，艺术家们表现出极强的原创实力。他们引入了不同寻常的材料和方法，打破界限进行创新。这些无意识的想法引导着创造性思维的产生，但一切仍是基于学术基础。

5 若有人的创造力能达到第五层次，则是天才。某些个体在艺术和科学方面所达到的思想和成就缺乏合乎逻辑的解释。天才这种层次是一般人无法达到的，是某些个体与生俱来的特质。然而，也有一些专家认为，天才是由特殊基因和环境的结合造就而成的。

第四层次：创新
斯托尔曾伯格是一位具有创新精神的艺术家，他用了一些不同寻常的材料，如骨头、珠子和羽毛，来创作出独特的艺术品。

《来自赏月节的手工艺品》 莎朗·斯托尔曾伯格（Sharon Stolzenberger），纸、水彩、麝鼠头骨、豪猪羽毛笔、骨头纽扣、火鸡羽毛、蜡绳和念珠，76厘米×56厘米

第三层次：发明
这位原创艺术家用了一种不寻常的方式来处理普通材料。贝茨发明了一种名为 "aqua-gami" 的技术，由折叠的水彩画纸拼贴而成。

《有着漩涡的水池》 朱迪·贝茨（Judi Betts），水彩拼贴，38厘米×56厘米

创造力的构成

研究创造力的心理学家认为创造性思维涉及一个过程，在这个过程中一个人会有意识地开始创作。若能理解这个过程，就能运用创意的方法来解决问题。

创意形成的五个步骤

在创意形成的过程中，有着明确的步骤。有时候你会系统地在某个创意项目上花费很多的时间，有些时候你却能即时完成某个项目。无论时间的长短，创意形成的过程实际上都是相同的。

让我们一起看看创意形成的五个步骤——识别问题、准备、酝酿、突破和解决——看看它们是如何运作的：

1 首先，思考要解决的问题：规划被面图案、设计一处景观或学习一种新的绘画媒材。只有当你确定了自己想做什么，创意才能形成。

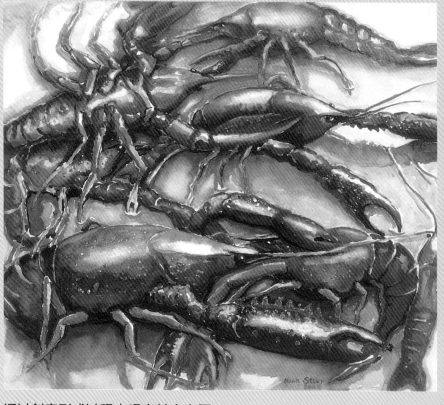

通过创意形成过程来观察某个主题

如何把"小龙虾"这个主题变成一幅引人注目的画作？在创意形成的酝酿阶段，艺术家在意识与无意识过程中观察主题，最终使其呈现在这幅画作上。

《路易斯安那州的小龙虾》 汉克·斯托博士（Dr. Hank Stoer），水彩，44厘米×52厘米

2 接下来是准备阶段，在此期间你需要评估各种可能的解决方案。在本阶段，你要研究各种可能性，仔细想想你之前遇到类似的问题是怎么做的，或他人是怎么做的。画些草图、计划配色方案，来为你的创意活动设定界限。这也是创造性项目的思考阶段。

3 在酝酿阶段，先把项目在一旁搁置一段时间。你的潜意识会对你在准备阶段所积累的信息进行分类和理解，就像电脑对数据库进行分类一样。这个阶段在你工作开始前或喝杯咖啡的

时候就能完成，只需几分钟。但如果你想思考出一个完全成熟的方案，则需要更长的时间。

4 创意形成的第四阶段是突破，这时你已经思考出了一个成熟的解决方案。有时你会突然顿悟，感觉很吃惊，但这不是突然乍现的灵感，而是你之前几个阶段思考的结果。

5 最后，是时候开始解决问题了。看看你已经准备好的解决方案效

果如何。这时，其实你就在用创意解决问题。

想想你最近遇到了什么问题，又是如何解决的。仔细研究你解决问题的办法，你会发现以上五个步骤中的任何步骤都有助于你解决问题。

准备一个创意工具箱

意识是创造力的关键。关注你周围的事物与环境的变化。是什么影响了你的选择。创造力是你与生俱来的天赋，但是你需要牢牢抓住并肯定自己："我是一名有创意的艺术家。"你有权利来创作。

要始终从积极肯定的角度来思考你的创造能力。先从确定一个可行的创造性目标开始。当你有了切实可行的愿望时，才能更自由地去创造。你和其他有创造力的人有很多共同之处，在你的创造之旅中，创意工具对你大有帮助。

用创意解决问题的成果

在斯特劳德丰富多彩的抽象艺术作品中，打破常规是其特色。这幅画的创作从直觉开始，运用了创意的方法来解决问题，就像本页中所描述的那样。缤纷的色彩和图形令人眼花缭乱。

《**月球漫步**》 贝齐·迪拉德·斯特劳德（Betsy Dillard Stroud），布面丙烯，2米×2米

有创意的人的思维方法

在《创意天才的思维方法》一书中，罗伯特·鲁特–伯恩斯坦和米歇尔·鲁特–伯恩斯坦写道："在创意的想象阶段，所有人的想法都是一样的。"一切事情都始于感觉，然后再去理解。当你遇到问题，会凭直觉想出一个解决方案并实施。直觉会轻轻地告诉你："试试这个吧。"在分析有创意的人的思维方法时，鲁特–伯恩斯坦夫妇提供了13种看待问题的重要方式，来激发你的创造力：

1.关注你的感官；

2.在脑海中想象；

3.减少到最精简；

4.观察自然的形态和结构；

5.把简单的元素以新的方法组合；

6.看到不同事物的相似之处；

7.身体上感受到直觉；

8.感受过程；

9.在时间和空间维度上将主题可视化；

10.用上面的九种方法来进行创作；

11.打破常规，看看会发生什么；

12.把某个元素转换成有用的东西；

13.融合使用这些方式中的几种。

书中的许多活动都采用了上述方式来解决。每种方式都能让你体验到创造的复杂。你可能在某些方面比其他人更有天赋。用心去体会各种可能性，并在你有待进步的地方继续努力。

☜ 活动 ☞

测试自己的
观察力和记忆力

花点时间仔细观察一个物体，感受它的形状和质地，观察轮廓，闻闻味道。用手指轻轻敲击，会发出叮当一声还是砰的一声？观察完毕后，放下物体，拿出速写簿，写下观察结果或尽可能地描绘出物体的细节。

用同样的物体每天练习，持续一周，每次用一页新的纸记录。做完以后就不要再翻以前的练习了。最后一天练习时，不要再花时间观察，直接描绘物体，然后与之前几天的记录进行比较。这些记录之间有什么不同？你每天的观察积累是否会使最后一天的描绘更形象呢？

开始想象！

当你看着窗外的雪花，幻想自己正在沙滩上散步时，你就在想象。每个人都有想象力，正如阿尔伯特·爱因斯坦（Albert Einstein）说的那样："想象力比知识更重要。"

想象是一种在脑海中创造出新形象的心理过程。有创意的艺术家们把那些形象从脑海中释放出来，并使其形象化——有时是真的形象化，有时是象征意义上的。诗人华莱士·史蒂文斯（Wallace Stevens）将想象力描述为"思想对于描绘各种事物可能性的力量。"你可以完全自由地运用自己的想象力。

看着天上的浮云，能联想到什么？我小时候常常想象有一对西班牙舞者站在我卧室窗户附近的一棵老橡树上，每当风吹过时，他们就翩翩起舞。你可以去古老的石墙上寻找人和动物的形象；去沙滩上，在被冲上岸的贝壳中找寻图案；看看能不能从篱笆和饱经风霜的木板上得到启示。普通物件上不同寻常的图案和纹理也可以激发你的想象力。

不要期望能看到完整的图片，有些人很难在脑海中形成画面。若你在看图像方面有困难，可以试试看文字游戏并使用记号，这能刺激想象力。许多象征性的文字能通过记号而不是图像表示出来。

有时可以做做白日梦。把你清醒时候头脑中闪现的想法都清空。当脑海中充斥着各类杂七杂八的想法，随它去吧。在这些心血来潮的图像中随便挑选一个，这展示了你与内在自我的联系。这也就是创造力所要表达的东西。

会说话的符号

这幅画以各种象形符号为主题，而不是写实表现。史密斯把各类符号组合成一个主题，称它们为自传体作品，展现了童年的记忆。

《靴子》 杰恩·史密斯（Jaune Qulck-to-See Smith），丙烯、水粉，76厘米×56厘米，由阿尔伯克基的F.A.安布罗斯摄影

☞ 活动 ☜
想象不可思议的事物

找一个不被打扰的安静之地，闭上眼睛，练习想象一些不寻常的新事物。想象不可思议的事物会使意识更加敏锐，从而增强你的创造性思维。把常见的物体进行不规律的组合或将其置于不寻常的地方。如一个撑着伞的柠檬、一座沙滩上的冰屋、一棵棕榈树和一只企鹅。这种练习不能提高你的绘画能力，而是帮助锻炼你的创造性肌肉，就像在慢跑锻炼者在跑步前要做伸展运动一样。有时候脑海中浮现出的想法本身就具有创造性，若出现这种情况，就把它画下来并试着进行创作。

选择你的主题

在《坩埚里的火》中，约翰·布里格斯曾强调，对于有创造力的人来说，贯穿童年与成人阶段的主题十分重要。我们每个人都对某些特定的想法抱有独特的兴趣，但我们并没有意识到它们的重要性。有一些主题十分经典：人类之间的关系、人类与动物或环境之间的关系、自然与科学的现象、玄学或宗教的现象。

有时你的脑海中会突然浮现出一个主题，激起了你的好奇心，向你提出一些能激发你的创造力的有趣问题。如果你不能及时抓住它，就会在日常生活的混乱中把它忘了。无论你选择了何种人生方向，生活的基本主题不会变化。发现并探索你的主题，为创造性发展开辟道路。

我的灵感之一是田野和我家附近树林里的鸟，由此能联想到自由（飞行）、美丽（颜色、羽毛、翅膀）、广阔（天空）、力量（猛禽）、运动（飞行）、方向（向上）、生存（狩猎）。

你可以用抽象主义或现实主义的工艺品演绎任何这类主题并对其进行扩展，将其发展成系列或单个作品。

反复出现的主题

在我的现实主义和抽象主义作品中，波形图案和单独的圆盘主题总是反复出现。这幅作品一开始是一幅没有主题的水彩画。当我开始深入时，直觉告诉我要画出山的轮廓，并将月亮融入画中。画完六个月后，我在科罗拉多州的红山口看到了同样的画面。也许我是在之前的旅行中记住了这一幕，无意识地在绘画时将它作为主题。

《月面景色》尼塔·莉兰，水彩、水粉，38厘米×51厘米，私人藏品

☞ 活动 ☜
选择一个主题开始创作

从你的自传体拼贴画（第19页的活动）中挑选一个主题。有没有重复出现的人、建筑、水、动物？你是否注意到了主体之间的联系——动物与自然环境、人与城市？当你发现了一个主题后，就对其进行探索。人在城市中是孤立的，还是融入了熙熙攘攘的氛围中？动物是被豢养在家中，还是在野生栖息地徘徊，或是正遭受环境危害的威胁？透过画作，找出这个主题为什么对你如此重要。从你的拼贴中选择一个主题，在新的拼贴中对其进行扩展深化。通过强调这个主题来表达你的观点。在整理大量照片和纪念品时，就能体现出剪贴簿主题的重要性。若没有主题，每页都是混乱无章的。

制作剪贴簿时，先选择与你的主题相关的背景纸，贴上三四张风景、花卉或家庭照片，用手写或电脑打印的漂亮字体来装饰页面，再添些花纹和图案。

家庭关系

在同一页贴上同一主题的照片会使该页更具岁月感。我把祖母的兄弟们不同阶段的旧照片进行扫描并打印出来，贴在旧报纸和装饰纸碎片组成的背景上。你可能会问，这是剪贴簿还是一幅拼贴画？两者都是！

《哈伯家的男孩们》尼塔·莉兰，混合媒材拼贴，25厘米×33厘米

建立联系

观众们会带着自己的经历和偏见来看待你的作品。他们不仅仅把它作为一幅简单的画来观察，还会理智地观察，看看你是如何运用技术将这些分散的材料变为作品。他们的感官会对作品的外观做出反应，但在更深层面，他们的内心会对作品的表达内容和你所表达的东西做出反应。在你的作品中，可能会表达一些无法用语言来描述的情感经历。这时，你需要建立联系。

这些联系来源于你自身，所以若想要拥有创造力，你需要与自己沟通。创造力源于你内心深处流动的无意识思维。一旦你打开闸门，创意就会喷涌而出。

研究思想交流的契机——将没有共同点的事物联系起来——从而得到一个全新的概念。它可能是两种不同事物不同寻常的组合，如一种疾病可以治愈另一种疾病；也可能是一位艺术家在一幅画中结合了几种完全不相关的元素，来引发观众的思考。就像有时候出乎意料的妙语才能达到幽默的效果。

对激烈的竞争的描述

这幅作品传递的信息有关当代生活的快速节奏。然而，我贴上了一只实验室的小老鼠照片，这使原本简单的时间主题变得更悲观了。标题完美诠释了作品。

《老鼠赢了》 尼塔·莉兰，插画板、拼贴，38厘米×51厘米

快乐　悲伤　愤怒

鬼鬼祟祟　生气

☞ 活动 ☜

用线条说话

在速写簿上画一些单独的连续线条来表达这些情绪：愤怒、快乐、困惑、悲伤、无聊、兴奋、愚蠢或严肃。你的线条和我的相似吗？这类图形文字符号是一种通用的语言，在你的艺术作品中使用线条来与观众对话。

现在列出对你来说具有强烈视觉效果或情感内涵的词语：

※ 描述性词语

※ 描述动作的词

※ 你喜欢的东西

※ 你害怕的东西

※ 感觉或情绪

在速写簿上写下其中的一个词，再用一种新的方式重新描述这个词语：闭上眼睛，用铅笔在纸上画出能够表达那个单词的线条。挥动你的手臂，轻轻地戳戳纸张，或用手指慢慢感受线条。当你在考虑绘画主题时，想想这些词语，把这些充满活力的线条和动作融入你的艺术作品中。

通过玩智力游戏来收集想法

头脑风暴和思维导图能帮助你产生想法和视觉图像。当你处于瓶颈期时，列出你脑中无意识产生的想法，无论这些想法与手头的事情看起来多么不相干，越疯狂的想法越好。心理学家亚伯拉罕·马斯洛曾说："若你不敢去犯错误，那么你永远不会产生绝妙的想法。"

最不切实际的想法可能是最有用的。在创作的早期阶段，不要放弃任何想法。你拥有的想法越多，选择也越多。一个想法的产生能引出另一个想法。

☞ 活动 ☜

思维导图

比起列表，有些人更喜欢用思维导图，因为这种方法更直观。思维导图可以帮助你看到各种想法之间的联系并对其进行整理，将创意的解决方法具体化。把你要解决的任务或问题的关键词或短语写在速写簿上，并把它圈出来。以关键词为中心，在周围写上与之相关的词语，用线条把它们与关键词连接起来。当出现了一个与关键词不相关的新词时，想办法把它与关键词联系起来。

☞ 活动 ☜

头脑风暴

头脑风暴通常是一种集体活动，但你也可以单独完成。在速写簿上列一张单词表，快速记下这些词。从一个能作为主题的词语开始写，每个词语都要与下一个词语有所联系。写一些意思相似或相反的词语，把每一个你能想到的词都写下来。如果脑海中冒出的单词与其他单词没有明显的联系，也要写下来。仔细检查表上的每一个词，筛选出与主题相关的但是不寻常的词语。尽量把这些词与你的主题联系起来。

帽子

贝雷帽	头纱
童帽	贮藏室
便帽	帽架
傻瓜帽	抽屉
棒球帽	头
太阳帽	书库
小丑帽	帽盒
头盔	秃顶
高顶礼帽	小型
遮秃	假发

帽子戏法

在以"帽子"为主题进行自由联想之后，我在客厅的壁橱里找到了灵感，绘制了这幅静物画，但这只是草稿，还未进行上色。

测量墙壁

强调色——蓝色和绿色？或玫瑰红色？

有白鹭或蓝鹭的沼泽地
· 飞行或在涉水？
· 棕榈树
· 倒影
· 晴朗的天空
· 钴蓝色
· 作为参考的照片

按比例绘制

墙面处理
· 清洗、冲洗
· 选用什么底漆？
石膏？

餐厅壁画

材料
· 丙烯颜料
· 画刷
· 滚筒？
· 水桶
· 抹布、纸巾
· 调色盘或大塑料盒
· 胶纸带
· 梯子

什么时候开始做？
孩子们去学校或是去夏令营的时候
孩子们在的时候可以帮忙……好主意！
六月，在科学营开始前

暂停一下，画画花吧

人们往往看不到事物的内在。他们拒绝不熟悉的东西，只接触那些他们觉得舒服的东西。集中注意力去发现那些你已经看过的、但别人没有注意到的东西。这有助于培养你的感知能力，丰富你的创造力。

改变你感官意识的中心点是创造的关键。就像变焦镜头一般，你的感官也有着某个焦点。训练它们，让它们先分散在周围再重新集中注意力。观察一朵花、一辆车、一块石头、一栋建筑物，不要放过任何微小的细节。用眼睛看，用手摸，用鼻子嗅。把你的注意力转移到你所听到的东西上：鸟儿在歌唱，孩子们在欢笑，割草机嗡嗡作响。当你在用眼睛看的时候，你听到这些声音了吗？还是只有当你集中注意力听的时候，才能听到？

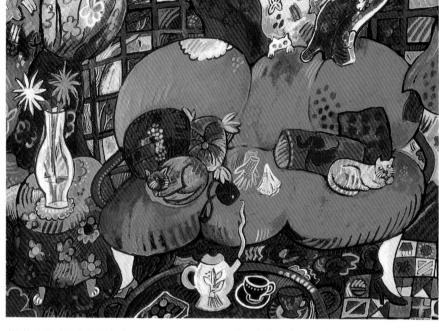

把你看到的东西放大
本作中大胆的色彩体现出维罗充沛的想象力。你如何看待你周围的环境？为你的艺术作品增添一抹色彩吧。

《红色钱包》朱迪思·维罗，纸上丙烯，23厘米×30厘米

👉 活动 👈

在绘制物件时仔细观察
从不同的角度来绘制一双鞋、一朵花、一把茶壶或其他物件。把物件拿起来仔细观察，触碰它的轮廓，感受它是坚硬的还是柔软的，观察其内部结构，从不同的角度进行观察。深入探索后，你就能画得更准确。在同一页纸上描绘不同视角下的同一物件。每次作画前都可以尝试这种方法，你会对物件有着更熟悉的认知。

增加对日常物品的熟悉程度
探索、绘制并发现（或重新发现）你周围的一切事物。在我画这个钱包之前，我一直没有注意到它的拉链上挂着一个小徽章。

了解更多详细信息
仔细观察切成薄片的水果和蔬菜，注意同一片上垂直切口和水平切口的不同之处；观察沿着山路和峡谷壁流动的水所形成的岩层的变化；研究城市建筑的结构；关注你的周围环境。练习记忆绘画（见第23页的活动），来提高你对所观察事物的细节认识。

☞ 活动 ☜

从现有的物品设计中汲取灵感

从一些别人想不到的角度来寻找图案或设计。把青椒、苹果或卷心菜切成薄片，画出横截面。把它想象成是风景、人脸、人物或抽象设计。去掉一些多余的线条，添上几笔其他线条，使图案更清晰。刚开始创作时可以遵循实物模样，逐渐自由地发挥想象力。

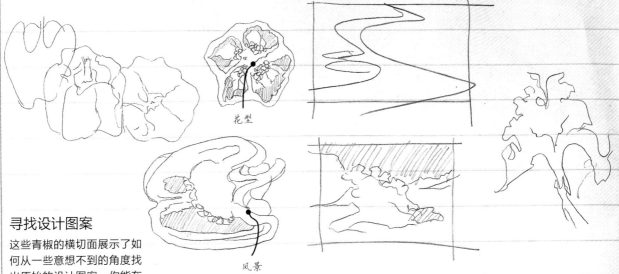

花型

风景

寻找设计图案

这些青椒的横切面展示了如何从一些意想不到的角度找出原始的设计图案。你能在一只鞋或一朵花里发现这样的图案吗？

将发现的设计转化为艺术品

这些景观和花卉来源于青椒的横切面图案。每一张都可作为一幅画的草稿，或编织物和缝制品的设计原稿。

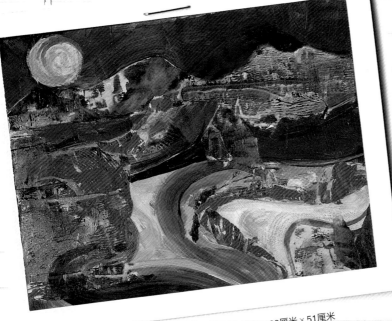

从蔬菜到风景画

在我绘制青椒轮廓分明的形状时，我使用了一种石膏粉。待其干后，我在高饱和度调色板上选择丙烯颜料来绘制背景。我用同样的颜料做了一幅抽象版画，从那幅画上剪下或撕下了一些碎片，贴在画好的背景上。一开始，我是靠直觉来画的，渐渐地，我发现一幅景观画开始成形，所以我开始往那个方向努力。正如我在第25页所说的，波形图案和一个单独的圆盘主题再次出现在本幅画中。

《绿色的横切面》 尼塔·莉兰，丙烯、拼贴，38厘米×51厘米

尽情开始创作吧

没有什么东西是全新的。你的经历和观察会对你的创作产生影响。你通过修改、增加或删减东西来创作一样全新的艺术品。无论是何种普通的主题，你都能使其焕然一新。你的见解使它变得新颖，因为每个人的视角都和别人的不同。

你的作品呈现的应该是你自己的想法。当你模仿他人作品时，就是在否认自己的独特性。模仿不是创造，只不过相当于在拍张照而已。我班上有一名叫佩吉的学生，当她第一次来上课时，她的水彩绘画技巧就很高，但她却一直模仿他人的绘画。她不敢从现实生活中取材，当她创作第一幅原创作品时，成品比之前的任何一幅更具有表现力且更具个性化。她现在的作品依旧十分具有表现力。

这是对你创造性精神的一次真正考验。既不能重复你之前的创作，也不模仿他人的作品。即便是最好的工匠，也要从图案入手来形成自己的独特的风格，从而在此基础上发展出新颖的配色方案和装饰。

创作自己的作品

挖掘你的内在潜能来感受生活，你因为什么快乐、悲伤、生气或平静？凭借这些特质来制作你的自传体拼贴和其他创意作品。你不仅仅有一双眼睛，你还有一颗心和自己的思想。把这些体现在你的艺术作品中。

当你找到一个有趣的主题或项目时，试着来做原创设计，这就要用你的思维技巧和直觉思维。首先，你要彻底理解主题并了解材料。在此基础上，创造性地选用材料并用自己的风格来处理。最重要的是，你要对主题有自己的感悟。将这些因素结合在一起，就构成了一种表现力丰富的交流手段。你做的次数越多，就会觉得越容易。这个过程就会成为你的习惯。

各种形式的原创

原创艺术不一定要与众不同又令人震惊，本·沙恩（Ben Shahn）在《内容的塑造》一书中写道：一件艺术品的价值在于它的传统品质：它可能体现出了一项非凡的技艺，它可能是对心理状态的探索性研究，它可能是对自然的赞美诗，它可能是对过去的怀旧一瞥，它可能代表着无数概念中的任何一个，但这些概念不会影响它的新颖性。

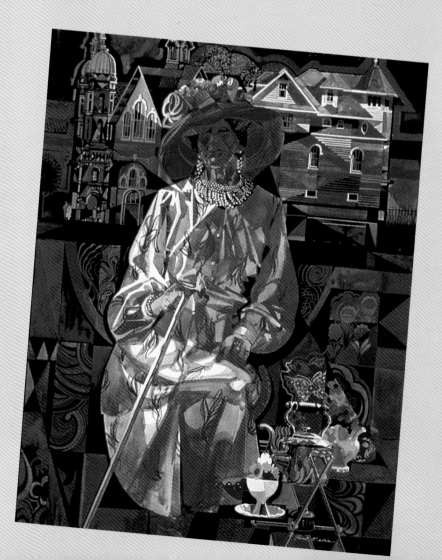

一幅原创的女士肖像

一位穿着优雅的女士坐在一所美丽的房子之前，周围围绕着可爱的小物件。这个绘画主题并不特殊，但梅利亚所画的贵妇肖像色彩与质感都十分丰富，是一幅极具原创性的作品。

《星期天的女士》 保罗·G.梅利亚（Paul G. Melia），墨水、水粉，109厘米×81厘米

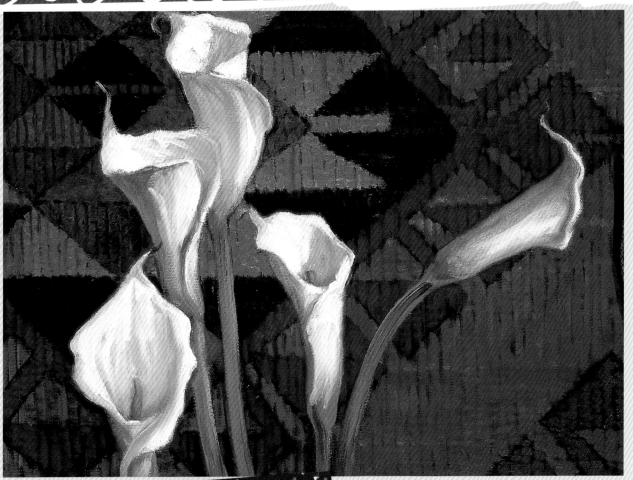

正式的主题搭配非正式的背景

马蹄莲优雅的外形看上去十分正式，但奥利弗把它们置于呈西南方向的几何图案背景下。鲜明的对比构成了一幅引人入胜的创意作品。

《马蹄莲》 朱莉·福特·奥利弗，油画，28厘米×36厘米

大师的独特技法

布莱恩是一名民间绘画大师，他创作了色彩绚丽的普里米风格作品。在这块小小的画布中，他绘制了一幅引人瞩目的作品，让人联想起一个晴朗的沙漠之夜与闪闪发光的星星。

《迷人的星光》 比尔·布莱特（Bill Bryant），水彩，27厘米×22厘米

突破瓶颈期

有时你在创作的过程中会陷入瓶颈，一直重复同样的想法或总在未完成创作时放弃。未完成的作品越多，你就越不想去自己的工作室。

几乎所有人，无论是初学者还是创意天才，都会经历创作的瓶颈期。很多瓶颈都是自己强加给自己的。要知道，制作艺术品、发展技能、培养创造精神都是需要时间的。突破瓶颈的最好方法每天做一些与艺术相关的事情，任何小事都可以，从而保持你的创造性。

如果你在看电视剧和读爱情小说的空隙中花时间来搞艺术，那么你就搞错优先顺序了。

突破瓶颈期

下面这些小技巧有助于你突破瓶颈，来保持你的创造力流动：

去工作室随便逛逛。整理资源材料、把艺术品分类、削铅笔、拉伸折纸或进行颜料试色。你可能从一幅画、一张照片或一个图案中获得灵感，来进行下一次创作。就算你没有得到灵感，你也做了一些与艺术相关的事情。

随身携带一本速写簿。当你遇到堵车或在诊疗室等医生的时候，拿出速写簿来画画素描，就算15分钟也能帮你提高技能并有助于突破瓶颈。

当你的项目堆积如山时，不要总考虑完成所有项目。分开来一件一件地完成，这样每次完成时的感觉很好。

记住，没有一个明确的目标或项目是不可能成功的。你可以从你的拼贴或百宝箱里找找接下来的目标或项目。以乐趣为主，不要试着把它们收集起来。试试把你一直想做的但却不敢用的技术

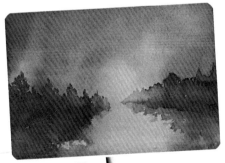

和工具用在一些"好东西"上。试试新花样，随时更换项目。偶尔你会冒出一个好的想法，但如果没有，你也在尝试一些新的东西。这也是一件好事，至少你知道了什么是不该做的事。

☞ **活动** ☜

以新的方式来
重新创作旧主题

把一幅未完成的画或一幅旧的印刷品拿出来并进行改造，覆盖一层半透明的纸，看看你能学到些什么。在旧水彩画或厚纸的两面刷上亚光丙烯酸或白色胶水，待其干燥。将一张包装纸或薄宣纸铺在画上，轻轻地刷上液体介质或胶水，让它粘在画的表面，不要担心会起褶皱，待其干燥。用更多的纸巾或纸张压在上面来去除气泡；并在前景层处多压几张来增强肌理或覆盖白色区域。用水彩或丙烯颜料涂刷表面，再刷上胶水或其他介质，撒上沙子和弄皱的干树叶来增加肌理。每次在材料的使用过程中你都能学到一些新的东西。

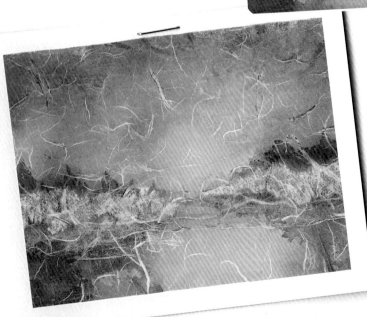

一幅修复后的画

我用带有肌理的宣纸重新改造原来的水彩速写（见上图），从而创作出一种全新的氛围和肌理。首先，我在画上叠了一层宣纸，待其干燥。在天空区域叠加第二层宣纸，并沿着海岸线铺一些小碎纸片。水洗的中性水彩薄层能淡化颜色。若继续叠加颜料或宣纸，就可以营造出雾蒙蒙的清晨氛围或雪景。

快节奏的艺术

创新能力总是有差异的。每个人的出身背景不同，有些人从小就开始培养艺术技能，所以他们能自由地追求艺术兴趣。有些人则被警告不要把时间浪费在这种无聊的追求上，所以他们觉得自己不可能获得任何艺术成就。你可能经常把自己与他人做比较，这是一种不好的习惯。别这样做，每个人的进步速度都是不同的。

按自己的节奏来

一些艺术家们参加课堂教学并在艺术小组进行思想交流，受益颇多。另一些人则喜欢独立工作，他们会看类似于本书的自学教材来发展技能并探索新想法。在独立工作时，更有可能发展出不受时尚和技术的浮华影响的独特艺术。

当你想做一名艺术家并朝着该方向努力时，请记住以下几点：

对实现目标所需的时间和代价有合理的期望。把你的作品与你以前的作品比较，不要与其他艺术家的作品比较。

每次做一些与创造力相关的事情时，你都会取得进步。多给自己一些机会去创作。用随手可得的工具创作——铅笔和纸。有一天你会惊讶，你以前居然认为自己没有创造力。

享受艺术乐趣。享受乐趣比艺术创作更重要。不要太过努力来取悦别人，重要的应当是让自己开心。在进行艺术创作时要开心些，不要总想着得到别人的认可。过滤掉那些批评的言论，无论别人怎么说，坚持自己的工作。

不要太重视自己作品的售卖或展出情况。在《坩埚里的火》一书中，约翰·布里格斯提道：当为了自己的满足感工作时，从事创造性工作的人会更努力、更专注。当为了报酬而工作时，他们会缺乏创造力，并只做那些能获得报酬的事。创造力本身就是最好的回报。

艺术来源于生活
在这幅作品中，艺术家让色彩在表面自由地流动混合，营造出五颜六色的醒目水洗效果。贝托隆很享受创作，她把自己的快乐融于作品中，这也带给了观众快乐。而这，就是创作的意义。
《插满鲜花的大花瓶》 凯瑟琳·M.贝托隆（Kathleen M.Bertolone），墨水、彩粉，74厘米×53厘米

减轻压力的十种方法

想象一下：你现在有三幅作品待完成，两幅参加展览的作品截止日期要到了，还需为当地的艺术团队做演示；你的工作室里一团糟；驾照过期了，所以你还要拼车参加少年棒球联赛；给宠物猫打针的预约时间也过了。这个时候你该向谁求助？压力克星？我们每天都要面对一定程度的压力。即便是良性压力也会带来负面影响。压力是不可避免的，那就学会有效地处理它吧：

1.设定可行的目标；

2.列出最重要的事；

3.组织你的时间；

4.照顾好自己；

5.时不时地拒绝；

6.向他人寻求帮助；

7.不要把时间浪费在你无法控制的事情上；

8.把必须要做的事做完，然后继续做别的事；

9.记录在速写簿上；

10.玩玩蜡笔画和手指画来放松。

朝着不同的方向发展

渴望改变和成长是创造力的表现。那些不满足于现有成就或渴望进入新领域的人已经准备好进行创造性的改变了。这是一名非艺术家会进入艺术领域的原因，或使一位颇具成就的艺术家尝试另一种绘画方式和风格的原因。

改变催生创造力

如何在现有的水平上提高创造力或突破到下一个水平呢？改变。怎样才能使自己变得更有创意呢？改变。

改变和冒险是创意过程中的必经之路，是保持车轮运动的润滑剂。创意行为不一定是别人以前从未做过的事情，而是你从未做过的事情。每天都尝试一些你以前没有做过的事情，正如人类学家玛格丽特·米德所说："只要一个人制造、发明或思考了一些他不熟悉的事物，他就是在创造。"

鼓起勇气去尝试新事物。你想学习缝被子或装饰一把椅子吗？想参加当地艺术中心的油画班，还是去纽约的艺术学校就读？去阿拉斯加参加水彩画研讨会？还是参加全国性的展览？想做什么就去做吧！改变方向——哪怕是极小的改变——也有助于释放你的创造力。如果你不去尝试，你永远不知道自己能做些什么。

用一种更创意的方法来做你想做的事。思考各种可能性，不要仅仅进行惯性思维或思考显而易见的想法。尝试同时使用多种绘画方式，用特别的方法来使用普通的工具，或把一些不相关的物品和想法放在一起，来创造新的风格或想法。一个问题的答案有很多种；一件事情的解决方法也有很多种，你可以通过寻找来发现。

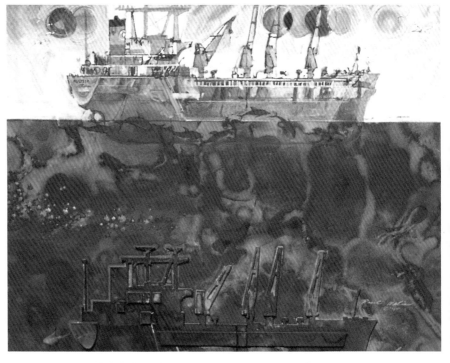

想象与现实的结合

在这幅画中，梅利亚画出了实际看到的船和想象中的船，暗示了现实的不同层次。

《似曾相识》 保罗·G.梅利亚，钢笔、墨水、水粉、丙烯，76厘米×102厘米

☞ 活动 ☜
以船为主题进行探索

在这两页中，三位艺术家运用了不同的绘画方式和技巧，以船为主题进行探索。你能想到多少种不同的方式来画船？在水面上、码头上，还是在海滩上？在暴风雨中、空中，还是在草地上？是载客船，还是载货船？乘船航行、游览、比赛，还是拖拽？把它们列在速写簿上。若你换一种绘画方式，绘画的焦点是什么？支架的形状是什么？立体主义还是抽象主义？想象这艘船是一个西瓜，正航行在蔓越莓潘趣酒的海洋上如何？

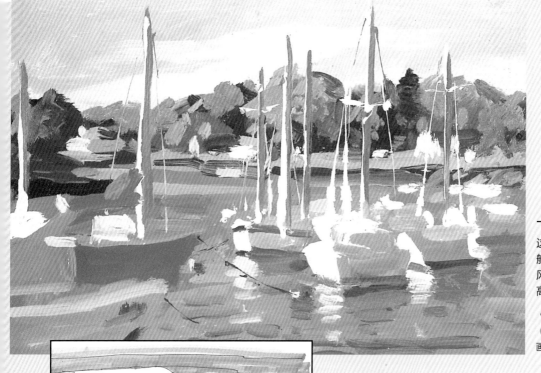

一幅户外风景

这幅画从另一个角度来绘画船只。索韦克所绘制的户外风景展现出他绝妙的构图和高超的画技。

《小船坞》 查尔斯·索韦克（Charles Sovek），布面油画，51厘米×61厘米

创意无处不在

在哪里能找到灵感？在人们所熟悉的地方都能找到，如超市、图书馆、商场、跳蚤市场、公园、海滩、办公室、报纸、博物馆、画廊和艺术博览会。简而言之，无论在何处，你都能获得灵感。灵感不会突然出现，你需要自己去寻找。

在家中寻找灵感

雪莉并没有去异国他乡寻找灵感，而是以厨房里的蛋糕原料为主题，配上拼贴的手法，创作了一幅生动的作品。

《黑森林蛋糕》 雪莉·埃莉·纳克特里布（Shirley Eley Nachtrieb），混合媒材拼贴，25厘米×20厘米

记录下来以供参考

这页速写簿记录了一些信息，供以后参考。巴利什在港口看到的风景与你看到的可能有所不同。

《港口景色，缅因州的波特兰北部》 A.约瑟夫·巴利什（A. Joseph Barrish）、马克笔，30厘米×23厘米

你在不断进步中

罗洛·梅（Rollo May）在《创造的勇气》一书中写道："创造……需要限制，因为当人们与限制他们的事物进行斗争时，就产生了创造性的行为。"

当你选择绘画方式、主题或配色方案时，你就为创造力设定了界限。在你所设定的界限中，你可以自由地做任何事。若没有这些限制，一切都将是混乱的。界限可以集中你的创造力。这些限制条件制造了挑战，使创造性艺术变得令人兴奋和满足。

如何看待天赋？

巴勃罗·毕加索（Pablo Picasso）是20世纪的伟大艺术家，在年轻的时候绘画水平就十分高超。他的父亲也是一名艺术家，乐于对他进行艺术训练。若

我很清楚，我本人没有特殊的天赋。好奇心、专心和顽强的耐心，结合自我批评的精神，给我带来了我的想法。

阿尔伯特·爱因斯坦

你也得到这样的激励或精神支持，你也会觉得自己很有天赋，但仅仅相信自己有天赋是不够的。你必须努力工作，充分发挥自己的才能。

在许多对于创造力的定义中，天赋被排除在艺术的先决条件之外，而是强调欲望、毅力和决心。简而言之，最重要的还是自律。报刊专栏作家西德尼·哈里斯曾写道："有自律没有天赋常常能取得惊人的成果，有天赋没有自律注定要失败。"

创造力并不是少数人才有的神奇特质，而是一种态度——你在生活中、艺术中所持有的态度。有创造力的人一直在寻找更好的方法来做每件事。

创意组合

创意是有趣的，能提高生活质量。当你把玩乐和冒险精神与纪律和自我约束结合起来，就能体验到创造力的真正乐趣。在这幅多彩的作品中，巴斯帕里和我们分享了她的喜悦。

《周二小组的舞蹈表演课》唐娜·巴斯帕里（Donna Baspaly），混合媒材拼贴，56厘米×76厘米

自律增强创造力

自律是通往自由创作的道路。只有学会约束自己和周围的事物，才能培养自己的创造性精神。主动地去做这件事，没有人会帮助你。珍惜时间并合理利用时间，给自己设定界限来集中创造力，调整好自己的节奏，劳逸结合，积极思考。若你相信自己能做到，你就一定能做到。

分享你的旅程

当你发挥自己的创造潜力时，也要认可他人的能力。若你鼓励别人，你也会得到回报，从而点燃自己的创意之火。

乐于与他人分享自己的知识和技能。社区活动能激发你的创新精神。我曾与各个年龄段的人合作过，他们其中有些是专业人士，有些是志愿者，他们教会了我很多。从孩子们身上，我学到了原始创造力的奇妙之处；从参加实习项目的青少年身上，我学到了艺术蕴含的变革力量；从社区里退休的老年人身上，我学到了创造的纯粹快乐；从早期阿尔茨海默氏症患者身上，我了解到了深入人心的艺术。你与他人分享的越多，你的创意也会越丰富。

指导其他艺术家

在艺术领域，竞争十分普遍，以至于人们忘记了合作的重要性。成立一个小型艺术小组或指导一个艺术小组，来从中学习。制定课程计划有助于加强你对技术或设计的理解。在小组或班级中增加互评这一环节，使每个人都在互相反馈中受益。评论是有百益而无一害的。以下是一些有关课堂评论的建议：

1.问问那位艺术家，他或她想在作品中传达什么。

2.在指出作品中的问题之前，先给出积极的评价。

3.诚实些，不要遮掩错误。

4.为每个问题提出解决方案。

5.指出大部分艺术家们共同存在的问题。

6.让小组成员以恰当的情绪发表评论。

7.用鼓励性的话语来进行总结。

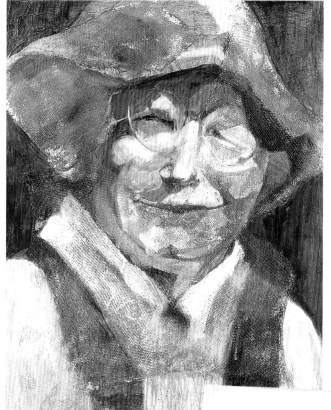

艺术伙伴

20世纪70年代，科尔曼是我班上的一名新生。在她早年画水彩画的时候，我指导过她，因此我们成了朋友。现在我们是同事，每天通过邮件互相分享关于艺术和创造力的想法。她经常创作一些混合媒材拼贴，如这幅她所制作的她的祖母的创意肖像。

《母》斯蒂芬妮·H.科尔曼（Stephanie H. Kolman），混合媒材拼贴，79厘米×64厘米

👉 活动 👈

参与艺术推广活动

参观当地的学校或老年艺术中心。去工艺小组或艺术俱乐部做一名志愿者。你不需要花很多时间，只需时不时地去帮忙即可，做个演示或放映幻灯片。带上几本杂志、胶水、剪刀和几张纸，准备一个拼贴工具包，为不同年龄段的孩子们带去一段有趣的艺术体验。你的所作所为可以改变别人的生活，也会丰富你的人生经历。

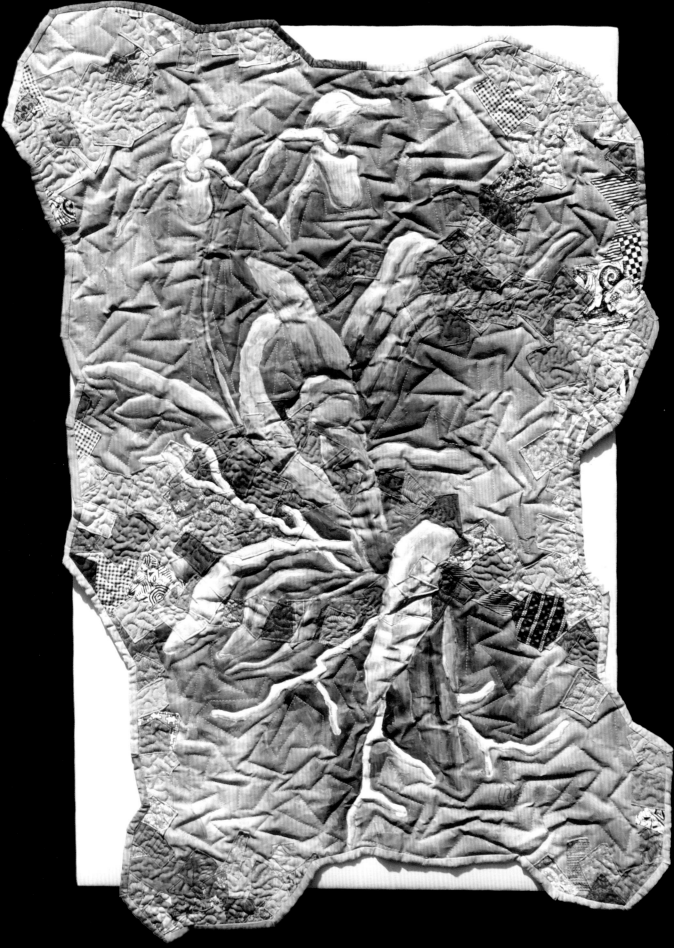

2

艺术和工艺:
主要领域和次要领域

《夜景》 阿迪斯·麦考利（Ardis
Macaulay），手工制作的艺术家绘
本、彩色铅笔、铜色和金色丙烯、
黑色纸张，28厘米×30厘米

人们常把工艺品和美术作品区分开来。有些人
把某些创意活动归类于业余爱好，而不是看
作艺术，即便这些活动能为原创艺术作品提供灵感。
幸好，现代艺术潮流包含了纤维艺术、折纸艺术、版
画、摄影等不同的艺术形式。为什么不呢？在这些活
动中所经历的创造性设计过程与在绘画、素描和雕刻
中经历的过程相同。观众在欣赏作品时产生的反应也
类似，同时创作者可以从无数的方面受益。

艺术的定义应包括所有能让我们表达基本的创造
冲动的艺术形式，这也是人类的本质。只有通过思
考并运用技能才能制作出好的艺术品。只要你在学习技能时付出了努力，无论
你学的是绘画、编织还是刻字，就可以称自己为艺术家。近年来，艺术领域与
工艺领域间的界限逐渐变得模糊，创造精神也得以蓬勃发展。本章描述了一些
艺术领域与工艺领域之间的交叉部分。尝试创造各种各样的工艺品可以提高你
的艺术水平。在你的创意之旅中有许多边缘地带同样值得探索。

作为一名艺术家，在你的一生中，要不断通过勤勉
的实验、练习和实践来精进自己的艺术能力。

保罗·雅克·格里洛（Paul Jacques Grillo）

《灵魂的暗喻》 艾伦·R.凯尔克纳（Alan R. Kelchner），混合材料织物，107厘米×71厘米，私人藏品

艺术与工艺

艺术一词最初的定义是"一种工艺或专业技能"，并把诗歌与手工活也包含在内。文艺复兴时期的画家认为自己是工匠，而不是我们如今所称为的"艺术家"。18世纪末，人们对艺术和工艺进行了精细的区分。他们认为艺术是美丽的，但却不一定实用，而工艺则是实用的。从那以后，艺术和工艺的定义引起了激烈争论。

这是"艺术"吗？

有些人认为，手工艺者使用不同的图案和某种材料，带着一个特定的目的来制作物品；而艺术家创作只是为了表达装饰或艺术，作品并没有任何实际的用途。但许多手工艺者所做的远远超越了这个定义，他们有着自己的创意设计，用创新的材料制作出美观又实用的物品。很明显，你可以从手工艺品中感受到他们想要表达的情感。

这种定义上的争论重要吗？并不重要。重要的是你对自己所做的事情的理解，以及你想要更熟练地运用技术并深入了解该技术的愿望。比如，在我对艺术的定义中，剪贴簿就代表着拼贴艺术，但直到毕加索和布拉克在他们的绘画中使用拼贴时，拼贴画才被认为是一种艺术。

选择自己的道路

大部分人觉得自己能做工艺品，但做不成艺术品。不要这么想。若你是一名有创造力的工匠，你就已经有了创造精神。运用你的技能去做任何你想做的艺术和工艺吧。

你没有必要把自己局限于艺术领域或工艺领域，二者兼得也可。一位油画家或水彩画家也可以沉迷于制作手工艺品。一名有创造力的工匠可以立志成为一名画家。许多手工技艺也适用于绘画和其他美术形式。尝试你认为困难的新技能，你会发现这并不如你想象的这么难。视觉艺术家们通过学习一项新的工艺技能来突破创作瓶颈。

大部分人无意识地进行创造性活动，他们并没有意识到自己所做的事情具有艺术价值。多年来，我一直在布置花园、设计自己的服装、组织聚会和郊游，但我从来没有参加过任何艺术课程，因为我认为自己不具有创造力。现在我意识到，我以前做的那些事情都是基础，引导我走向如今我所享受的创意生活。假如时光倒流，我会选择走同样的路。在我成为一名艺术家之前，我还是会把注意力都放在我的家庭上，但我会开始重视自己日常生活中所表现出来的创造力。当我把画画的时间花在制作手工艺品上，我也不会再感到抱歉。

工艺与艺术的融合

贝茨以其引人瞩目的现实主义水彩画而闻名。在本幅作品中，她使用了不同的绘画技巧，有创意地将示范画裁剪、折叠起来，做成五彩的结构贴在背景上。

《好运的弹跳》 朱迪·贝茨，水彩拼贴，56厘米×38厘米

☞ 活动 ☜

探索工艺品的艺术深度

参观博物馆或画廊能把各类艺术图像和艺术技巧储存在你的大脑中，尤其当你的主要兴趣是某一门手工艺时，这一点就变得更重要了。找一家工艺品博物馆、展览、画廊或浏览有关工艺的网站，沉浸在工艺品的制作创意中吧。在速写簿中列出能帮到你创作的主题或技术。若博物馆允许摄影，就把你所拍摄的照片夹在速写簿中，以备将来参考。研究有关设计方面的展品，看看与你的工作有什么共通之处。

纯艺术与商业艺术

我曾在网上参加过一些艺术家论坛，大家会定期地就如何划分纯艺术与商业艺术的界限展开激烈的讨论。有些人认为商业艺术属于工艺范畴，不如美术绘画有创造性。在我看来，这个观点似是而非。我所认识的商业艺术家都极具创造力。有几位非常成功的视觉艺术家在成为画家前都曾是经验丰富的商业艺术家。

以一名商业艺术家（或称为平面设计师）的身份开始艺术生涯有很多优势。除了能在学校和工作中学到工具和材料的知识，商业艺术家们也十分自律，并以专业的方式、积极的态度创作，而不像有些专业艺术家总是磨磨蹭蹭地等待灵感的到来。越是努力工作，技术就越熟练。熟能生巧。

一些评论家在纯艺术和商业艺术中划分了一条清晰的界线，但对两者的界定应是艺术家们在艺术中投入了多少心血。一些商业艺术家们全身心地投入到工作中，而有些人只是为了工作而工作。同样的道理也适用于纯艺术家。把学习平面设计作为创意生涯的起点，这能帮助你建立知识和技能基础。一些专业，如漫画和修图充满创意和幽默，而这则是创造力的两个重要构成元素。

商业设计领域中的电脑软件引发了数字艺术应用的骤增。艺术家们用电脑来调整色彩明度、重新设计作品，甚至打破艺术常规、突破创意瓶颈，自由地进行创作。他们在原创作品上运用炫目的特效，使其更引人瞩目。艺术家可以通过电脑软件将照片转化成线稿，去除照片中令人费解的细节。

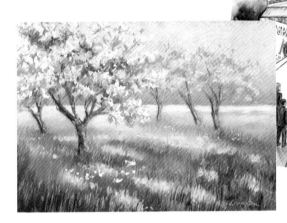

《春天的果园》 芭芭拉·利文斯顿，色粉，22厘米×28厘米

《辛辛那提有限公司》 芭芭拉·利文斯顿（Barbara Livingston），水彩，33厘米×25厘米

一个艺术家，两种表达方式

利文斯顿是一位多才多艺的平面艺术家，他既可以创作一幅富有表现力的原创自然风光，也可以把一项商业任务完美地融于绘画中。

☞ 活动 ☜

从平面艺术家的作品中学习

在一本优质杂志上找一则引人瞩目的广告：强烈的色彩明度、有趣的形状或吸引人的颜色。把广告剪下来，贴在速写簿上。考察其创意性，回答以下问题：

※ 这则广告为什么吸引你？

※ 平面艺术家如何运用想象力来吸引读者的注意力？

※ 艺术家需要运用什么技巧来制作广告？

※ 这位艺术家会画画吗？

※ 艺术家看上去理解色彩理论和其他设计原则吗？

※ 内容幽默吗？

※ 你从这位平面艺术家身上学到了什么？

每天都剪一则新的广告并重复做一周。换换不同类型的平面设计杂志。注意观察每一款好的设计。

纸艺

让我们从古老的造纸工艺开始，探索已经属于纯艺术领域的创意艺术。纸不仅是绘画材料，也是艺术媒材，在公元前140年至公元前87年间发明于中国。几个世纪以来，手工纸和装饰纸一直被用作书法用纸，艺术家们把纸做成面具和纸质混合物，他们做折纸手工，并在拼贴画和剪贴簿中使用各种类型的纸。一个没有纸的创意世界是无法想象的。

手工模制纸

在艺术和工艺领域，自制纸张是最基础的技术。处理纸浆的感觉，以及第一次把自己做的纸从模具中拿出来或从三维模具中取出低温浮雕纸的兴奋感——这些都无法用语言描述。用水和棉絮或碎纸的浆状混合物来制作东西，乐趣无穷。

有很多种方法能手工造纸变得更有创意：使用不同的颜料、在湿纸浆中加入树叶、丝带或花边等。这种简单的方法在很多书中都有提到过。在我的《创意拼贴技术》一书的第116页和177页中也提到了基本造纸方法的指导。在当地的工艺品商店中，你可以买到方便实用的造纸工具包，里面包含了所有的造纸工具，可进行有趣的创造性过程。你也可以用手边的材料来做浅浮雕纸艺术作品。

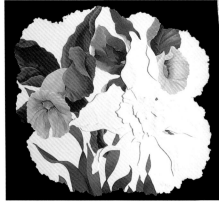

手绘铸涂纸

即便是浅浮雕的铸涂纸，也十分引人瞩目。格林添了几抹手绘色彩，效果更丰富优雅。

《柴可夫斯基的华尔兹之花》 埃丝特·R·格林（Esther R. Grimm），手绘铸涂浮雕，86厘米×79厘米×1厘米，迈克尔和珍妮弗·芬克的藏品

作为背景纸的手工纸

柔和的手工艺品搭配优雅的手工纸，造就了一件艺术品。造纸是远东地区的一种传统艺术。在这幅作品中与非纸做的元素搭配，变得更西式。

《纸、蕾丝和珍珠》 罗斯玛丽·华尔特（Rosemarie Huart），手工纸、混合媒材拼贴，53厘米×30厘米

☞ 活动 ☜

纸雕

把一张标准重量的纸板或插图板作为背景板。在板上放一张铜版纸或标准重量的宣纸，纸上涂上白色胶水或亚光丙烯底料。待纸变软后，把它捏成不同的形状，等它彻底干燥。用彩色胶带来装饰你做的纸雕，或者在表面涂一层石膏粉，再涂一层丙烯底料。尝试鲜艳明亮的配色方案或对你的纸雕作品进行再设计。

我的浅浮雕艺术作品

我按照以上的步骤，选用了插图板、亚光丙烯底料、标准重量的宣纸，制作了一个漂亮的纸雕。这幅作品的尺寸是23厘米×30厘米×3厘米。我可能会用水彩颜料进行上色，然后把它裱在画框中。我不喜欢在表面涂一层石膏粉，因为这会遮盖住纸张本身的天然肌理。

剪贴簿和橡皮图章

谁会想到不起眼的剪贴簿会发展成一种艺术形式呢？反正我没有想到。我之前在高中和大学里做了一堆剪贴簿，都已经破碎了。在我年轻时，我没有意识到所使用的材料材质的重要性，导致木浆纸和酸性橡胶胶水损坏了书页。如今，拼贴行业在不断发展，制作剪贴簿的艺术家们可以买到无酸纸、黏合剂、笔、贴纸或其他任何剪贴簿中用得到的东西，来使自己的照片和纪念品保存得更好。

去剪贴簿商店逛逛，买一些装饰纸或其他拼贴材料，来美化你的水彩画和混合媒材拼贴艺术品。剪贴簿中经常会用到橡皮图章，它也可用来制作贺卡和请柬，能使拼贴画变得更有趣。

不同媒材的艺术应用原则

当剪贴簿制作者和印章制作者运用想象和艺术原理来制作一张美丽有趣的剪贴页或卡片时，创造力正在自由地流动。利用充满创意的设计技巧来做出漂亮的剪贴簿页面和卡片，就像艺术家运用设计元素来组织一幅画一样。

布局是呈现出特色照片和橡皮图章的最佳效果的关键。配色方案能统一页面的整体风格。在剪贴簿上添一些你自己的画、装饰品、橡皮图章和书法作品，能增加原创感。在制作创意剪贴簿时，水彩颜料、丙烯颜料和不褪色的无酸马克笔都是有用的工具。

☞ 活动 ☜

做一页家庭剪贴簿

用家庭照片做一页剪贴簿。仔细阅读与剪贴簿有关的书籍或杂志，了解你想设计的页面类型。整理照片，将三张或三张以上的共同主题分成一组，如姐妹、生日、足球或野花。许多剪贴簿制作者建议使用扫描照片，效果会比原始相片更好，不过这取决于你自己。用丙烯酸水凝胶、无酸白胶或纸胶带把照片贴在一张无酸纸上。用装饰纸或贴纸碎片来装饰。写下对照片的简短描述或小故事，日志也是剪贴簿的一个重要创意元素。当观众翻阅制作的剪贴簿时，就像在欣赏博物馆中的画作一样。

压印画作

在本幅作品中，我把"科科佩利"的人物形象印在手工大理石纹纸上，然后把它贴在机器制作的拼贴纸上。背景的"黄金"装饰是由云母片制成的。

《黄金卫士》尼塔·莉兰，插图板、混合媒材拼贴，25厘米×38厘米

我制作的页面

我挑选的几张家庭老照片有着共同的主题：男孩对汽车的热爱。我把和主题相关的照片扫描、裁剪并拼贴在30厘米×30厘米的页面上。我担心自己看到这些照片太过兴奋，会把字写到外面去，所以我用了贴纸代替手写日志来讲述这个故事。

远东的影响力

大部分远东艺术在初学阶段都相对简单，但形式典雅，需要运用一系列复杂的技术。许多纸艺源自日本和中国，有些甚至起源于中国古代造纸术发明的时期。创意纸艺包括各种操作技能，如折纸、日本的水影画和墨绘（仅用黑色墨水在纸上绘画）。

日本折纸艺术

折纸需要手巧，但初学阶段的作品相对简单，比如你以前可能做过纸飞机。在工艺品商店买一些便宜的手工纸，按照里面所附的说明来折三维纸雕塑，如鸟类或其他主题。技艺精湛的工匠能把纸折成更为复杂的人物形象。学习折纸能加深你对三维形态的理解，这也有助于你学习其他艺术形式。

水影画

水影画是一种日本工艺，用油墨来制作大理石纹饰，使纸张呈现出微妙的漩涡图案和精致的底纹。在一个托盘上放点水，向里面滴一滴墨水并轻轻地吹动墨水，能形成微妙的自然图案，这与传统大理石纹纸上的装饰图案有所不同。艺术家慢慢地把一张纸放在托盘的表面，然后把它揭下，精致的图案便留在了纸上。揭下纸的时机要适当，避免油墨沉到水中。

《人群聚拢》 琼塔·安塔·M.沙利文（June Ann M. Sullivan），折纸，约24厘米×23厘米，来自水印画廊

桌面雕塑

沙利文把纸折成了复杂的人物造型，并把它们放置于三维场景中，做出了一款有趣又有创意的桌面雕塑。

🖐 活动 🖐

制作水影画

在一个扁平的塑料托盘里倒入5厘米深的水。在调色盘的某一格中滴一茶匙孟买印度墨水（你也可选用其他墨水，但我试下来觉得孟买墨水的效果最好。这款墨水有几种漂亮的颜色可供选择）。在调色盘的另一格中滴一茶匙水，滴一滴柯达除水渍并搅拌，让液体分散开来。

把两支25毫米长的尖头东方画刷略微润湿，一支蘸取墨水，另一支蘸取分散后的溶液。把沾了墨水的笔尖轻轻触碰托盘中的水，表面会形成一圈柔和的墨膜，再用沾了分散液的笔刷轻轻触碰墨圈。改变墨水和分散液的用量，多重复几次以上步骤，轻轻触碰水面的不同区域，或用笔尖拂过水面，来制作不同的图案。

裁剪用来墨绘的纸张，使其尺寸小于托盘，用粗糙的那一面来印。握住两个斜对角把纸放在水面上，然后迅速且轻柔地拿起纸张，冲洗掉多余的墨水，把它放在报纸上晾干。尝试不同质地的纸，看看哪一种呈现的效果最好。

许多有关纸艺的书籍都对这种技术进行了详细的描述，你可以在图书馆和网上获得更多的信息。你制作的水影画可用作拼贴材料、信纸、包装纸或绘画背景纸。

毛笔画

远东地区的孩子们从很小的时候就开始学习写毛笔字了。许多人用练成的笔触技巧来绘制墨绘或其他传统风格的水墨画。我建议学习水彩的学生可以选一门有关日本或中国毛笔画的课程，不一定非要画竹子和日本鸢尾，可以借鉴其笔法。

墨绘时的研磨能培养艺术家对于绘画的理解。随着绘画水平的进步，艺术家们会接受他们所画的一切，学会欣赏不完美之美。这被称为"残缺之美"，只有经历过才能理解。西方人喜欢完美无缺的艺术品，这也是他们遇到瓶颈期的原因。完美主义是拖延症的另一种说法。远东人常用的方法能帮助你克服这种心态并培养你的创新精神。

毛笔画的朴素与宁静

我曾跟随一位中国女老师学习了一小段时间的中国画，这提高了我对这门艺术的欣赏能力。我并不擅长用毛笔画画，但我很享受绘画过程中的宁静。

《鸢尾花》 尼塔·莉兰，桑皮纸、矿物颜料，17厘米×23厘米

👉 活动 👈

墨绘

选用扁平的笔刷和圆头的笔刷、传统的桑皮纸或宣纸（或其他任何纸）来练习笔触技巧。颜料可选水彩、墨水或稀释后的丙烯颜料。每一次落笔时，通过改变用力和画刷的方向来练习。去图书馆或书店查阅一些有关墨绘的书籍，了解更多关于墨绘的作品和笔触技术的指导。这些技巧能帮助你精进笔刷的控制，这在其他任何绘画或装饰艺术中都很有用。

从简单的单色笔触开始

日本和中国在练习笔法时会画一些传统的主题，如竹子。用单线条来表示一片叶子或茎的一部分，不需要完整地填充轮廓。

《竹子》 尼塔·莉兰，桑皮纸、墨汁，23厘米×23厘米

装饰画

传统民间工艺种类繁多。很多艺术家在多种艺术形式中自由地转换。每一种工艺都需要用独特的材料并运用与其他工艺不同的技能。有些工艺与纯艺术密切相关，需要用到丙烯酸和油画颜料等介质，来装饰功能性艺术品和非功能性艺术品表面。

16世纪到18世纪，人们把精致的荷兰画派静物画看作高雅艺术，至今其仍在世界各地的博物馆展出。如今装饰画家们使用同样的技术，模仿其风格，来装饰家具、墙壁、盒子、盘子等物件。装饰画的特点是秩序化很强。

装饰画家们通常从模仿图案入手，来进行绘画，因此他们有时会被人嘲笑缺乏独创性和创造力。那些人常常忽视了装饰画家们高超的技巧，他们对自己的画作有着精心的设计。许多装饰画家的技巧远远高于现实主义画家。

装饰画有创意吗？记住，尝试你从未做过的事情就是一种创意行为。所以，如果你觉得自己更适合从设计图案入手，可以试试看装饰画。当你不再模仿图案，笔触有了自己的风格，开始设计自己的原创作品时，创意也就随之而来了。

实用艺术

装饰画大师路易斯·杰克逊（Louise Jackson）创作的功能性艺术作品有着美丽的设计和配色，如这些用醇酸漆装饰的木块。她平时还会画些原创的水彩肖像画或花卉画。同时进行这两个领域的练习使她的艺术技巧大有长进。

☞ 活动 ☜

探索工艺

你想从哪种艺术或工艺入手？尽可能地多想一点选择，把它们列在速写簿上；最终选择一个深入探索。至少列出五个探索的步骤，每当你完成一项后，就打勾。这些步骤可以是"找一门课程""买一本指导用书""寻找材料供应商"等。在家里辟出一块区域来试验你的材料，并探索新的创造性活动。你可以探索这些：

陶瓷：瓷器、陶器；

拼贴、装配；

计算机艺术、数字成像；

装饰画：帆布、陶瓷、玻璃、织物、金属、纸、石板；

绘画：漫画、卡通、木炭、彩色铅笔、蜡笔、钢笔和墨水、铅笔；

纤维工艺：蜡染、刺绣、针织、针尖、绗缝、地毯挂钩、缝纫、绢画、挂毯、扎染、织造；

珠宝：珠饰、结构、宝石；

马赛克：陶制、玻璃、卵石；

绘画：丙烯、酪蛋白、蛋彩、水粉、单色、油画、色粉、水彩；

纸艺：修书、集换卡片、书法、贺卡、水影画、折纸、造纸、橡皮图章、剪贴簿；

摄影：胶片或数码、照片传送；

版画：绢印、模版印花、蚀刻、雕刻、光刻；

雕塑：青铜、黏土、软陶、石头、木材、彩色玻璃；

木雕、木工。

《纸质织物》（天然系列） 雪莉·埃莉·纳克特里布，树叶、邮票和手绘纸制成的拼贴，25厘米×20厘米

纤维艺术

许多人认为纤维艺术，如缝纫、织造、针织、绗缝和刺绣，具有实用价值但不具有艺术价值。这是不对的！近年来，纤维艺术和其他纤维艺术产出的艺术品越来越多。这项艺术也越发令人惊叹。纤维制品一般出现在历史博物馆中，反映了不同时期的文化，但它们现在逐渐属于艺术领域，并在一些艺术精品展上展出，这不足为奇。

绗缝

我的母亲和祖母共同做了很多绗缝制品。我记得曾经看到过她们一起挑选传统图案的颜色。祖母手工拼缝被面；母亲给每一件被子缝制了不同的花样。我很珍爱这些被子，但我很遗憾没有让母亲感受到她的才华和创造力。绗缝一直是一项具有艺术创意的技术，要是她能说说现在对绗缝的看法，一定会很有意思。

去图书馆或书店，找一本有关绗缝的杂志或书籍看看，你会被惊喜到。新型绗缝方法，如精致的机器作业或手工缝制，十分绝妙。配色方案和绗缝面料组合后具有的艺术性实在是太棒了。第39页艾伦·R.凯尔克纳的作品为绗缝艺术家们开创了一种全新的设计方式。很多男性也喜好绗缝，所以不要认为这是一种专门的女性艺术。若想要创意绗缝，你需要了解一些色彩理论并做出优秀的设计。

色彩鲜艳的被子

约翰逊设计时喜欢不断涂鸦，直到呈现出她喜欢的效果。她在设计中进行了一些改变，为她的被子选用了一款鲜艳的配色。

《棒棒糖》梅洛迪·约翰逊（Melody Johnson），手工染色织物、手工及机器绗缝和熔合，38厘米×33厘米

编织

编织和其他纤维艺术一样需要静下心来做。把经纱放在织布机上来做毯子、壁挂或服装后，就没什么可着急的了。梭子来来回回的节奏看着让人昏昏欲睡。在纺织工开始编织之前，还有很多准备工作要做。他们需要给纤维染色并绘制出适合经纱的图案，接着给梭子施加适当的张力，使织物的边缘光滑均匀。大部分纺织工在织布时投入了所有的热情和创造力，就像画家在作画时一样。有创意的纺织工把已有的材料融入作品中并将其结合不同的纤维肌理。在编织时，需要掌握一定的色彩理论知识，经纱和纬纱的颜色会互相影响，就像画画时色彩会互相影响一样。

合作的成果

有什么能比大人和孩子共同合作设计一款被子更有创意呢？这份极具吸引力的作品是在日托中心完成的，被子上的每一格方块图案都由老师和不同年龄层的孩子共同设计完成。这件作品结合了绘画、缝纫、描字、黏合织物等多种步骤。

《十周年纪念被子》由吉尔·布朗（Jill Brown）和肖娜·施罗德（Shayna Schroeder）设计，由日托中心的学生和老师们共同装饰，织物、混合媒材拼贴，107厘米×107厘米

纸艺艺术家们也喜欢做编织。一些做拼贴画的艺术家和画家把纸裁成长条，编织组合成新的颜色和图案。比起编织布，你可能会更喜欢纸编，因为这不需要织布机就能完成。

刺绣

创意针艺种类繁多，我在这里只提三种：织造技艺、钩编和缝纫。每一种艺术都有行会和团体，专门探索特定的技术来生产出美丽的艺术品。这些艺术品很适合作为墙壁挂饰和室内装饰。

织造技艺和针绣所需技巧是类似的。不过织造技艺使用的画布更精细些，针头也更小些，能更好地给图案着色。据说著名的足球运动员罗西·格里尔也做过针线活，没有人嘲笑他。如果男人愿意的话，也可以做针线活。针线艺术和其他艺术一样，需要运用色彩理论和设计技巧，才能做出漂亮又极具创意的作品。在我开始画画之前，我做过缝纫、刺绣、针织、钩编和针绣。

经济大萧条时期，我的母亲不得不为三个女儿缝制衣物。我们把在商店或朋友身上看到的款式用素描画出来，母亲参照该设计来缝制衣服，把便宜的布料变成了专为我们定制的服饰。我们穿着"玛莎原创"的衣服去参加舞会和联谊会，我和我的姐妹们结婚时所穿的婚纱，也是由母亲亲手设计并缝制的。

装饰性编织拼贴画

戈德曼将印花纸和混合材料融入于她的织物拼贴中。做完纸张编织后，如果你有兴趣，可用颜料和手边的材料来装饰你的拼贴画。

《通路》 桑德拉·戈德曼（Sandra Goldman），混合材料拼贴，117厘米×117厘米

☞ 活动 ☜

创意纸编

把稀释后的水彩或丙烯颜料涂在一张30厘米见方、重140磅的水彩纸上，让其自然流动，混合成丰富的颜色。在另一张30厘米的正方形纸上重复该步骤，选用相同的颜色，但其中一种颜色的量要多一些。把两张纸平放在桌上等待干燥。把两张纸裁成宽度不同的长条。长条的边缘可以是直的，也可以是微弯的。把剪完的长条分开，按照裁剪的顺序整理好。在水平表面，如绘图板或有机玻璃板上，按照原来的顺序放置长条，边缘不一定要对齐。用纸胶带把上边缘粘在板上，把长条交替地放在上一根长条底下或叠在上一根长条上方，就像在织布机上织布一样。

把最终的成品放在垫板、绘图板或厚水彩纸上，自行进行装饰。可在编织纸条时加入丝带一起编织或设计一款充满活力的配色方案。

◀ 织物

凯瑟琳·齐恩（Kathleen Zien）制作的织物，融合了棉布、丝绸、雪尼尔、金属镶嵌物、丝带和亮片，十分甜美。她每件作品的颜色和肌理都很引人瞩目。她通常在用一片经纱来织多块织物，但最终呈现出的效果却截然不同。这些织物可作为漂亮的流苏夹克和披肩。

手工织成的织布

这件漂亮的手工织物是由艺术课堂中的一位年轻人编织的。克里斯汀选用了和谐的色彩和有趣的肌理，十分漂亮，在圆形图案中编织极具挑战性。作品中的空隙和不对称的平衡体现出强烈的设计感。

《根》克里斯汀·杜根（Christine Dugan），棉纤维、羊毛纤维、木制框架，48厘米×33厘米，劳伦斯和西尔维娅·杜根的藏品

姐妹主题的挂毯

贝琪和她的姐妹们在纽约享受下午茶约会。她以四个人的照片为灵感，设计了一块迷人的原创挂毯，用纱线绘制了这幅作品。

《姐妹》贝琪·斯诺普（Betsy Snope），挂毯：棉经纱、羊毛、棉纬纱，45厘米×93厘米

独一无二的地毯

托德·维默根据他母亲的描述设计了这幅原创作品。这块地毯肌理优美、图案精致，适合被作为一件艺术品挂在墙上。

《晾衣绳》卡罗琳·R.维默（Carolyn R. Wimer），由托德·维默（Todd Wimer）设计，全羊毛纤维，86厘米×99厘米

☞ 活动 ☜

创意绗缝

※ 改造一件从商店里买来的衣服，使其图案变得更令人愉快。调整正方形的设计或改变尺寸，以便在碎布上布置自己选择的图案。裁剪并缝制衣服，用斜纹带或织物把衣服的边缝好。

※ 利用边缘已经被磨损的旧棉被来锻炼创造力。把它们裁剪成更小的尺寸，贴上简单的图案，缝上彩色的边饰，重新缝制，改造一件夹克或背心。

一件绗缝制品

绗缝制品通常是长方形，但艾伦·凯（Ellen Kay）没有遵循常规，而是把碎布组合在一起，做成一件精致的印花背心。碎布拼接处采用的人字绣是一种独特的设计（《好多猫》由黛博拉·孔钦斯基设计，小动物图案工作室制作，已得到使用许可）。

摄影

19世纪，摄影开始流行，自此以来，关于是否将摄影纳入艺术领域的争论一直很激烈。以照片为基础作画的艺术家们拒绝承认摄影是一种艺术，他们认为摄影过程十分机械化，应该纳入工艺领域。

幸运的是，现在人们广泛认为摄影是一门艺术。博物馆的馆藏中包含了一些优秀摄影工作者的摄影作品，如爱德华·韦斯顿（Edward Weston）和阿尔弗雷德·斯蒂格里茨（Alfred Stieglitz）等。摄影的哪些方面具有创造性？摄影如何帮助你成为一名具有创造力的艺术家？

摄影的创造性

不管照相设备的机械性质如何，照片还是由人来拍摄的，即便是最好的设备，自身也不能拍出好照片。摄影师会像画家一样对拍摄对象做出反应。先在取景器或液晶屏上构图，然后进行照片的拍摄，利用光线获得最佳曝光效果。

从某种程度上来说，摄影比绘画更难。在一幅画中，画家可以随意决定所画物件的位置，并设计新的配色方案。但摄影师必须接受已有的拍摄条件，调整自己的位置来找到一个好视角，并等待最佳的光线。摄影有助于提升你对所处环境的创造性认识。花点时间去学习如何利用这一点。

学会透过相机看东西。锻炼眼力使它更敏锐，取景时对图像进行裁切。玩转你的相机，创造性地看待世界，表达出你对拍摄对象的热情，或表现出你的幽默感。

☞ 活动 ☜
充分利用相机

去野外进行一次实验性摄影，发挥你的想象力，拍一些与众不同的照片。例如：

※ 45度角倾斜相机，进行拍摄。

※ 近距离拍摄近景，故意失焦制造朦胧美。

※ 侧面拍摄时慢慢移动你的相机，拍摄运动时的模糊景象。

※ 站在建筑物旁或树下，笔直向上拍摄。

※ 在一个地方站定，转一个圈。转身时停下来拍几张照片。

※ 在室内对着窗户拍几张照，不要用闪光灯，捕捉边缘光或背光。

※ 如果你有的话，使用微距、广角、长焦镜头或变焦镜头，来打造特殊效果。

※ 靠近你的拍摄对象，来拍局部特写。

作为设计师的摄影师

一名优秀的摄影师绝对是一个好的设计师，他们了解设计的要素和原则，通过技巧和经验把它们组合在一起，拍摄出极富表现力的照片。成为一名好的摄影师能提高你的创意设计感。你不必购买昂贵的摄影设备，用便宜的相机甚至手机拍照即可。和画画一样，拍照时要注意构图。挑选出你的最佳照片，放大观察，研究优缺点。

靠近
试着从不同的角度或在意想不到的地方去看待事物。我在一间纤维艺术工作室拍了一系列照片。这张照片是设备的一部分，既可以作为写实主义的照片，也可看成是抽象的设计形状。

处理照片的大师

纽曼的摄影和数码蒙太奇把摄影艺术带入21世纪。他用计算机修改自己的照片，使其呈现出令人眼花缭乱的万花筒效果。这幅作品非常成功，部分原因是他选择了合适的照片，并不是所有的照片都能呈现出这种效果。他所拍摄的一系列峡谷照片非常适合使用这种数码技术进行处理。

《神之峡谷》 理查德·纽曼（Richard Newman），数字蒙太奇照片，30厘米×41厘米

《峡谷4》 理查德·纽曼，数码蒙太奇照片，30厘米×41厘米

数字暗房的未来

　　自从数码相机、扫描仪和计算机处理图像的技术不断进步，摄影也变得越来越具创造性。以前有些技术只有平面设计专家通过使用昂贵的设备才能获取，现在人人都可以使用并且价格合理。

　　如果你还没有尝试过数码摄影和编辑，马上去试试吧！一款普通的高分辨率数码相机功能繁多，且价格便宜，不到150美元就能买到。很多照片处理软件都是免费的。彩色打印机的价格也在大幅降低。你需要一台更大内存的电脑和更大容量的硬盘驱动器来存放你拍摄的照片。这就像买艺术工具一样，在你购买能力范围之内买最好的。

　　若不用数码相机，你也能成为一名优秀的摄影师，但若想成为一名有创意的高级摄影师，你需要在电脑上对你的电影或图像进行编辑。各类软件程序为创意照片设计提供了多种选择，这里有一个经验累积的过程，但是一切都是值得去做的。用数码相机拍完照片后，若你不喜欢用电脑处理照片，可以把照片带到一个小型实验室进行处理。

自由摄影

　　数码相机的最大优势是我能在屏幕上重新浏览照片，并删除那些我不想要的照片。这能为我省下打印废片的费用。当你不必再把钱浪费在废片上时，摄影也就不这么令人害怕了。删完废片，选好照片，用家里的打印机打印照片，或者去照片处理店打印。把你满意的照片储存在电脑里或刻在光盘上，根据你的需求来打印。

　　另一个优势是宏设定，这能让我拍摄大特写。无论是宏设定、广角还是远摄镜头，比起在观景器上观看照片，在液晶屏上观看更能拍出好照片。大部分人都喜欢带着口袋大小的数码相机自由创作，就像玩玩具一样——去拍摄他们头顶上的东西、角落和狭窄的地方。

借助电脑来创造

借助数码照片、扫描仪、电脑、软件和打印机可以做到一些有创意的事情：

※ 裁剪并放大你的照片。

※ 把照片整理在一个文件夹里，以备日后绘画。

※ 拍摄并打印你的作品。

※ 在电脑上设计剪贴簿页面。

※ 把纺缝制品设计和拼贴画转化成数码照片。

※ 制作贺卡、海报和标牌。

※ 研究照片的灰度值。

※ 在一张构图中处理各种元素。增添或删减人或物体或改变它们的位置。

※ 在照片中创建绘画效果，尝试不寻常的配色方案和灯光效果。

※ 锐化或模糊照片中的元素。

※ 扭曲元素。

3

绘画：
在户外创作

《城市里的奶牛》 比尔·布莱恩特（Bill Bryant），水彩，43厘米×56厘米

在创作之旅中，哪一种方法是最可靠的？绘画！绘画是艺术和工艺的基础。这一章不仅仅是教你如何绘画，也会教你如何去享受绘画过程中的创造体验。学会享受，你就会更频繁地画画，从而为你的艺术创作打下坚实的基础。不必太看重完美的绘画成果，这样会更有趣些。绘画不需要任何特殊的能力——只需要正常视觉和一定程度的协调能力即可，这是一种本能。

若你觉得自己不擅长绘画，本章内容可帮你重拾自信；若你已经对自己的绘画能力充满自信，本章会帮助你在画中注入更多的个性与创意元素。

当你在绘画时，你需要收集一些信息：是什么使事物运转？怎么把这些元素组合在一起？通过观察大自然的规律，你能获取灵感：溪流是如何蜿蜒曲折的？风是怎么吹动树叶的？树叶和树有什么相似之处？观察并记录下来。绘画相当于一个潜意识的创造性意象仓库，你所需要做的就是填满这个仓库。

在画中，你可以定义一些无法用语言描述的东西。通过使用工具和材料，你用一种独特的方式展示了你的视觉体验。当你绘画时，你会更了解自己：你的动力来源、专心和耐力。你也会变得更有自信。

你不是在模仿自然，而是在充分认识自然，回应自然在那个物体中所呈现的表达方式。

弗雷德里克·弗兰克（Frederick Franck）
《视觉与绘画中的禅意》

《圣保罗·德旺斯》 凯瑟琳·M.贝托隆，蜡笔、墨水和炭笔，74厘米×53厘米

你的绘画工具箱

简单来说，画画就是在一个表面上做记号。每个人使用工具的方法不相同，绘画速度不同，下笔力度不同，画出的笔触或形态也不同。运用你自己特有的方式——你的个人风格，来"做记号"，创意绘画。

在绘画时，无非是两种符号的运用：点和线。这有什么难的呢？做记号的方式没有所谓的对错之分。你的笔触可能是尖锐而果断的，也可能是柔和又模糊的；可能是紧张而激动的，也可能是温和又平和的。怎么自然怎么画，你的画体现了你的个人风格，总是能反映出你自身的特点。

我相信，有很多艺术材料你还未尝试过。现在正是一个好时机，探索各类能留下记号的工具和每一种绘画表面。经常更换材料，选用不同的工具来搭配不同的表面。尝试！尝试！尝试！

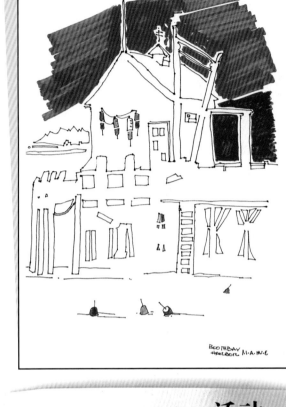

思考原因

巴利什的这幅现场速写中有着独特的记号，这是媒材与艺术家个人风格融合的结果。在决定绘画方法前，需要考虑绘画主题。静物景观能做到仔细绘制，但活物会移动，最好采用速写的方法来绘制。

《缅因州布斯贝港》 A.约瑟夫·巴利什，马克笔，30厘米×23厘米

☞ 活动 ☜

尝试绘画工具和绘画表面

试试这些工具：铅笔、石墨棒、木炭、记号笔、蜡笔、水彩笔、彩色铅笔、水彩笔、彩色粉笔、油画棒或普通粉笔。试试用圆珠笔、钢笔、蘸了墨水的竹条或竹片或蘸了水彩颜料的笔刷。找十种能做记号的工具进行实验。不要局限于艺术材料，试着用在家里发现的日常用品。

绘画表面可尝试绘图纸、报纸、铜版纸、褶皱纸袋、冷冻纸、包装纸、纸巾、炭精纸、蜡纸、宣纸、水彩纸、瓦楞纸板、插图板或纹理粗糙的无光泽纸板。试着在干燥或潮湿的表面上画画。尝试十种新的绘画表面。

毡尖笔　　圆珠笔

唇线笔

眼影

蜡笔

食用色素

木材着色剂

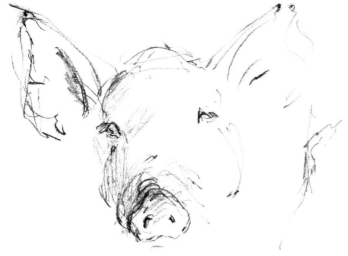

抓住主题的本质

绘制生活中的动物时需要快速估计比例，并着手标记，注意重要的细节部分。斯托尔曾伯格的这幅作品，线条十分简单清晰，展现出这种动物的特征。

《猪》 莎朗·斯托尔曾伯格，炭笔素描，30厘米×44厘米

培养自己的绘画风格

当你检查自己所做的记号时，问问自己更喜欢哪种风格：美观又流畅的还是自然粗略的？随意柔和的笔触还是严谨规划的记号？精致的铅笔记号还是粗体的马克笔记号？在你的速写簿上描述你所做的记号。每种记号都有自己的风格，这取决于你选用的工具和使用方法。当你找到偏爱的绘画工具和独特的绘画方式时，你就培养出了自己的风格。

☞ 活动 ☜

做各种各样的记号

※ 在速写簿上画两三个15厘米的正方形。开始的时候用铅笔在正方形中画点、线和面。改变力度，转动铅笔，用不同的速度在纸上滑动笔尖。看看你用同一种工具画出了多少种不同的线条。使用铅笔画线时闭上眼睛，感受纸张表面的阻力。接着换一张表面光滑的铜版纸、有纹理的炭精纸或蜡纸，用不同的工具做同样的练习。分别用圆珠笔、记号笔或彩色粉笔在正方形上画上记号。把这些记号与你画的其他记号进行比较。

比起普通的铅笔，用粗笔头的绘图工具涂满一个区域的时间更短。使用不同的工具进行实验，来画出更粗的记号，例如炭笔、石墨棒或柔软的粗笔头木工铅笔。较软的铅笔（如2B~9B）比较硬的铅笔（2H~9H）的颜色更深，可用于一些表面有肌理的纸张。

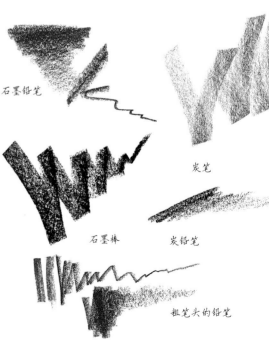

石墨铅笔

炭笔

石墨棒　　炭铅笔

粗笔头的铅笔

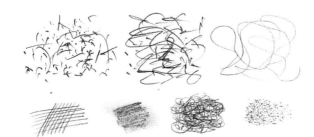

石墨记号

用铅笔画出不同的线条和纹理。

认识一些经典线条

随手画的符号不能构成一幅作品。最有效的方法是根据在自然界中发现的基本图案，把点和线组合起来。人造物体和自然物体都有完整的结构，能增强你的作品效果，使其生机勃勃。找一款喜欢的基本图案，然后添加自己的设计来突出这款图案。

探索各种线条能构成的图案

尽管我们周围的环境千差万别，但自然界的设计都是基于一些基本的图案。在绘画题材中寻找这些经典的自然图案。

螺旋形

螺旋形的图案一般存在于贝壳、蔓生植物、漩涡和龙卷风中。螺旋线沿着中心盘绕，首尾并不连接。

树枝形

树木和树叶中都有树枝形的图案，线条从中央树干向周围伸展。河流的支流和人体循环系统是这种图案的另一些例子。

放射状图案

在放射状图案中，线条从中心向四周伸展开或向内聚于一个中心点。观察蜘蛛网、雏菊和海星。

蜿蜒曲折

蜿蜒曲折的线条弯曲并向自身折回，是在自然力量的作用下产生的。就像水流侵蚀河床所形成的弯曲道路，沿着小山和山谷轮廓蜿蜒。

在砖石墙、篱笆和其他建筑中有着人造线条所形成的图案。从一栋建筑物的外立面来看，门和窗都有着其独特的图案。

用自己的方式诠释线条

在艺术中，线条没有对错之分。尝试以任何你喜欢的方式简化、扩展或组合大自然中的线条和图案。你的诠释可以是大胆而直接的，也可以是细腻又敏感的。按你自己喜欢的方式去做，去发现并享受那些你以前从未注意到的视觉乐趣。

☞ **活动** ☜

发现线条

带上你的创意工具箱去户外实地考察。在自然和人造环境中寻找线条和图案，把它们绘制在速写簿上：树皮、树叶的纹理，贝壳的螺旋，正在建造的房屋的框架……用各种工具画下物体的草图，并在每个草图中写下对不同物体的描述。绘制一些特写镜头来充分观察你发现的设计。

从路上的一条裂缝到墙上的一幅作品

在自然界和人造环境中找到大量的图案并不需要花很多时间。贝内代蒂在细雨中的柏油路上发现了一条引人瞩目的裂缝，并将其作为灵感用于作品中。这多有创意啊！

《精神上的和谐》 凯伦·贝克尔·贝内代蒂（Karen Becker Benedetti），丙烯墨水，13厘米×53厘米

从大自然中汲取灵感，能使你的视觉和动作变得更加敏锐，这能帮助你理解自然规律。若你能准确地观察自然，就能创作出更写实的作品，同时这也有助于你认识表层之下的抽象图案。当你在绘画时，使用不同的技巧和工具来描绘你所看到的东西。用你的线条和你选用的元素来创造性地回应自然。

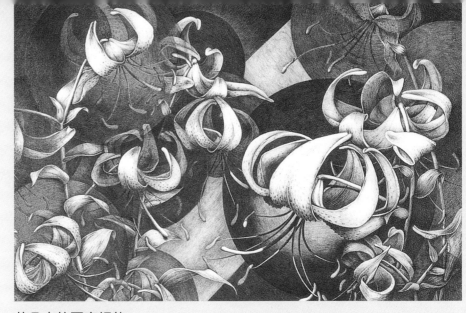

花朵中的图案规律

与普通的铅笔素描不同，帕里在这幅画中赋予了花朵生命与能量。花朵中重复出现的图案和规律吸引着观众们的目光。

《虎皮百合5》 托莫科·帕里（Tomoko Parry），石墨铅笔，36厘米×53厘米

🖝 活动 🖝

涂鸦

当你在打电话或看电视时，手边放一支铅笔或钢笔和一些草稿纸随时涂鸦。不需要画出一幅完整的作品，只需画些线条和形状即可。从纸张的任意位置着手，先画一条曲线，在它旁边再画一条曲线，把这两条线的首尾连接起来。这样画完三四条线后，把你画中的某个点作为起点沿着不同的方向再画一条曲线。重复这个过程，在纸上画上曲线、圆圈和螺旋。让你的手享受这种运笔节奏和方向感，让线条自然流动，不需要进行构图或画出具体的图像。

🖝 活动 🖝

学习大师和其他人做记号的方式

挑选一幅绘画大师的作品，可以是本书中出现的某幅画，或是一幅漫画或杂志插图。拿一张3厘米见方的厚纸作为取景器，放在画上的某块区域。把取景器上截取的部分画在速写簿上。注意线条的质量，估计绘画大师在原作品中的力度和速度，将其还原在自己的画中。换个工具，再换个区域进行模仿。观察不同的工具如何呈现出不同的风格。通过使用不同的工具来控制绘画的表现形式并调节你的手感。

马蒂斯

凡·高

莫蒂里安尼

康定斯基

荷马

德拉克罗瓦

日常练习

即便你认为自己没有绘画天赋，你也是会画画的。即便你在自己的作品上看不到任何绘画前途，你的绘画技术也能提高。无论你创作的是不是现实主义的画，你都能从绘画中获益。几乎每一种艺术和工艺的创作过程中都需要绘画，所以养成并保持绘画的习惯。

绘画是一种机械技能，通过练习就能提高技术。如果你真的想提高自己的绘画技术，只要不断去做这件事情，就能成功。不要担心谁会看到你的画，也不必担心自己的画会流传出去，你只需关注画画这件事即可。

一位艺术工作者很清楚绘画可以增强观察能力和动手能力。有些人认为绘画天赋是通过后天培养出来的。每一次绘画的经历都是能提高这一能力的机会。相信自己能画，你就能画。不必向别人证明你的绘画技术，也不必为你的画技感到抱歉。

相信自己的绘画技巧，这能使你在进行任何创作时更具信心。

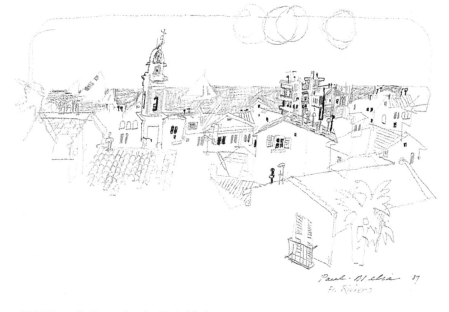

一位把速写作为一种习惯的素描家

梅利亚喜欢把他看到的所有东西都画出来，每次他绘画时，就是在讲述一个故事。他的文件夹里塞满了各种想象得到的素材。

《法国蓝色海岸》 保罗·G.梅利亚，彩色铅笔，25厘米×36厘米

☞ 活动 ☜

每天画一幅画

培养你的绘画习惯。每天都画些东西，随便什么东西都可以。在家里的每个房间、厨房和车里都放上铅笔和纸。画画琐碎的小物件：电话、汽水罐、骨头、卷笔刀、茶壶或天竺葵。或画一些记忆和想象中的东西：苹果园、邻居家的狗、食人花、青蛙王子、火星人。

用右手画，再用左手画；眼睛睁着画或闭上画。只要看到铅笔，就拿起来画些东西。不断的绘画练习能提高你的水平。

抓住每一个机会

这张速写说明了一切。学习绘画的方法是抓住每一个机会。

《画，画，画》 A.布莱恩·赞皮尔、S.M.，钢笔，23厘米×30厘米

👉 活动 👈

看电视画速写

打开电视，画一幅报纸记者、播音员或天气预报员的速写——这些人通常站着不动。用几秒钟草草画出头部和肩部的线条和一些重要特点：不要在意像不像（如果你能画得像，那最好了！）。最后，用几笔快速捕捉人物的特征。你也可以画房间里和你一起看电视的其他人。他们不会像电视里的人物那样动来动去。

切换到体育节目，用涂鸦的方式来捕捉运动员的动作。注意，有些姿势和动作会经常出现，例如，足球运动员和网球运动员发球时的动作。开始画画吧，当一个动作重复出现时，对你画下的东西进行补充和改进。

在你练习速写时，不要担心能不能画完一张图。画画只是为了好玩。经常练习就能提高你的技能。

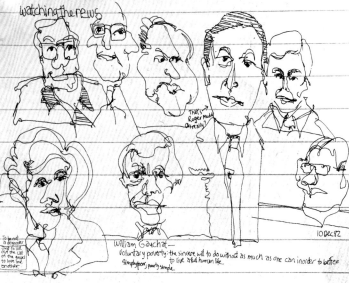

头部特写

每一幅速写都有自己的特征。

《看新闻》 A.布莱恩·赞皮尔、S.M.，钢笔，19厘米×27厘米

观察某人看电视

赞皮尔用钢笔记录下了一个人看电视时的姿势，这是一位静止不动的理想模特。他在电视画面和静态模特之间来回切换。

《看电视的人》 A.布莱恩·赞皮尔、S.M.，钢笔画，34厘米×27厘米

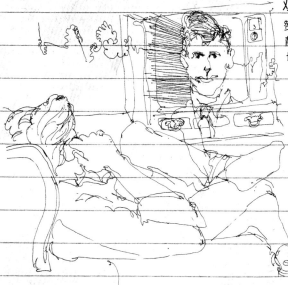

在纸上捕捉动作

赞皮尔捕捉到了花样滑冰选手在全国锦标赛上的动作。多么生动的一幅作品！这下你明白了我所说的画人物时不必精准的意思了吧。这些人物虽然画得有些粗糙，但看上去仍具有人类特征。

《花样滑冰》 A.布莱恩·赞皮尔、S.M.，钢笔，34厘米×27厘米

开始绘画吧

绘画帮助你观察，而观察又能帮助你绘画。你觉得你睁开眼睛看东西的时候就是在观察，但并不是这样，你的大脑告诉你的只是物体的表面，而不是眼睛实际看到的图像。你的大脑会迅速把物体变成一个简单的符号告诉你——树看起来像棒棒糖，眼睛看起来像杏仁——这样它就不需要努力地去寻找个体差异。你必须要让你的大脑看清物体的实质。

花点时间去观察

在《用右脑画素描》一书中，贝蒂·爱德华兹博士的研究表明，在大部分情况下，当以时间为导向、控制语言的左脑休息时，以空间为导向、主直觉思维的右脑会更自由地运转，从而使观察和绘画更精确。

通过欺骗你的左脑来做到这一点。一种方法是更改叫法，不要给你所画的东西命名，把它想象成是一条曲线，或一个有着高度和宽度的空间；另一种方法是放慢你的节奏，若你慢下来，高速运转的大脑就会受挫，不再向你施加压力。

有些人把绘画看作一段神奇的历程，在这个过程中，你在与物体进行一段无声的对话，在探索它的特殊之处，那一刻，其他事物仿佛都不存在一样。

通过闻味道、品尝、看东西、听声音和触摸来提高自己的观察能力。运用

画出有形状的阴影

在绘制阴影时，轻轻地旋转物体来改变阴影的形状。在同一张纸上画出同一物体的不同阴影，创作出不能分辨出物体的抽象形状。看看你的朋友和家人能不能猜出你画的是什么。我画了三次羚羊雕像的阴影。如果把画横过来，看上去就像是一幅风景画。

认真观察你的绘画对象

运用感官去发现你所画的每一件东西的本质——尤其是你每天看到的东西，如一朵花。注意花瓣上浪漫的曲线和叶子上错综复杂的纹理。慢慢来，尽情享受绘画的乐趣，享受看到花朵的喜悦。

感官从各种不同的角度来感受这个物体。当你的感知接触不熟悉的事物或被某种变化吸引时,你会变得更敏锐。艺术家和哲学家弗雷德里克·弗兰克在《视觉与绘画中的禅意》一书中写道:"我认识到我从未画过我没有看到过的东西。当我开始描绘一件普通物件的时候,我才发现它是那么特别,这是一种纯粹的奇迹……"

🖝 活动 🖜
感受物件并把它画下来

找一群有创意的朋友,一起来挑战感官。找几个小的纸袋,标上数字,并在每个纸袋里放一件小物件,不要给别人看到。

给每个人一个纸袋、一张纸和一支铅笔。在纸上写下纸袋的号码。让你的朋友闭上眼睛把手伸进纸袋中,触摸物体,然后画下来。

交换袋子,在一张新的纸上再画一幅,最后把物品从袋子中拿出来,和你们所画的东西进行比较。

🖝 活动 🖜
倒着画

有一次在我的课堂上,苏西正准备放弃她画的一幅画:一只天鹅漂浮在平静的水面上。她把倒影画得很好,但却画不好天鹅。于是她把作为参考的照片和画纸旋转了180度,再继续画,最终画出了一只完美的天鹅。

你也可以尝试这样的画法。选一幅本书中的画或一本艺术书中的漫画。把原图倒过来放在你的画纸旁边,在纸上勾勒出轮廓。从纸张的顶部开始往下画线条,慢慢地从一条线条或一个形状转移到下一条线条或下个形状,逐渐把形状连接起来,就像玩拼图时把拼图拼起来一样。注意检查线条之间的间隙、每条线的角度与方向,以及它们到纸张边缘的距离。集中注意力,专注地画画,放慢你的节奏,这样你的左脑就会运转的慢些。

从不同的角度来观察你的绘画对象

把纸张倒过来画会使你大脑中逻辑和分析的部分停止运作,以空间为导向的那部分会主导你的思想。

《比尔》马克笔,28厘米×22厘米

🖝 活动 🖜
区分物品的基本性质和装饰

在家里、办公室或车库周围找一件物品,如一把电钻、一只溜冰鞋、一个落叶清扫机或一个卷笔刀,将其放在桌上仔细观察。物品上有绳子或把手吗?鞋带上有多少个孔?刀刃是什么形状的?锋利吗?重吗?把物品拿起来看看,感受它,闻闻味道,晃动它。它会发出咔嗒咔嗒的声音吗?问问自己:它是如何制造出来的?零件是如何装配在一起的?其工作原理是什么?寻找物件的基本形状,并观察它们是如何连接在一起的。除去主要形状(如圆形、三角形和矩形)之外的细节部分只是装饰罢了。首先分析物品的形状,明确主要的形状,再研究细节。

把一件复杂的物件分成几个部分来处理

在研究复杂的物件时,注意力先集中在某个小部分,而不要直接研究整个物体,这样你会发现很多有趣的组合。在研究整体之前,先处理各部分之间的关系。

《我的自行车》A.布莱恩·赞皮尔·S.M,钢笔和墨水,23厘米×30厘米

绘画方法导览

一种绘画方法只是代表一种做记号的方法罢了。艺术家们用各种不同的方式来运用精致的线条、随意的线条或两者的结合。速写是一种快速做记号的方式，艺术家们通过速写来记录想法并联系绘画技巧。轮廓素描、动态素描和明暗画法则是基本技能，有助于提高你观察和绘画的能力。让我们探索绘画的各种方法，来激发你的创造力吧。

速写

速写在绘画中就相当于记笔记，你不需要把细节画得很清楚，只需画轮廓即可。即便画错也没有关系。首先仔细观察你的绘画对象，感受它的存在。然后用寥寥几笔快速记录下你所观察到的信息。充分运用想象力和精简的线条。先画出最主要的特点，再添上几笔重要的细节。根据记忆完成这幅作品。

通过速写，你可以探索并享受你感兴趣、有趣的事情。"速写"这个词语通常代表着快速完成某事。但在速写时，你要按照自己的节奏来画，或快或慢。享受其中的乐趣。在你的车里放一本速写簿，开车去海滩画速写。我喜欢

画素描的人在探索生活的过程中，不会错过任何他们热爱的事物，他们会停下来认识它们，并把它们画在自己的速写簿上。

罗伯特·亨利
《艺术精神》

用活页速写簿和自动铅笔或细线笔。每天花点时间练习画速写，一段时间后，你会发现自己的技巧有了明显的提高，你也会变得更自信。

匆忙下画下的线条也能传递信息
我不得不用铅笔的粗头快速描绘出那位女士的姿势。因为她快要走了！

尝试粗犷的笔触
在用毛笔、水彩或钢笔画速写时，你的笔触会更粗犷些，在画画时会省去一些不必要的细节。用一支粗的圆形笔刷来勾勒形状，描绘姿势，不必担心变形的问题。

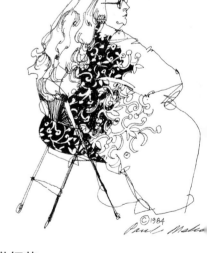

勾勒细节
在这幅作品中，梅利亚描绘了人物的姿态、图案和细节。他仅用寥寥数笔，就赋予了人物个性。

《坐在椅子上的女人》 保罗·G.梅利亚，钢笔，28厘米×22厘米

如果时间匆忙，那就先快速地在现场画下草图，稍后再检查透视图。若你想记录一些细节以备将来参考，不妨对特定的区域进行更仔细的绘制。画速写时，不要总想着画出一幅完整的作品。

钢笔和铅笔是最简单和最便携的工具，但你可以选用任何适合自己的工具。速写者也很喜欢用水彩铅笔或蜡笔在现场绘制彩色速写，然后弄湿纸张使颜色混合。用鲜艳的颜色绘制彩色的标记也十分有趣。

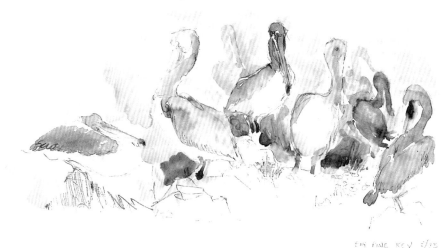

现场速写只需捕捉足够的信息即可

铅笔绘制的鹈鹕轮廓和现场的水彩速写给艺术家提供了足够的信息，他在工作室中把一幅速写加工成一幅完整的作品。

《松岛的特色》 莎朗·斯托尔曾伯格，水彩，30厘米×46厘米

👈 活动 👉

去寻宝吧

我的学生经常觉得选择绘画主题这件事很难，因为他们总是忽视身边普通的事物。本活动能帮助你寻找绘画主题，并有助于你积累速写的经验。在速写簿上画15个4厘米×5厘米的长方形。开始寻宝游戏吧：在家中或办公室里找一件小物品，用记号笔、圆珠笔、素描笔、铅笔或彩色铅笔把它画在速写簿上的小长方形里。在不同的长方形里画不同的物件，并把每件物品的某个部分放大。画完一页后，在新的一页继续练习。你所画的每一件物品都能为你的艺术创作带来灵感。

轮廓素描

轮廓图与缩略图不同。轮廓线描绘出物体的三维形状，画出物体内部和物体间的线条来展现物体的体积。缩略图只画出物体外部的轮廓线。在你的速写和绘画中用轮廓线来准确记录物体的特征和形状。注意力的集中、仔细的观察、眼睛和手缓慢又协调的移动是轮廓素描的基本要素。这种慢节奏的绘画适合使用你的右脑，在绘画时对复杂的线条多加注意，你的左脑并不参与，一切随你自由发挥。

当你画一幅纯轮廓素描时，只需看物体即可，不用看画纸。这种素描画出来通常是倾斜的，看起来有些笨拙，但比起那些精心绘制的素描，更有活力也更逼真。

在精心绘制轮廓素描时，你可以偶尔看看画纸来检查铅笔的位置和笔触的方向。慢慢地画，更多关注你要画的物体，而不要关注画纸。当你看着画纸时，检查构图以及部分和整体间的协调。

速成轮廓素描只用一条轮廓线来描绘物体的轮廓特征。仔细观察这个物体，然后看看你的纸，快速把它画出来。

比较轮廓素描的不同画法

画几幅轮廓素描，如这幅关于破碎贝壳的铅笔画，能培养眼手的协调力。无论是纯粹的轮廓素描还是精心绘制的轮廓素描，都很生动逼真。

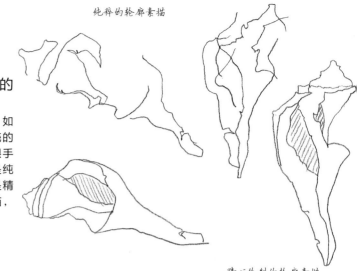

纯粹的轮廓素描

精心绘制的轮廓素描

☞ 活动 ☜
画画自己的手

练习用轮廓素描画自己的手，画在速写簿上或者粘在桌面上的画纸上。画一幅纯轮廓图，不要去看纸，用铅笔描绘物体的轮廓即可。从任何地方开始，随着你的目光慢慢开始移动你的铅笔，就像它附在你的眼睛上一样。集中精神。若目光和手移动的速度不统一或注意力不集中时，轮廓画会变形。把你的铅笔想象成一只蚂蚁，正在沿着轮廓线爬行。若你速度过快，会把那只蚂蚁踩扁的。现在用毡尖笔在吸水纸（如宣纸或桑皮纸）上快速地画出你的手的轮廓。笔尖要一直停留在纸上。若你中途停下来看一看，再继续画，你的笔尖会连着之前停下来的末尾接着画，这根线条看上去就会和别的线条不一样。

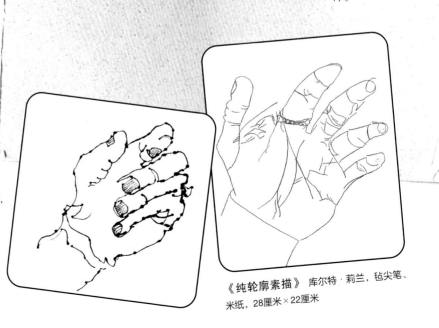

《速成轮廓素描》尼塔·莉兰，毡尖笔、米纸，20厘米×18厘米

《纯轮廓素描》库尔特·莉兰，毡尖笔、米纸，28厘米×22厘米

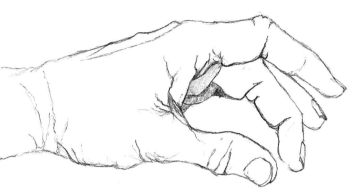

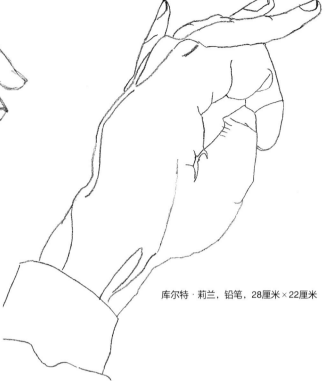

相同的练习，两种风格

每个艺术家画出的轮廓线都是与众不同的。库尔特的轮廓线有力且简单。我的轮廓线则呈现出了截然不同的风格。

尼塔·莉兰，铅笔，15厘米×20厘米

库尔特·莉兰，铅笔，28厘米×22厘米

☞ 活动 ☜

精心绘制一幅轮廓素描

把画纸粘在桌面上，纸旁放一片叶子，目光在叶子和画纸之间来回移动。铅笔随着目光的方向，沿着轮廓线、叶脉和叶子上的瑕疵缓慢而小心地移动。这样的画法就像对大自然奇迹进行平静的冥想。

我坚信轮廓素描、动态素描和模仿画对所有艺术家来说都是最基础的形式……我认识的艺术家都一直在坚持画这些。

罗伯特·考派利斯（Robert Kaupelis）

《素描艺术》

慢慢地、从容不迫地画

画轮廓素描时需要耐心和专注。画得慢些，会画得更准确。

动态素描

　　动态素描能捕捉绘画对象的动作，不是画它是什么，而是画它在做什么。第59页上布莱恩·赞皮尔所画的花样滑冰选手是一个动态素描的完美例子。通过感觉这个姿势来捕捉这个动作，让它通过铅笔呈现在你的画纸上。动态素描可能不是一幅完整的作品。用画笔快速捕捉一个姿态，多画几幅草图。改变你的位置，从不同角度绘制同一个姿态。

　　动态素描为你的绘画增添了一丝活力，如芭蕾舞演员流畅优雅的舞姿或自行车运动员蹬车时的动作。所有东西都有其独有的姿态：一双牛仔靴、一只野猫、一辆大众汽车、一朵郁金香和一把摇椅。在开始画画前先找到绘画对象的独有姿态。

　　动态素描描绘的不仅是对象的姿态，还反映了你对它的印象和感觉。你的绘画对象可能是无生命的，但当你用铅笔或钢笔在纸上绘画时，你赋予了它生命。以不同的方式来摆放你的绘画对象或者找一位模特，让他摆出不同的姿势来画。

　　在动态素描中尽可能地简化细节。用画笔揭示物体潜在的生命力。用你自己的方式来诠释绘画对象的姿态。在绘画时选用坚定硬朗的笔触或柔和细腻的记号，哪种合适就用哪一种。通过夸张或扭曲姿态来使你的画更具表现力。

肢体语言亦可以传情达意

在这系列的几幅画中，马库斯画下了她女儿在专心看书时的姿态变化。每一幅画都向观众传达了女孩当时的态度。在第一幅画中，她处于放松的注意力集中状态；在第二幅画中，她的肢体语言更专注。

《在读书的女孩》（两幅）　琼·马库斯（Joan Marcus），铅笔，36厘米×28厘米

☞ 活动 ☜

画一幅动态素描

带上速写簿、铅笔或马克笔，去购物中心。坐在长椅上，画出过路行人的各种姿态。画画操场上的孩子。画画电视里的人物。画一盘意大利面或一个贝壳。所有东西都有其独有的姿态。花两三分钟观察一个物体，然后闭上眼睛，画出它的姿态。感受物体的动态存在感，然后把它画在纸上。

一个贝壳

这幅动态素描不仅描绘了贝壳的形状，也表现出了它生长时的螺纹，用铅笔就能快速画出。

一幅动态素描

格蕾丝用笔刷记录下了模特放松的姿势。流动的线条非常适合描绘裸体曲线。

《睡美人》 唐娜·M.格雷斯（Donna M. Grace），水彩，25厘米×25厘米，来自水印画廊

🖝 活动 🖝
画一幅超大尺寸的画来放松

拿出一张新闻纸和蜡笔或记号笔。大幅度地摆动手臂，在新闻纸上画几个大圆圈。画完之后，以同样的姿势在纸上画上一朵花、一个茶杯或一个贝壳。用这种方式把小物件放大画下来，避免在画画时越来越紧张。把这个活动作为热身，来开始你的绘画或创作练习，你的作品会呈现出更自然的感觉。

把小茶壶放大

这幅素描的尺寸比原物体要大三倍，茶壶本来的直径小于10厘米。我跪在一张46厘米×61厘米的画纸上，用石墨棒画出更粗的线条。挥动手臂，在纸上来回移动石墨棒，画出曲线和椭圆。我的目的并不是画一张画，而是在落笔时熟悉茶壶的构造。

明暗画法

明暗画法能表现出物体的重量和质量。根据明度的浅或深，选用白色、中间色调或黑色来完成造型的建立。不同的明度和色阶能营造空间感。浅色离人眼远，深色离人眼近。明度的对比和色阶创造出一种三维错觉，物体的阴影部分和表面的轮廓线揭示了潜在体积的形状。高光和阴影指示了光源方向。

若要画出一幅具有说服力的作品，画中指示的光源方向应是一致的，除非你的本意就是画一幅模糊的画。在带有锐角和尖锐边缘的平面上，能很容易地表现出光与影。在弯曲的物体上，最浅的光线就是强光部分，这个部分在反光的表面上十分明亮。正对着光源的表面是光平面。半光，或称为半色调，只

强烈的明度和独特的背景形状

博物馆里特殊的灯光使古典雕塑呈现出一种抽象的图案，掩藏了其原有的造型。关注这幅作品中背景形状的交互排列，以及阴影区域的纸张肌理。

《雕塑研究2》 库尔特·莉兰，铅笔、炭笔，43厘米×36厘米

添加阴影
和肌理

最初的明暗
笔触

☞ 活动 ☜
画一幅明暗素描

用一支笔尖较粗的铅笔、炭笔或蜡笔来画明暗素描，描绘一个皱巴巴的纸袋、一个凹陷的汽水罐、一块浮木或一件皱巴巴的衬衫。浅色区域画得轻些，阴影区域画得重些。把纸留白或用白色粉笔来强调画中的重点部分。融合不同区域的色调来描绘形状。明暗素描有一种强烈的真实感。

再画一幅明暗素描，描绘一棵树、一把毛绒椅或一件雨衣。用轮廓线条和肌理来突出物体。若你喜欢，可以添一些式样奇特的装饰性元素，或者挑一些有趣又古怪的东西作为你的绘画主题。在练习时，不要忘记享受画画的乐趣，不断尝试新的想法。

铅笔
这幅明暗素描表现出了浮木的形态和肌理。

出现在一个表面的曲线部分，而不会出现在阴影中。背光区域称为阴影。阴影是指成像物体背离光线而形成的黑暗区域。从一个表面反射到另一个表面的光线称为反射光。没有明显光源的抽象明暗图案所在的区域被称为模糊光，有时运用于非写实画中来呈现表面张力。

在一幅明暗素描中选择性地添加线条来描绘轮廓、细节和肌理。用明暗素描来加强对一个主题的现实主义诠释或表现一个梦幻的超现实世界。绘画不一定总是写实的——发挥你的想象力。

明暗素描就像黑白照片一样，朴素优雅，这与彩色作品不同。色彩能给人以即时的情感冲击，而明暗素描的感觉更微妙，与色彩一样动人。

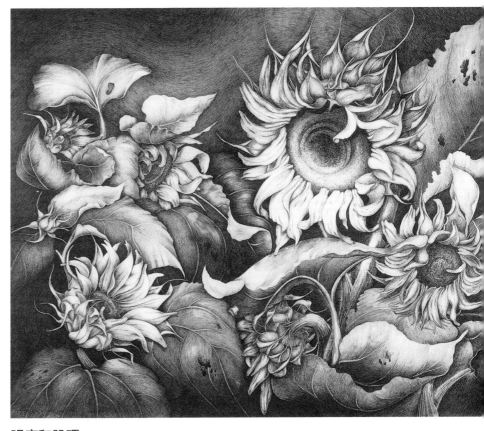

明度和肌理

帕里对明暗画法的掌握令人赞叹。作品中的明暗变化引导着观众的视线，整幅画中的细节和肌理给予观众视觉享受。

《太阳舞3》 托莫科·帕里，铅笔，51厘米×66厘米

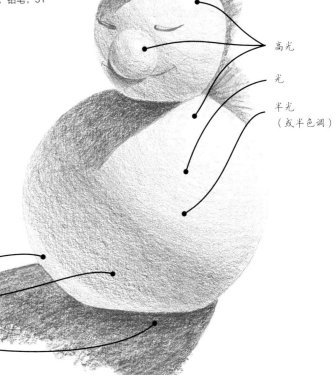

高光

光

半光
（或半色调）

反射光

阴影

阴影

光源的考虑

在绘画时要意识到光源点，并一直从那个方向照亮你的物体。一种以上的光源很难正确地表示出物体的形状。在一个物体上寻找不同种类的光，这样你就能更好地用光与影来描述它的形状。

无意识绘画

在没有具体目的的情况下随意地开始画画，这称为无意识绘画。无意识绘画能把潜意识中产生的想法和符号变成可见的形象。这种依靠直觉的绘画方式能让你处于一种创意模式，且有助于你突破创作瓶颈。在正式开始画画之前，先进行无意识绘画，作为一种热身；或者，当你没有时间或精力专注于绘制一幅完整的作品时，无意识绘画可以保持你与艺术间的联系。自由地运用线条和色彩，免受条条框框的约束。

曼陀罗

曼陀罗绘画是一种以无意识绘画为基础的艺术形式。曼陀罗是指宇宙与人类的关系。在古代文化中，曼陀罗是一种重要的冥想辅助工具。曼陀罗绘画是一种冥想，把无意识中产生的想法呈现在纸上。曼陀罗出现在许多文化与艺术中，通常象征着一种平衡。

艺术家们最喜欢绘制圆形曼陀罗，因为他们可以旋转画纸，从任何角度绘画，来发现有趣的构图。复杂的交叉线条、书法线条和各种形状构成了一种充满精神能量的设计。从卡尔·荣格开始，心理学家从圆形曼陀罗中提取符号进行分析，来解释其对人格的反映。

有目的的涂鸦

当我们闭上眼睛或心不在焉地涂鸦时，会不经意间的画出一些常见的图案，如上图的螺旋图案。布雷津把图案发展成了一幅作品，这对她自己很有意义，也为观众带来了视觉享受。

《内心深处的东西》 苏布·雷津（Sue Brezine），彩色铅笔、手工纸，圆的直径76厘米

我的作品

当我们过于努力地去思考自己在画些什么的时候，就会变得很紧张。无意识的绘画能帮助我们突破创作瓶颈，释放自己的创造力，画出更具表现力的线条。

☞ 活动 ☜

不要思考，直接画

我喜欢在布里斯托卡板纸上绘画（左图作品为28厘米×38厘米）。闭上眼睛画画，然后再睁开眼睛；站着画，然后再坐着画；正对着纸作画，然后倾斜纸张作画，把纸倒过来，或旋转90度。使用铅笔、炭笔、蜡笔或彩色铅笔作画。不要去想你画的是什么或这幅作品意味着什么。随着绘画的进行，会产生各类想法，比如修改这处或那处。跟着你的直觉走，用橡皮制造光影效果，软化硬边并调整明度。涂鸦，绘画，制造纹理，随意涂抹。画得快些，不要用大脑思考，别去想自己在画些什么，只管去画。

画一朵曼陀罗

艺术家阿迪斯·麦考利展示了曼陀罗绘画过程中的几个阶段，超现实主义者，如琼·米罗（Joan Miró）、让·阿普（Jean Arp）和萨尔瓦多·达利（Salvador Dalí），运用了这种方法，润色草稿，使其成为一幅画作。

随意涂画

麦考利先画了一个圆形的轮廓，再在里面用铅笔随意地画上几笔线条，包含了拓印、模板、图案和擦除的痕迹，她在落笔之前没有经过任何考虑和构思，接下来她将运用她的艺术技巧来画完这朵曼陀罗。

《创作一朵曼陀罗1》 阿迪斯·麦考利，铅笔，圆的直径为30厘米

丰富色调

在第二幅作品中，阿迪斯·麦考利对画进行了改进，开始构思并利用色调和高光来统一设计。在这个阶段，画中仍有一些草稿的痕迹。

《创作一朵曼陀罗2》 阿迪斯·麦考利，铅笔，圆的直径为30厘米

最终的作品

在用铅笔绘制草稿后，麦考利在这个阶段用彩色铅笔完成了这幅曼陀罗画。这幅作品线条复杂，明暗色调完美结合，结合了速写阶段的随意和最终阶段的艺术构思。可能只有艺术家才明白它所含的意义，但观众会被这种神秘的力量吸引。

《海之眼》 阿迪斯·麦考利，彩色铅笔，圆的直径为81厘米

人物画像

你有能力去绘制人物。若你能画出一个鸡蛋，你就能画一条腿。这两项任务的本质并没有区别。人物画像和其他的绘画一样，只有通过仔细观察轮廓、姿势和色调并进行大量的练习，才能画得与原物相似。不要害怕尝试，在每次尝试中你都能取得进步。多多练习，研究画廊里的肖像画和这几页上的人物画像，看看其他艺术家们是如何处理这个主题的。

挑战画一幅人物画像

在我小时候，我从安德鲁·卢米斯（Andrew Loomis）的《铅笔手绘大逆袭：零基础玩转铅笔画》一书中学会了画脸部。这本书中有许多卡通人物，展示了脸部绘画的特征、结构与透视图。这本书虽然极具娱乐性，但也包含了许多绘画的基础知识。

一本优秀的有关绘画的书籍能教会你许多绘画的基本知识，并帮助你练习绘画，但这都比不上你自己在生活中多多练习。在绘画时要一边积累经验一边享受这个过程。找四到六个朋友，轮流为彼此画像。带上一些有趣的配饰——如软边帽子、棒球帽、围巾、珠宝、烟斗、领带和眼镜，让绘画变得更有意思些。

通过设计来画更有创意的肖像画。调整模特的位置和姿势，让他们穿上别具一格的服装，处理好背景，来创作一幅更有趣的肖像画。

在画肖像画的时候用一些漫画手法。夸张五官的比例来塑造更高傲的面部表情；把眉毛画得更翘些或眼睛画得更大些；像下一页所展示的那样用网格线来扭曲肖像。画漫画时要有风度些。正如著名女演员埃塞尔·巴里摩尔所说："当你能嘲笑自己的时候，你就长大了。"

哎哟！
练习用动态素描的技巧来捕捉夸张的表情。

《自画像》尼塔·莉兰，铅笔，46厘米×36厘米

☞ 活动 ☜
画一幅自画像

没有模特不能成为你不练习人物画像的借口。你的身边总有一位现成的模特——你自己。若你从未画过一幅自画像，那么从现在开始画吧。留出一段不受打扰的工作时间，找一个不受打扰的地方。在与你视线齐平的位置放一面大小中等的化妆镜。看着你在镜子中的映像，画一幅线条画或明暗素描。调整镜子的位置，放得高些或低些来获得不同的角度。

首先，对着镜子做些鬼脸，用铅笔或马克笔把你的一些面部表情画下来。

一幅合适的肖像画

当沃尔顿在忙别的事情时，她五岁的儿子在她已经画完的肖像画上随意涂画，把他的名字写在了背景上。在这种情况下，有些艺术家可能会选择把这些涂鸦擦掉，但沃尔顿的选择十分有创意，她把这些涂鸦保留下来作为作品的一部分。这个组合多么绝妙啊！

《扎卡里》 莱斯利·沃尔顿（Lesley Walton），黏土板、铅笔，30厘米×41厘米

为你的画纸定下基调

塞莱斯泰运用画纸的色调、颜色和明度的变化来表现模特的面部特征和服装，用白色绘制高光。注意观察头发上的细节。大部分肖像画都是轮廓、姿态和色调的结合。

《彩色肖像画》 埃莱娜·塞莱斯泰（Elaine Szelestey），蜡笔、铅笔，64厘米×50厘米

☞ 活动 ☜

用网格来扭曲肖像

若你已经充分了解了脸部的结构和特征，且肖像的相似度不需要达到很精确，就试着画画夸张的表情吧。使用网格来保持肖像的适当比例，同时夸张面部表情和轮廓。

使用网格拉伸、压缩或扭曲面部。首先准备一张醋酸纤维薄膜，画上长方形或正方形的网格，并将其覆于照片或画作上。在另一张纸上画上同样的网格，线条的数量要相同，但要倾斜线条来改变网格的大小和形状。扭曲整个网格或部分网格。把你的画作放到扭曲后的网格下，把原网格中的一个部分复制到相应的扭曲后的网格中。面部表情就会被扭曲后的网格改变。

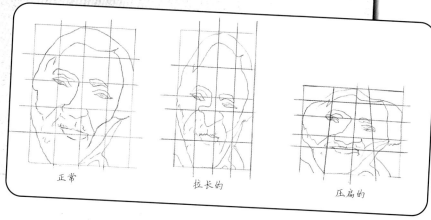

正常　　　　　拉长的　　　　　压扁的

扭曲画像，使其呈现不同的效果

在左边三幅图中，两幅使用网格扭曲了人物。扭曲后的人物更具表现力。网格不仅仅适用于肖像画，也可用于其他绘画主题。

研究形体

通过不断的练习，能使你的人物画更令人信服、更具表现力。你可以练习各类画作，如快速绘制的动态素描或精心绘制的作品。阅读有关人物画的书籍，来学习人体的比例和结构。

无论是面对穿着衣服的真人模特或是裸体模特，都不要感到尴尬。抓住生活中的每个机会来练习人物画。参加一个人物画小组或组建你自己的小组。在绘制人体模特时，设置时间限制，每次绘画不要超过30分钟。花5分钟画轮廓，可以从脸部或身体的任何部分开始，最后花15分钟来画明暗素描。

画画时要注意身体各部分之间的联系。对于站立的人物来说，中心点通常在胯部。为了保持形体在做其他姿势时的比例，先估算出人物的中心点，然后把中心点上下的部分与该点联系起来。比较线条的方向和各部分的相对尺寸。手肘相对于腰部的位置在哪里？头部倾斜的角度是多少？

👈 **活动** 👉

研究比例

研究身体的比例。在一张描图纸上绘制人物形体的左侧部分，徒手完成。然后把右边的部分补充完整。把这幅画按比例放大，并以此为参考来熟悉形体的绘制。

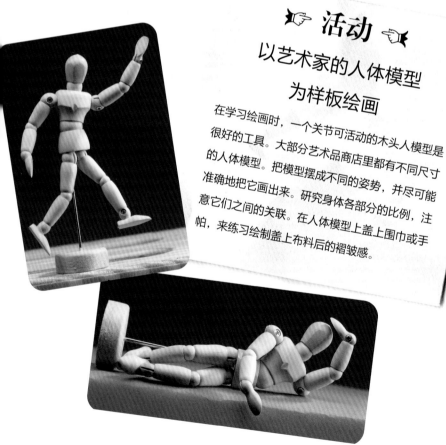

👈 **活动** 👉

以艺术家的人体模型
为样板绘画

在学习绘画时，一个关节可活动的木头人模型是很好的工具。大部分艺术品商店里都有不同尺寸的人体模型。把模型摆成不同的姿势，并尽可能准确地把它画出来。研究身体各部分的比例，注意它们之间的关联。在人体模型上盖上围巾或手帕，来练习绘制盖上布料后的褶皱感。

标准女性　　标准男性

成人的标准比例

尽管每个人的形体差异很大，但标准的比例是形体绘制的良好出发点。

熟能生巧

埃莱娜·塞莱斯泰已经加入人物画小组好多年了，她尝试了多种绘画方式，来绘制人物的姿势、轮廓和肖像。她所付出的努力得到了回报，在她的手下，即便是最普通的姿势也极具表现力。

《坐姿》埃莱娜·塞莱斯泰，油画棒，57厘米×38厘米

把桌子转过来

当你和一群人一起画画的时候，转过身子，画画另一位艺术家工作时的样子十分有趣。比起绘制静止的模特，这个难度要高一些。你可以运用在轮廓素描和动态素描中学到的技术来捕捉人物。在绘制动态人物时，水彩是很好的选择，能快速地记录下人物的姿态和造型。

《特里萨在画画》阿恩·韦斯特曼（Arne Westerman），水彩，53厘米×36厘米

捕捉人物的姿态

奥康纳不会害怕复杂的姿势，她用这个姿势来传达模特的态度。

《重新开始》卡拉·奥康纳（Carla O'Connor），水彩、水粉，76厘米×56厘米

👉 活动 👈

快速绘画

在任何地方都能练习快速绘画技巧。带上一本速写簿、一支铅笔或钢笔。快速绘画，不要修改或擦除。运用轮廓素描和动态素描中的技巧来仔细观察并捕捉人物的动作。画画在看电视的孩子们、购物中心的顾客或在院子里干活的邻居。若你经常做这样的练习，你会习惯在公共场所绘画和绘制真人。

决定性的时刻

当我的两位艺术家朋友还在考虑在户外画些什么的时候，我迅速地把他们在讨论时的样子画了下来。这对我而言是一次练习机会。当我给他们看我的速写时，他们都笑了起来。

掌握透视画法

不要被透视画法吓倒。你的画不必十分精确，只要看上去令人信服即可。只要对不同类型的透视有所了解，并遵循基本的透视原理，就能轻松创造出画面的空间感。

空气透视和线性透视

空气透视，有时也被称为色调透视，通过柔和的边缘、不同的光线和冷色来营造出距离感。物体颜色随着远近变化，较近的物体颜色较深且轮廓清晰，在前景上的细节更明显。其他暗示距离的方法有：物体的重叠、缩小距离较远的物体大小、逐渐降低明度或颜色浅淡，来暗示距离的远近。

最难的透视画法是机械透视和线性透视。这涉及一些基础知识，请参阅本页上的图表。若想要深入研究透视画法，尤其是当你画风景或建筑时，可去图书馆或网上搜索"艺术家的视角"。

需要了解的透视术语

透视画中最重要的参考点是画家的视线高度，也称为视平线。随着艺术家的起身、坐下或躺下，这条线会上下移动。透视线的消失点叫灭点。从艺术家的视角来看，所有的灭点必须在同一水平线上。

一点透视只有一个灭点。两点透视中，离观众最近的垂直线的两边都各有一个灭点。所有平行的水平线都会有这两个灭点。在水平线的上方，这些线向下延伸到灭点；在水平线的下方，它们向上移动到灭点。

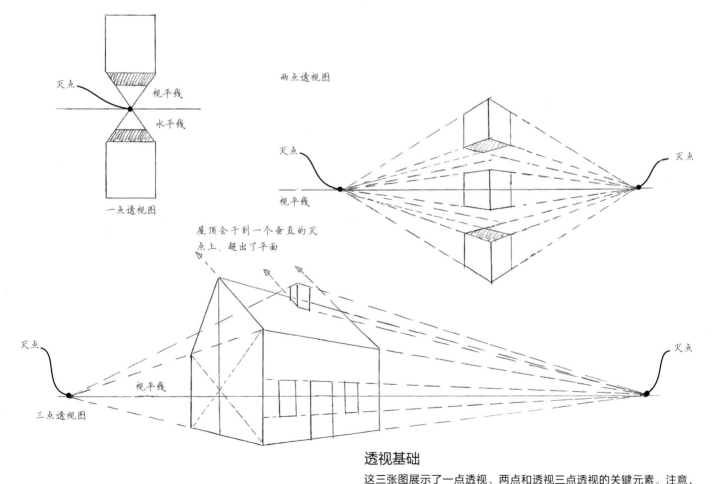

透视基础

这三张图展示了一点透视、两点和透视三点透视的关键元素。注意，在三点透视中，有一个灭点没有显示出来，因为它超出了平面，在简单绘图中，这并不重要。

怎样才能创意绘画?

若仅仅通过细心的观察和不断的练习就能画出好的作品,绘画又怎么会有创意呢?你的画中融合了你自己的风格、你处理材料的方式以及你个人的想法。选择一个对你有特别意义的主题,按照你喜欢的方式重新处理它。去做任何你觉得有趣或能让你满意的事情。

换种绘画媒材、改变颜色或设计一个不同寻常的配色方案。扭曲并夸张主题。把你所感觉到的东西画下来,而不要仅仅画出你所看到的。在画中融合一些奇思妙想或幽默感。只有当你相信自己能画得很准确时,你才能充满自信地去练习。所以首先要学习一些基础理论,当这些理论符合你的创作目的时,就可以将它抛之脑后了。

后视图;近距离接近并观察它。从物体的正上方向下俯瞰,可以看到不同于普通视图的形状和关系。从低水平面向上仰视,可以看到另一种扭曲的形象。不要只画物体原本的模样,而要根据你自己的想象来改变它,这样你的作品会更具创造性。

一种亲密的视角

从这个角度看上去,观众像是在俯视人物。若想像奥康纳一样画出这种效果,就需要良好的视角把握和敏锐的观察力。

《舞者》 卡拉·奥康纳,水彩、水粉,76厘米×56厘米

寻找新的角度

用一种独特的方法来表现主题:从不同的角度来研究它。尝试画侧视图或

比真人大的银行家

范德贝克利用不同寻常的视角夸大并扭曲了人物形象,引人瞩目。

《银行家》 唐·范德贝克(Don Vanderbeek),水彩、水粉,38厘米×51厘米

☞ 活动 ☜

从不同角度
绘制同一物体

选择一件有立体感的竖直物体,如一朵花、一个咖啡壶或一个苏打水瓶。把它放在与你视线齐平的地方,然后画出来;再把它放在你的脚趾旁边,以鸟瞰的角度画出来;最后坐在地板上,把物体放在你头顶上方的椅子或桌子上,从仰视的角度来画。当你俯视和仰视物体时,尽可能地夸张效果。

变化视角去看

从上向下俯瞰,鸟能看到花朵的正面,但是在地面上,虫子只能看到巨大的叶子和看起来像树干一样粗的茎。

虫子的视角

小鸟的视角

4 设计：
规划路线

《石榴和米筐》 雪利·勒尔
（Sherry Loehr），丙烯，76厘
米×61厘米

你已经决定了目的地，收拾好了行李，准备了交通工具，打算开始自己的创意之旅。现在你需要做的就是绘制路线图、熟悉主要的道路并学习交通规则。不看地图就能找到路吗？当然可以。你可能会在路上发现一些惊喜，但也有可能会迷路。所以你需要计划行程，在旅途中就可以选择其他路线前行，且不会迷失方向。

若你仅靠不断练习技术，是无法到达目的地的。艺术作品是把你所看到的（感觉）、你所感觉到的（情感）以及你所理解的（领悟）结合起来的产物。这三个元素的目标是相同的：运用原材料和技术技能来创作一件艺术品。创意不仅仅是画一幅画或制作一个小物件。艺术始于你的想法和你对主题本质的理解。运用你的技艺和创造力把你的想法塑造成一种独特的形式。

如何把这些不同的元素结合在一起？设计！通过设计，你能把自然元素变成艺术。在你周围的世界里，你看到的东西，可能是有趣的、美丽的、有挑战性的或令人恐惧的，例如花、篮子、日落、蛇、愤怒、喜悦，但这些并不是艺术，你需要把它们变为艺术。作为一名艺术家，你需要运用设计把这些元素创作成艺术，把复杂的世界简单化，把杂乱的世界协调成一个有条理的、有意义的形象，来表达你的理念。

艺术是一种视觉语言：绘画就像词汇，而设计原理是语法规则。一旦你牢牢掌握了这些基本要点，它们就会像学习写作和口语一样，成为你的第二语言。

《线条和铅锤》 德尔达·斯金纳（Delda Skinner），丙烯，76厘米×56厘米

为什么要设计?

设计是一张路线图、一张蓝图，能够使你的艺术或工艺创作更具条理。设计这条路可以是简单的，也可以是复杂的，例如走近五千米去杂货店或是环游世界。一幅简单的画或一幅不朽的壁画都是设计。当你设计时，你的头脑在工作，各种挑选、简化、润色和选择反映出艺术家的个性、感知能力和洞察力。

设计可以解决问题：形状、明度和颜色的排列、空间的划分、主要形式的排列。一幅好的作品，无论是现实主义还是抽象主义，是艺术作品还是工艺品，都包含设计的成分。

每一个设计决定都使你的想法更具表现力。当你绘画、编织或摄影时，与观众交流的对象并不是你的主题，而是你呈现作品的方式。运用印象强烈的斜线、硬边和大胆的笔触来更有力地传达你的想法；运用柔和的边缘、相近的明度和微妙的色彩来隐晦地传递想法。

设计能引导观众的视线。爱德·惠特尼曾说："邀请你的观众进入你的画中世界，并让他对你的作品产生更多的兴趣。"控制节奏，决定好前进的方向，引导你的视线穿过安静的通道，到达令人兴奋的关键区，寻找自己的兴趣点。线条的连续性、色彩观念、支撑物的处理、空间关系的处理，把设计的各种元素和原则作为你的工具，来完成你的作品。

艺术家重新定义了垂直线、水平线、对角线、平面、体积、立方体、球体、纹理、深色、浅色、图案和颜色的其他词汇，其与生命的活力紧密联系在一起。

R.D.艾比（R.D. Abbey）和G.威廉·菲罗（G. William Fier

《艺术和地质学：荒野的表现力》

不要害怕设计

你天生就是一位设计师。当你挑选衣服、买车、摆放餐桌或安排办公室里家具的位置时，你就是在做设计决定。设计是一种本能，在生活中是无法避免的。不要害怕设计。从日常的处事方式，开始提升自己的创造力。你在日常生活更有创造力，在艺术创作中也就会更有创意。

设计使复杂的元素更有意义

只有通过设计才能解决如此复杂的绘画问题。梅利亚在这幅作品中运用了各种颜色和形状，通过设计将它们联系在一起，就像用织布机织布一样。

《索希奥人》 保罗·G.梅利亚，墨水、水粉、丙烯、拼贴，102厘米×109厘米

体系会扼杀创造力吗？

若 你太过重视规则式设计，还会有创意精神吗？规则和条理会妨碍你享受创造的乐趣与放松吗？当然不会。正如第一章所言，创作不仅仅允许界限——它需要设定界限。心理学家罗洛·梅在《创造的勇气》一书中写道："当创造力有界限时，能发挥出最好的作用，把你的想法变为可利用的形式。"

在创作前做计划能给予你更多的方式来激发创作冲动，这时做的设计决定不会打断你的工作。埃德加体系会扼杀创造力吗？A.惠特尼曾说："像乌龟一样做计划，像兔子一样快速作画。"把大大小小的事情有条理地组织起来，当你开始设计时，要把最重要的东西——你自己——融入创作中。更重要的是，当你知道规则时，你就能更有创造性地打破它们。

我的学生们经常会问我："我怎么判断自己的作品是否完成了？"这是个

让色彩担当主角

简单的设计也能引人瞩目。这幅简约作品的美就在于它朴素的色彩。色彩元素是艺术家们表达创意的最好工具。

《小巷的清晨》 埃琳·彭德尔顿（Elin Pendleton），油画，23厘米×30厘米

好问题。若你事先没有做好计划就会出现这个问题。设计能让你的创作有一个良好的开端，并在你完成作品的时候发出信号。在教室里上课时，学生们太急于开始创作，通常忘记制定创造性计划。事实上，只有在一个限定范围内，艺术自由才能更好地发挥其作用。设计能使你依靠直觉自发地去创作。作家赫伯特·里德（Herbert Read）在格雷厄姆·科利尔（Graham Collier）所著《形式、空间和视觉》一书的前言中写道："仅仅有自发性是不够的，或者更确切地说，如果潜意识中的形式、空间和视觉没有协调好，那么是不会产生自发性的。"

计划并协调你的工作并不会扼杀你的创造力。限制创造力的不是设计规则，而是艺术视野的缺乏。设计使你专注于你的愿景。运用设计来表达你的个性，能使你的艺术作品更具创意。我们每个人在处理设计要素和原则时都有自己不同的方式。

👉 活动 👈
通过设计组合字母和数字

通过一个简单的练习来提高你的设计感。在一张厚纸上剪下一个8厘米×10厘米的小长方形，在黑色包装纸上剪下10厘米高的字母和数字。剪字母的时候，改变字体的风格。若你身边有电脑，在打印字体里搜索有创意的字体选用。把剪下来的厚纸片盖在一个字母或数字上，在边缘处裁剪。注意观察剪下来的部分。把两种或两种以上的形式结合起来，并尝试不同尺寸的厚纸片。

把其中一个设计作为基础，来继续创作抽象艺术项目。在排列好两三个字母后，我试着利用厚纸片剪出我喜欢的图案。我把设计的轮廓描了出来，用黑色马克笔填满。在这些非具象绘画中，我看到了无限的可能性。

设计的要素和原则

在旅行前，你不会往地图上扔飞镖来决定目的地，同样的，你也不应该随意地进行设计。巧妙且富有想象力的设计能使一切有序共存，将自然元素变成艺术。对艺术的基本要素进行处理能使你的作品更具创意，也不会失去艺术完整性。设计要素和原则只是作为参考，并不是一成不变的死板规则。它们能帮助你构图，并帮助你发现更多创造性的问题并提供解决方案。将设计要素和原则完美地结合就能实现统一，这也是设计过程中的首要目的。

在艺术作品中融入或强调的要素能帮助你形成独特的风格。你不需要在每幅作品里使用所有的设计要素，但是必须熟悉它们。当你陷入创作瓶颈时，能使用一些你平时不常用的要素来激发你的创造力。添一根有趣的线条、一个特别的形状或图案，能为你的创作找到全新的方向。

运用设计原则来处理这些要素。可以重复使用一个形状，但要改变大小和颜色，以免设计过于单调。明度的对比也能引人瞩目。设计中不同要素的渐进能使作品更为生动。以上提到的这些原则和其他的设计原则能使你的设计更有趣、更统一。

贴上这个！

很多书籍都对设计做出了定义。有些设计要素和原则在所有的书中都有出现，有些却不同。我对梅特兰·格雷夫斯（Maitland Graves）写的《色彩与设计艺术》一书中提到的内容进行了修改，做出了自己的清单。把这些贴在你的艺术工作室里，让你一眼就能看到，并经常作为设计的参考。

设计的目标：统一

设计的要素	设计的原则
线条	和谐
形状	对比
明度	节奏
尺寸	渐变
图案	平衡
运动	主导

简单的形状为其他元素的创意使用奠定了基础

在现实主义艺术作品中，如果艺术家不想把画画得像照片一样，形状的运用是十分重要的。在这幅画中，观众能通过形状辨认出树木，这使得迈耶在运用色彩和其他设计要素时仍能表现主题。

《无题》 梅尔·迈耶，丙烯，64厘米×64厘米

设计的目标：统一

　　设计的首要目标是统一。在你分析艺术家是如何设计一幅作品前，你就能直观地感受到这幅作品的统一性。统一就是要把所有的部分整合成一个和谐的整体。这是设计的终极目标。当你完成作品时，你感觉到没有任何需要添加或删减的要素，你也就做到了统一。一款统一的设计可能是平静的、经过深思熟虑的，也有可能是效果强烈又生硬的，但它必须是协调的。运用设计的要素和原则，把各个部分整合成一个统一的设计。统一意味着所有的要素都要各司其职。

没什么要修改和添加的

这幅作品有一种完整感，是一幅典型的统一作品。设计的要素和原则应相互作用，这是艺术家们的强烈愿望。

《解决》雪利·勒尔，丙烯，61厘米×76厘米

活动

评估作品的统一性

这两幅画的风格截然不同，评估两者风格，观察两幅画中的抽象主义和现实主义要素。

作品看上去统一、完整吗？

使用的技巧一致吗？

艺术家是否使用设计来强调某一个想法？

为了改进设计，需要增加或删减要素吗？

保持开放的心态，这些都是主观判断。将你的想法记在速写簿上。随着你对设计的深入了解，你会越来越明白如何运用设计来实现艺术的统一。

《新墨西哥公墓》尼塔·莉兰，水彩，61厘米×46厘米

《秋天的回忆》尼塔·莉兰，水彩，56厘米×38厘米

线条

从史前绘画起，线条是二维艺术的第一个设计要素。线条可以是描述性的或装饰性的，能描绘出轮廓、姿态和外形。线条能为设计带来活力，它可能是粗的、细的、快的、慢的、平静的、激动的、锯齿状的、浪漫的或具有攻击性的。相交的线条会产生一个焦点，从长方形的一边到另一边画一条线，会把其分割成两个形状。线条相当于形状之间的边界线，可以分割形状，也可以连接形状。

正如你在第三章中所学到的，你的画具有独特的线条，无论是几何设计中硬朗的线条或自然界中柔软、有机的线条，利用这一点来加强你作品的艺术风格。在画中增加书法线条和装饰线条来创造图案，或增加象征性的线条来暗示隐含的意义。

用有限的线条打造出最大的效果

戈尔曼运用有限的线条来绘制人物的轮廓、姿态和动作。线条既朴实又优雅，描述了纳瓦霍神话中女人不断变化的姿态和心情，戈尔曼为这个主题绘制了一系列的画。

《一位赤脚的女士》 R.C.戈尔曼（R.C. Gorman），石版画，30厘米×38厘米

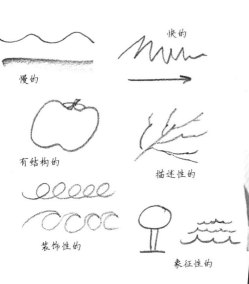

慢的

快的

有结构的

描述性的

装饰性的

象征性的

有目的的线条

人们经常忽视线条可能会带有的创造性，所以要时刻关注如何运用线条来传达你的艺术理念，让你的作品更具表现力。

☞ **活动** ☜

创作一幅形状受到限制的作品

拿几张打乱的索引卡或在速写簿上描出小矩形作为画纸，用铅笔、钢笔、蜡笔、笔刷和水彩，或者蘸上墨水的木棍来画画。先画一条连续的线条，交叉，再交叉，直到画到纸张的边缘。把交叉线条组成的形状内部填满，画出明度、颜色和形式相似的形状，来吸引观众的目光。线条和颜色的连续性在设计中创造了一种统一感。多做几个这样的设计。

形状

无论是现实主义还是抽象主义作品，排列形状来设计你的构图。一个物体的实际形状是正空间的形状。背景和正空间形状之间的区域，是负空间形状。规划好这两种形状来确保最终强烈的设计。在一幅作品中，有序地排列形状是最重要的。

不同尺寸和有着互锁边缘的形状看上去十分有趣，就像拼图的碎片一样。用凹边（软边）搭配凸边（硬边）来改变形状。先对形状进行规划，然后根据形状来设计主题。

考虑对你的设计进行裁剪，让主要形状与支撑物的边缘相互作用，在边缘用小形状做出更有趣的图案。当你装饰一幅图像时，装饰品要与三个边缘接触，不要让形状孤立在设计的中心，模糊的形状会弱化设计。把几个小的形状结合起来做成更大、效果更强烈的形状。

具有象征意义的形状

在很多文化中，形状都具有象征意义。在你的艺术作品中使用这些常见的意象来强调作品的概念：
圆圈：统一、太阳、月亮、灵性；
三角形：三位一体、联系、家、欲望；
正方形：稳定、坚固、土地、现实；
长方形：地基、基础、合理性、团结；
螺旋形：成长、宇宙运动、精神、进化。

☞ 活动 ☜
用纸张拼贴来制作造型

用纸拼贴来练习创造图像和设计。把建筑用纸剪成或撕成小块，然后把小块的纸张层层叠加，做出更大的造型，从而做出逼真的图像或抽象的设计。徒手画这些很有意思，若你有兴趣，可以做自己的设计。用白色胶水、亚光丙烯底料或无酸的橡胶胶水把碎片粘在不同的背景上。

轮廓分明的大胆形状

简单的造型、纯净鲜艳的色调构成了这幅大型画作，壮丽又优雅。把这幅作品倒过来看或从侧面看，欣赏基于现实形象的抽象设计。这幅画中运用了大量的几何图形。

《无题》梅尔·迈耶、S.M，丙烯，183厘米×183厘米

我的碎纸拼贴

我在波莉·哈密特的工作室创作了这幅手绘拼贴画，尺寸为32厘米×25厘米。把撕碎的纸张粘在颜色对比鲜明的彩色纸张上，作出人物造型和背景。为了使作品更具趣味性，我创造了背景里的图案，灵感来源于垂直百叶窗和模特身后的植物。

明度

明 度是眼睛对光源和物体表面的明暗程度的感觉，具有强大的表现力。强烈的色彩明度能给人以强烈的视觉冲击，并使你的艺术表达更有力。在创作艺术作品前，先确定画面的明暗分布。即使不用线条元素，我们也可以通过合理的明暗分布表现出物体的形状。

运用高明度（浅色）的配色方案来表现乐观的情绪，用暗色调和中性色调的低明度配色方案来表现忧郁、内省的情绪。像调音师一样反复尝试，直到找到最合适的明度方案。中间色调应在不同的范围内变化，使用极浅色或极深色来强调重点。在作品中，不要仅运用没有任何对比的中明度配色方案。为了吸引观众的目光，在你需要强调的地方使用最浅的浅色或最深的深色。

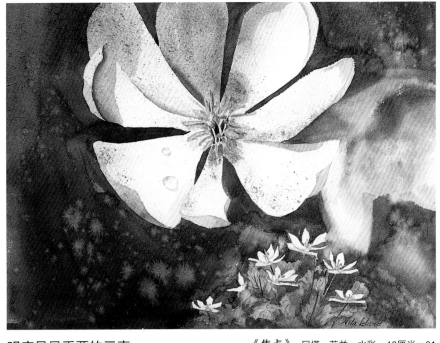

明度是最重要的元素

每幅画中都包含了几个设计要素，但其中一个应占主导地位。在这幅水彩画中，有着纹理、形状和颜色等要素，但最重要的要素是明度。

《焦点》 尼塔·莉兰，水彩，46厘米×61厘米，私人收藏

☞ 活动 ☜
尝试高明度和低明度

画一幅高明度的彩色素描，营造出快乐积极的气氛，画一幅低明度的素描，把同一主题处理成昏暗忧郁的效果。你更喜欢哪种效果？你对色彩明度方案的选择决定了作品的整体情绪和视觉效果。根据草图决定哪种方案最适合你的主题。

☞ 活动 ☜
画一张明度略图

创作静物、风景画、肖像画或装饰画时，用浅色、中性色和深色绘制小幅缩略草图，创造出强烈的明度对比。通过反转色彩明度来改变你的设计，如把深色部分换成浅色，或把浅色部分换成深色。把这类缩略图作为你艺术作品的设计方案，最终挑选一个有创意的方案，而不要选择常见的普通方案。

低明度

高明度

色彩

色彩是设计中最具表现力的要素。以下介绍能帮助你掌握色彩的小诀窍：

学习颜色的要素：色调（颜色的名称，如红色或蓝色）、明度（色调的亮度或暗度）、强度（色调的纯度或灰度）和温度（色相的暖度或冷度）。

掌握各种绘画颜料的特点。了解透明度、不透明度、颜色强度、着色力和染色性能，以确保你能运用介质绘制出最棒的作品。

创造性地选择颜色，不要看到什么颜色就选什么。通过改变色彩明度，营造不同的心情。

将暖色调和冷色调用于同一幅构图。看看不同的效果。

用纯净的色调来为一幅作品上色。再做些变化，用较浅的颜色来为同一幅作品上色。

研究色彩来创造独特的混合颜色。混合色彩，创造出鲜明的对比和有趣的色调。

研究色环上不同颜色间的关系。挑选配色方案来处理主色调。发现与众不同的、有表现力的配色。

不同的色环

很少会有画家在一个主题中用上光谱上的所有颜色，但是霍恩在这里成功地做到了这一点。他把一个破旧的车轮想象成一面棱镜，十分具有创意。

《在马车上》 朱迪·霍恩（Judy Horne），水彩，50厘米×66厘米

每个人选用色彩和回应色彩的方式都是不同的。用马克笔、彩色铅笔或颜料随意地涂鸦颜色，来发现最喜欢的配色。选用你喜欢的颜色来表现你的个性。从色彩的概念着手，找到与色彩相配的主题。你觉得今天"红"吗？那就涂成红色吧！

与色彩交流

和形状一样，颜色也与人的心理有所联系。将色彩与它所代表的意义相联系，来做出有力的创意作品：

红色：爱、激情、兴奋、愤怒；
橙色：雄心、自我、自豪、社交能力；
黄色：直觉、乐观、光亮、懦弱；
绿色：生育、成长、同情、平静；
蓝色：宁静、纯真、真理、悲伤；
紫色：尊严、皇室、精神、权力；
黑色：世故、简朴、空虚、死亡；
白色：纯真、希望、美德、纯洁。

尺寸

形状的大小、色彩的用量和物体的间距都会影响设计的最终效果。相同的尺寸看上去十分单调,适当地变化形状的尺寸能引人瞩目。

比例是指整体与各部分之间的尺寸关系,例如手部与身材的关系、耳朵与头部的关系、车轮与汽车的关系。在现实主义中,比例正确的画看起来会更加真实可信。在抽象设计中,无论是画作、织物还是其他艺术作品,尺寸之间的关系决定了形状和颜色对视觉的影响。

规模是指人物的尺寸与其周围环境的关系。把小人物放在巨大的、有威慑力的环境中,或是把大人物放在小人国的背景中,如《爱丽丝梦游仙境》的设定,或营造出可怕的关系来强调恐怖感,如正常身材的人类遇到了一只巨大的昆虫。观众可能会感到有趣或困惑。这时你已经成功地吸引了他们的注意力。

引人瞩目的尺寸

作品中展示出的杂耍场景吸引着观众的目光。杂耍艺人们在各处耍着不同尺寸的球。若所有球的尺寸看上去都一样,这幅画就没有这么有趣了。

《所有的球都飘浮在空中》 唐娜·巴斯帕里,混合媒材拼贴,76厘米×56厘米

大块的颜色可以创造出视觉冲击。

小块的颜色可以表现活力和动感。

小块的亮色与大块的中性色形成对比,显得十分有活力,请谨慎使用。

尺寸如何影响色彩

尺寸能在几个方面影响到色彩效果。在你的设计中,通过处理尺寸来创建视觉焦点或空间张力。

👉 活动 👈

以超现实主义的风格来呈现比例

以一幅超现实主义景观为背景创作一幅拼贴画,来呈现倾斜的比例。从杂志上剪下一些熟悉的图片,如房子、谷仓或其他建筑,把它贴在一块插画版或纸板上。用白胶和丙烯酸介质把另外剪下来的人物、动物和物体的图片粘贴在板上。这些图片的尺寸要大于或小于建筑物,把它们放在合适的位置,看上去要和场景不匹配。例如,一位矮小的妇女从门前走过,一朵庞大的花朵从烟囱里长出来,或一位高大的男士手里拿着一辆小车。把这些比例不同的照片组合在一起,看上去十分有趣。

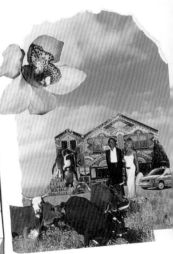

牧场中的家

在合适的视角下,我将不同的元素组合拼贴在一起:平原上有一幢装饰华丽的房子,电影明星们穿着正装在等出租车。背景上穿着得体的企鹅、作为家养宠物的牛。最重要的元素是飘浮在空中的一朵巨大花朵,它取代了太阳的位置。

《牧场中的家》 尼塔·莉兰,拼贴,36厘米×25厘米

图案

图案由线条、形状、明度、颜色和纹理构成，这些元素使设计更具表现力和动感。观众们会被图案中的某个特定元素所吸引——如颜色或明度——并下意识地在整幅作品中寻找该元素。

自然和人造环境中的图案是设计的灵感来源：各类纹理、生长模式、工业领域、机械领域、建筑领域和装饰图案。避免随机地选择图案，确定什么图案对你来说是最重要的。选用相似的形状和形式，例如，一个图案是以线条为主还是以点和圆为主。图案区域和留白区域应相互穿插，让观众在欣赏作品时得以喘息。

能反射光线的图案吸引着观众的目光

厨房用具的图案构成了令人兴奋的构图。光滑表面反射出光线，在整幅作品中闪烁，吸引着观众的目光。

《盘子跑掉了》卡罗尔·弗雷斯（Carol Freas），水彩，51厘米×76厘米

☞ 活动 ☞

去发现图案吧

以周围环境中的图案为基础来做一款设计。尝试以下列图案为基础进行设计：

※ 树枝
※ 石墙
※ 蜂窝
※ 人行道上的裂缝
※ 老虎身上的条纹
※ 一叠盘子
※ 一片柠檬

在自然图案上添几个装饰图案，通过重复运用颜色、线条、形状或明度，画出引人瞩目的设计。

运用对比的图案

一开始我设计了加拿大雁翅膀上的斜线，以云朵图案为背景来呼应这个动作。黑色的头部有着强烈的明暗对比，穿过柔和的云层，是本设计中的重要元素。

《拍翅》尼塔·莉兰，水彩，56厘米×76厘米

运动

运动在一幅画中表达了生命和能力。它能引导观众的视线浏览整幅作品并控制着观众目光移动的速度。

在艺术作品里有三种主要的运动：水平运动是静态悠闲又安详的，如田园风格、平静的池塘或斜倚的人物。垂直运动表现出庄严、稳定或增长，如城市的天际线、直立的人物或高大的树林。斜向运动也有动态的动作和能力，如冲击波或在运动的人物。这三种运动能使抽象主义和现实主义艺术作品更具表面张力。

在一幅作品中重点使用一种运动。主导的运动奠定了整幅作品的动感基调。使用对比运动来吸引观众的眼球，如在以水平运动为主的作品中添加竖直运动或斜向运动，来突出你的设计重点。

对比运动

巴纳姆在画中创造了一种类似龙卷风的运动，把所有东西都吹动起来。但当地居民还稳稳地站着或坐着，毫不关心发生的一切。这样的对比让整幅画看上去更生动有趣。

《J.D的家》罗伯特·L.巴纳姆，水彩，41厘米×53厘米

水平运动

竖直运动

斜向运动

三种运动类型

在你的作品中，这三种运动十分重要。选择一种运动作为主导，增加与之形成对比的运动来使作品更具趣味性。

和谐

和谐强调了互相关系中的相似性。相似的明度和柔和的过渡能使视觉体验更加放松。色环上相近的色彩搭得很好。在设计中使用相似的线条、形状和尺寸也十分和谐。许多艺术家们的作品宁静、和谐又赏心悦目。但也要注意太多的相似看上去会有些单调，在某些地方制造一点小的差异，既不会破坏整体的和谐又能吸引人们的目光，

和谐却不单调

为了使一幅和谐的作品看上去更加生动，可以做一些细微的改变：添上稍微鲜艳的色彩、不同的线条、与众不同的图案、另一种视角、倾斜的水平线、一个意想不到的物件或加入一些奇怪的想法。

运用浅色调和精致的颜色来达到和谐
这幅高明度的水彩画很好地体现了设计中的和谐之美。作品中的色彩明度十分接近，色彩精致又很搭。若在这幅画中添一些暗色调，就会破坏整体的氛围。

《鸢尾花》格伦达·罗杰斯（Glenda Rogers），水彩，56厘米×76厘米

☞ 活动 ☜

勾勒一幅和谐的场景

用记号笔、蜡笔、水彩笔、彩色铅笔或彩色纸在速写簿上画出一系列和谐的图案或画面，每页至少画两个。在第一个草图上，用三四种相近的颜色画出简单、相似的形状或有着轻微色彩对比度的图案，并把它们按照你喜欢的方式排列。在下一个草图中，从色环上相对的两侧上选用三种或四种不同的颜色，再来做一个和谐的设计。在第三个草图中，选用一组互补的颜色，搭配高调或低调的相似明度色彩。

互补的和谐
在这幅水彩画中，温暖的天空选用了高调色彩，而周围是柔和的灰色和紫罗兰色，与天空的颜色在色环上是相对的。相近的色彩明度使场景看上去十分和谐。

对比

对比是设计中的动态要素，能丰富作品，令人兴奋，并吸引观众的注意力，就像旅途中的场景突然转变一样。对比能在对立的元素之间制造张力：曲线或直线、浅色或深色、光滑或凹凸不平、大的或小的、简单的或华丽的、明亮的或灰暗的、温暖或凉爽。两种对立元素的推拉能使作品表面更具活力并刺激观众们的视觉。

对比能使画作更具活力。强烈的明度对比能带来即时的视觉冲击。在低强度的配色方案里添一抹鲜艳的纯色或在扁平的形状中加入大胆醒目的线条，能使设计更具活力。当你觉得自己的设计太过单调时，制造更多的对比。

明度的力量

哈蒙德的作品看上去就像一幅优雅的黑白图表，用上了某种色彩的所有明度。明度范围从白色到黑色，中间也有许多色彩作为过渡，这些色彩被巧妙地运用在设计中，围绕着视觉中心。

《海滩巢穴》 琳达·哈蒙德，合成纸、水彩、丙烯、蜡笔，51厘米×66厘米

☞ 活动 ☜

画出对比

在速写簿上运用不同的绘画媒材来探索各种对比的不同方面：单色和互补色的对比。用上同种色彩的所有明度来创作一款设计，从白色到中性色再到黑色。用这种颜色的互补色来做色彩对比，添一抹微妙的暗色调。每种对比呈现出的效果都不同。

互补色制造出的对比

在这幅8厘米×10厘米的小型素描中，互补色的对比给人留下了深刻的印象。除了地平线上运用的黄色，其他部分都是用纯色或是两种互补色的混合色来画的。橙红色搭配蓝绿色时，十分生动；当这两种颜色混合时，又能中和彼此。

单色制造出的对比

在这幅10厘米×15厘米的水彩画中，通过不同明度的单色创造出光影效果，就像是月光照在沙漠中一样。以草图作为缩略图，绘制一幅尺寸更大的画作。

节奏

你做的所有设计应当有一种潜在的节奏。节奏是指在一幅作品中相关元素出现的间隔。如艺术家格雷格·阿尔伯特所说："不要让任何元素的间隔相同。"仔细地排列重点元素，引导观众的视线穿过作品的表面。当元素之间的间隔很小时，观众会看得很快；当元素之间的间隔较大时，眼睛就会看得慢些。例如，在一幅树林的风景画中，观众会快速地扫过排列紧密的垂直线条，停留在一片空地上，再继续往下看。而这片空地就是你放置重点元素的理想位置。越过这片空地的重点元素会延续之前的节奏。重点元素可以是线条、明度、形状、颜色或其他设计要素。

有韵律的曲线和颜色

小提琴的曲线造型构成了画作的韵律。线条和色彩交相呼应，你甚至能听到琴弦的振动声。

《跳舞的小提琴》 卡伦·哈林顿（Karen Harrington），水彩、丙烯，76厘米×56厘米

让节奏带领你

你强调的主要元素会成为整幅作品的焦点。有节奏的重点区域会将观众的视线吸引到焦点处，让观众随着你的构图舞动。

☞ 活动 ☜

描绘音乐的节奏

一般人们看到节奏一词，都会想到音乐。放一首你最喜欢的歌。拿出一张大的画纸，在上面画出音乐的节奏。根据你所播放的音乐选用流畅的线条或几何线条、硬朗的线条或柔和的线条。注意音乐的节奏变化和基本节奏。以音乐节奏为基础做一个设计：华尔兹、拉格泰姆、爵士或摇滚。把所绘制的音乐节奏加工成一幅画作。

雏形

音乐的节奏

重复

重复为观众的视线移动提供了视觉线索。人们的眼睛会本能地寻找相关的元素。相似的元素能加强观众对符号的认知、强化了节奏、形成了各种图案并使设计能具动感。

在你的设计中，通过色彩、线条、形状和明度的重复来引导观众的视线，使其看到你作品上的焦点。对重复元素进行一些创意改变，避免单调乏味，就像树木或篱笆的垂直布局节奏一样。在前景的阴影区域中用冷色调的背景色。重复尺寸和颜色不同的几何形状。

把某种特定元素的重复作为整幅画的主导，能建立统一感。有些人认为在一幅作品中，将颜色、形状或其他要素重复三次效果最好，但这对我而言太过程式化。在设计过程中，按照你自己想营造的动感效果进行重复。不要总想着必须把某种要素重复奇数次。根据你的作品来选择重复的次数，若你喜欢，可以把四次重复看作是三种重复加上一种重复。但是当你重复要素时，要想着"有变化的重复"。

自然元素的重复

在摩尔的作品中，这些树木的大小和形状都很相似，但它们又各不相同，所以树干和树枝看上去就像在摇摆一样。

《河边的树》 吉尔·摩尔（Gil Moore），水彩、蜡笔，35厘米×61厘米

尝试不同的重复

人们很喜欢做有规律的对称设计，努力克服这种习惯。在你的作品中，即使要重复形状、大小、颜色和空间，也请加入些许变化。只要稍作变化，就能使单调的作品呈现出更好的效果。

单调的　　　　　更好的　　　　　最佳的

渐变

逐渐的变化表现出空间的增长或运动。慢慢地改变某种元素，使其从暖色变为冷色，明度从亮到暗，线条从细到粗，形状从小到大。尺寸的渐变能表现距离的远近，远处的物体看上去更小些。渐变的过程中突然的中断会干扰观众们的视线，以此来创造出有节奏的着重点或建立一个焦点。

通过逐步过渡不同的元素来获得统一感。通过添加色彩或明度的微妙渐变使单调的区域变得更有趣。来自加利福尼亚的艺术家米勒德·希茨（Millard Sheets）说过："不要使用一成不变的色彩。"在你的作品中，应当对色彩和明度做出些改变。使用不同的绘画媒材来练习技巧，这样你就可以做出这个区域到另一个区域间色彩和明度的微妙渐变。渐变能控制观众的视线在作品表面移动。

引人瞩目的光线渐变

这幅画的主题不是浆果的枝干，而是围绕在它周围的光线。画中的光线表现出树枝和浆果的颜色和形状，能吸引观众的眼球，让他们关注这幅画。

《光线》安吉拉·常（Angela Chang），透明水彩，28厘米×53厘米

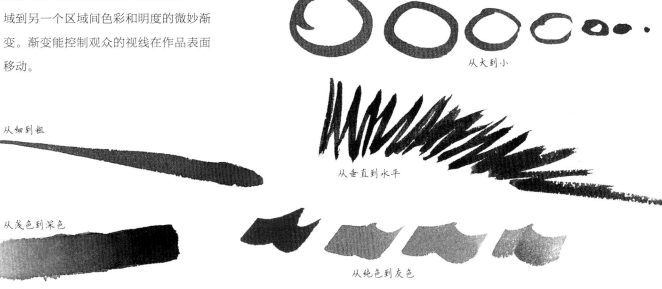

从大到小

从细到粗

从垂直到水平

从浅色到深色

从纯色到灰色

从红色到黄色

不同类型的渐变

运用颜色、线条、形状、明度和其他颜色的渐变来表现运动、情感变化或空间。一般来说，微妙的渐进比突然的改变效果更好，除非你想呈现一种突然的、戏剧化的效果。

从曲线到尖线

平衡

当 设计要素分配平均，就达成了平衡。在绝对对称中，垂直轴的两边分布着相等的要素。在相对对称中，不同的要素被不均匀地分配，通过视觉重量来营造平衡感。在二维平面上你无法精确地计算物体的质量和张力，因此要排列或重新排列要素，直到它们处于合适的位置。

你天生就有平衡感，所以你会调整歪掉的领带或墙上的挂画位置。训练你的眼睛，让它多注意周围环境中的平衡，并将这种意识运用到你的设计中。设计中包含的要素越多，也就越难达到平衡。若你有意引起观众的视觉不适感，就在设计中营造出显著的不平衡感。

运用知识和直觉来取得平衡

比姆运用了随机的线条和流动的色彩，将图像和设计叠于这幅创意画上。艺术家们关于"如何运用平衡来创作一幅成功的画"的知识控制着他们的平衡直觉。

《神圣的环路》 玛丽·托德·比姆（Mary Todd Beam），混合媒材拼贴，102厘米×152厘米

吸引观众的兴趣

首先建立简单的视觉平衡，然后考虑如何通过轻微的不平衡来使你的作品更具活力、更有趣。完美的平衡对于观众来说太过单调。

对称的

非对称的

对称和不对称

平衡分为绝对对称和相对对称两种形式。在第二张草图中，我提高了色彩明度并重新排列了形状。第一张草图是静态的，第二张则更具活力。

☞ 活动 ☜

练习把握平衡

在速写簿上画两个10厘米×13厘米的长方形。在其中一个长方形中，画一些简单的有机形状或几何形状并把它们对称排列，做出绝对对称。在另一个长方形中，把相同或相似的要素进行不对称的排列，做出相对对称。在设计中添加更多的形状或有意地营造不平衡感，使设计更具活力。

主导要素

在一个成功的设计中，主导要素非常重要。它解决了各种设计要素与原则之间的冲突，使你的设计具有统一感。通过各种方法来确定你的主导要素，它可以是节奏、重复、尺寸、颜色饱和度或运动。主导要素的多样性十分重要，但也要注意太多的变化会导致设计混乱，这会破坏你的作品。

在作品中，主导要素就像是主角一样，可以准确地把你的想法传达给你的观众。在组织构图时，要考虑每种要素是否能支撑起你想传达的理念，并决定将哪些要素作为主导要素，运用设计原则来实现你的目标。在实现目标时，有些策略会比其他策略更有效，这些有效的策略应该占主导地位。要记住，并不是所有的设计要素和原则都是必要的，但在已经用了的要素中，一定要有一个作为主导要素。

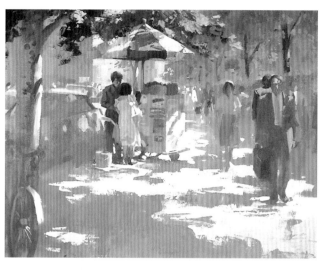

《蓝影》 查尔斯·索韦克，油画，51厘米×61厘米，私人藏品

在阳光明媚的日子中，蓝色是主导要素

索韦克绘制了一幅繁忙的街景，运用色彩来统一不同的要素。通过蓝色阴影和温暖明亮区域的对比，呈现出了阳光明媚的一天。前景中的曲折阴影可以把你的视线带入到画作中。背景中的主色调蓝色十分柔和，表现出空间感。作为焦点的互补色十分有趣，能吸引观众的目光。

用主导要素解决问题

通过主导要素来解决问题，让你的设计得以实现。画面中出现了太多的颜色？增强其中某个色彩的饱和度，或让它大面积出现，使其成为画面的主导色彩。画面中有太多元素？将小元素组合成大元素即可。

☞ 活动 ☜

通过缩略图来选择主导要素

选择一种设计要素，如线条、形状、明度、颜色、大小、图案或动态，作为素描的主要元素，来表达一种特定的情绪。如，用线条或图案来表达花园中鲜花盛开时的喜悦之前。在另一幅草图中，改变主导要素，以此来体现图案和情绪上的巨大变化。你可以把不同形状的花朵组合在一起形成一幅花卉画作，或放大一两朵花的尺寸来填满这张纸。在画草图之前，要确定主导要素，并研究不同的想法。

在花园中，颜色和叶或茎的线条也许会是主导要素。

仔细观察，你会注意到形状或明度可能更突出些。

绘制特写，花朵的形状引人瞩目。

设计的总体安排

设计的过程包含了在已经确定的形状中排列各种要素，来达到某种艺术目标。画家们最常用的是设计形状是长方形，但有些手工作品会选用椭圆形或正方形。

改变设计形状，来开始创意设计之旅吧。使用正方形、菱形、圆形或椭圆形；拉伸形状使其变得又长又窄；将水平形状变成垂直形状；把它放大或缩小；选用不规则边缘的形状。每一次大小、形状或比例的改变都会改变你创作的方式，激发你的创造力。

拉伸、挤压、弯曲、收缩形状或让其飘浮，使设计形状匹配你的主题。打破常规。艺术家们有时会把作品放在粗糙表面，并不会盖住粗糙的边缘，来给作品一种自然的原始感。设计师们的每一次选择都会改变设计的正形状和负形状，使作品更有创意。

具有吸引力的大正方形

在这幅作品中，勒尔没有使用常规的长方形，而是在一个正方形内进行设计。作品呈现出来完美的平衡，左下角的柠檬与右上角的树叶相呼应。墙壁上的圆形符号激起了观众们的好奇心。

《金色的柠檬》 雪利·勒尔，金箔、丙烯，51厘米×61厘米

☞ **活动** ☜

用不同的形状来设计同一个主题

在速写簿上画出三种不同的设计形状。选择一个物品，如茶壶、储钱罐、水壶、花、鸡或其他抽象的设计，在每种形状里画出物体的某个部分。例如，在正方形里把这部分的物体画得高一些、窄一些，让它超出正方形的框架。在圆形中，同样对主题进行改造，使其适合圆形。每次更改设计形状和大小，并重新安排焦点的位置。每次计划时，都在速写簿上尝试不同的大小和形状，创造出一个个不同寻常的、令人惊艳的设计。

发现新的形式

尝试不同的形式能激发你的创造力。当你裁剪主题时，能在图案的边缘处做出有趣的负形。

98

构图

一幅画的创作过程由无数个选择组成，其中如何在画面中排列要素至关重要。乔治娅·欧姬芙曾说："构图就是用一种美丽的方式填充一个空间。"艺术家们究竟是如何做到这一点的呢？下面，我将提供一些建议：

将主要的水平线和垂直线按照有趣的方式排列。

找到最有效的位置来放置水平线和焦点。

在整幅作品中开辟一条道路来控制观众的视线移动。

仔细挑选并安排设计要素，记住主导要素的重要性。

记住，设计的所有部分必须共同作用来达到统一。

确定焦点

焦点的位置有很多可能性，既可以位于画面中心，也可以位于画面的其他任何区域。

艺术家们运用"甜蜜点"来确定艺术作品中焦点的最佳位置。这些位置具有一些理想特性：到纸张的每条边缘的距离都不同且离纸张中心较远。艺术家们一般使用两种不同的构图方法——三分法则和矩形法，这两种方法的区别在于焦点的放置位置。

通过设计讲故事

奥利弗的画作中的焦点显然是那件衣服。它处于"甜蜜点"的垂直空间内。小狗的眼睛看着这件衣服，衣服周围的柔软光线也强调了焦点。这幅画的设计十分巧妙，我喜欢它所呈现的故事。

《是时间出门散步了》 朱莉·福特·奥利弗，油画，102厘米×76厘米

低水平线　　　　　高水平线

水平层

垂直结构

螺旋或圆圈　　　对角线"S"或"Z"字形

采用何种构图模式

当你进行构思时，要考虑画面的构图模式。上图罗列了一些基本的构图模式，你也可以开创属于自己的模式，不妨尝试一下三角形或L形？

三分法则

三分法构图是指把画面横分、竖分成三部分。横线和竖线的交叉点最宜放置焦点。

矩形构图法

在长方形的两个对角间画一条对角线，再从相邻的角画一条直线到对角线，与甜蜜点形成一个直角。

设计策略：提前考虑

艺术和工艺品的每一部分都与设计和技巧同样重要。花点时间去计划可以让你事半功倍。起初，这可能需要花点精力，但只要认真练习，你很快就会习惯这个过程。

1 在速写簿上研究设计方案。它需要精致的处理还是突然的进发？找到主题的形态和轮廓，注意重要的细节部分。

2 确定你的设计理念、主题或想法。每一3个设计都需要一个以这些为基础的重点。确定完之后，你所做的任何决定都应依据这些。

3 决定设计中的主导要素来强化你的设计理念。你是想要：
冷色调、让人感到悠闲的水平线？
曲线、鲜艳的颜色？
动态的角度和斜线？
大尺寸的形状还是复杂的图案？
敏感色还是强烈的色彩明度？

4 选择能增强你想法表达的设计形状。对设计形状进行一些创意改变，在布局中做出独特的选择。让设计与边缘相互作用，形成有趣的负空间。

5 制定计划。通过组合小造型来做出大造型。把浅色和暗色按照明度排列。在你的速写簿上尝试不同的计划。

成功的设计

这件创意作品中的所有要素都很优秀。传统的水果主题与宽阔的白色空间建立了动态关系。姿态和阴影部分创造出有节奏感的重点，吸引观众的视线在画作上移动。这幅画充满着动感和活力，但同时也具有稳定和安静的氛围。

《苹果和梨》凯瑟琳·M.贝托隆，炭笔、蜡笔，48厘米×74厘米

6 确定焦点。把焦点放到纸张的每条边缘的距离都不同的位置上。计划好节奏、重复、颜色和图案，来引导观众的视线落在焦点上。在这里运用最强烈的色彩和明度对比。

7 设计一个与众不同的配色方案。运用色彩的表现力，依靠主导元素来表现你的设计理念。

8 选择一种媒材和技巧，把一切都融合起来。

☞ 活动 ☜

给观众带来
意想不到的惊喜

创作一个构图，让观众觉得你的设计与众不同。在设计中融合一些与主题无关的要素，或像超现实主义者那样把不同的元素组合在一起。通过运用边缘效果、鲜艳的色彩和醒目的对比，来改造一幅平静的乡村风景画。通过简化繁复的花朵并添加大量的几何形状来表现花束。

作品中表现出的想法要与你最初的想法保持一致。成功的设计通常保持着连贯性，从第一笔到最后一笔始终要相信自己是正确的。给观众呈现一个他们从未想象过的世界，给予他们惊喜。

抛开规则

不要害怕规则。改变一下你的计划或加入令人惊喜的元素，即便这意味着要打破规则。马蒂斯曾说："伟大的艺术有着自己的规则。"每条规则都是要被打破的。记住打破规则的两条规则：一是完全理解规则，二是知道你为什么要打破规则。

你的创意体现了你的独特性。做你自己。珍惜你的个性。创意就是用不同的方法来做一件事。要看得比别人远。用你自己——也只有你自己能感知到的方式来揭示事物的本质。在自然的节奏和图案中寻找真实的你。发现形状、线条和颜色所蕴含的象征意义。通过符号的选择和排列方式向观众传达你的想法。

很好的破例

有这么一条规则：永远不要把你的主角画在画纸的边缘。为什么不能这么做呢？这么做不是正好能搭配画中有限的色调来强调一种孤立感吗？

《卖鱼》 亚历克斯·鲍尔斯（Alex Powers），炭笔、白色蜡笔、76厘米×56厘米，南卡罗来纳州默特尔海滩，简和哈里·查尔斯的收藏

☞ 活动 ☜

选择一条规则来打破吧

1. 把这些设计规则抄在你的速写簿上，时不时地故意违反一条规则来挑战自己：

 ※ 焦点不应放置在中心位置。

 ※ 焦点应放置在远离边缘的位置。

 ※ 总是把作品分成不等的部分。

 ※ 在构图中一定要使用奇数数量的物体。

 ※ 在前景中使用暖色，在背景中使用冷色。

 ※ 你能想出其他可以打破的规则吗？

2. 设计一幅作品，故意打破一些设计规则。想想看你为什么要打破它，比如，为了创造一种引人瞩目的不平衡感，来保持绝对的稳定或破坏三维的错觉。在你创作的每一件作品中，让艺术目的来决定规则是否重要，或者你是否必须打破这条规则才能达到自己的目的。

违背另一条规则

对了！如果你愿意，可以把焦点放在画作的中心。如果需要的话，就打破规则来达到你想要的效果。在这幅作品中，小斑马处于中心位置，在一群成年斑马的怀抱中。

《斑马群》 马西娅·范·沃特（Marcia van Woert），水彩，46厘米×61厘米

5

现实主义：
把周围风景作为主题

落基山日落》 雷奥纳德·廉斯（Leonard Williams），丙，64厘米×79厘米

现实主义艺术是对生活的颂扬。从壮丽的风景到厨房橱柜里简陋的工具，每一件东西都能成为艺术或工艺的主题材料。现实主义风格是物体在现实世界中的再现，外部事物构成了你内心世界的很大一部分。即便这些现实图像以不同的形式风格化了，观众们仍能清楚地认识它们。

若想创作出令人难忘的、成功的现实主义作品，你不仅要记录下自己所见，还必须在作品中表现出自己的想法。只要你有一个初步的想法，就能开始创作。当你发现对象时，你的大脑会先告诉你第一印象，塑造你的感知。接着，你的内心会告诉你感受。为了将想法从大脑传递到内心，你必须把自己代入物体中，并认识到你为什么会对它产生兴趣，然后通过作品将想法传递给观众。

创造力很难一蹴而就，而是与观察的天赋相辅相成。真正的创造者能在最普通和最细微的事物中发现值得注意的地方。

伊戈尔·斯特拉文斯基（Igor Stravinsky），《音乐之诗》

《橙色的向日葵》 米夏琳·塔伦蒂诺（Michalyn Tarantino），水彩，66厘米×51厘米

现实主义与抽象主义间的联系

现实主义作品和抽象主义作品都极具创意。很多人认为现实主义与抽象主义是相对的，但实际上，所有优秀的现实主义艺术，包括绘画、素描、绗缝、摄影等艺术和工艺形式，都包含了抽象的结构设计。运用设计元素来与观众交流，你所创作的现实主义形象不应该仅仅表现出物体表面的样貌。

现实主义和抽象主义并不是背道而驰的，而是并驾齐驱的。艺术家们在两种艺术形式中自由转换。每个人对有挑战性的事和有趣的事情想法都不同，因此每个人创作艺术的方法也不同。在《寻找真实》艺术中，抽象表现主义艺术家霍夫曼写道："现实主义作品和抽象主义作品并没有区别，每一种视觉表达形式遵循的基本法则都是相同的。"

艺术家乔治娅·欧姬芙在谈及现实主义和抽象主义的争论时说："我很吃惊有那么多人把现实主义和抽象主义分离。如果现实主义作品中没有包含抽象意义，就不能算是一幅优秀的作品。当你画一座山或一棵树时，不能仅仅画一座山或一棵树，这并不是一幅好的绘画作品，而是要将线条和颜色组合在一起，来表达某种意义。"

☞ 活动 ☞
在现实中寻找
优秀的抽象设计

分析其他艺术家的作品，了解各种不同的技巧，加强自己创作现实主义作品的能力。把描图纸放在杂志图片或本书中的照片上，不用去关注细节，重点研究大的形状、明度和运动。这些抽象的设计要素使作品统一。分析对比明度图案和明度值，以及具有表达作用的色彩。挑选出使作品统一的设计主导要素。斜着看构图来观察整体设计，或观看散焦的幻灯片。当细节被模糊时，形状、明度和颜色之间的关系看起来更加明显。

形象与本质

在现实主义艺术中，形象和本质是有区别的。一位艺术家带着绘画工具去爬山，在山顶架起画架，画出了山原本的模样——这是山的形象。另一位艺术家坐在山中沉思了一会儿，背对着山开始画，他画出的是山的本质。大部分现实主义艺术家的目标是把形象和本质成功地结合起来。

在现实主义作品中添加抽象元素

巴恩斯把现实人物放在抽象平面上来表现这是房子和院子，使一个普通的场景变得永恒。这些人物栩栩如生，在平面背景下看上去就像被定格了一样。

《后院》 柯蒂斯·巴恩斯（Curtis Barnes），油画，93厘米×122厘米

分享你独一无二的观点

现实主义艺术作品是充满个人色彩的。从你选择主题的那一刻到你完成作品的那一刻，你所做的一切都表达了你的主观诠释。你的作品表现出来你与家人、朋友和邻居间的私人关系、你们的文化遗产和宗教信仰、你的教育程度和训练程度。20位艺术家在同一时间、同一地点画同一主题，会画出20幅完全不同的作品。当人们在潜意识中把过去的经历和内心的信念融入主题时，主题就已经改变了。

在艺术领域没有什么东西是全新的。你所选择的主题、工艺和媒材可能是不同寻常的，也可能是普通的，但通过你对它们的使用，能创作出特别的作品，因为你是用自己的想法来诠释这个主题。不用关注无关紧要的细节，通过对颜色、线条、形状和其他设计要素的选择和排列来表达你对主题的感觉。

你的作品是创造性的，它反映了你的创意和个性。艺术不仅是叙述事实，而是要传递你的见解和感受。

抛开你对主题价值的偏见

在创作现实主义作品时，可能有着无数的题材供你选择。发挥你的创造力，在不起眼的物品中寻找有价值的主题。我曾给我的班级布置了一项任务：画一幅静物画，主题是你在家中发现的物品。卡拉创作了一幅优秀的作品，画了她的熨衣板、熨斗、挂在衣架上的衬衫和洗衣篮中的衣服。这听上去不像是一个有价值的主题。但谁不能画出比熨斗更好的东西呢？

艺术家眼中的生活

简单来说，这幅画画的是树林中的雪景。但这个词并不能充分描绘当时的场景，否则就不需要这幅画了。语言不足以表达这位艺术家在大自然中所看到的美。一位创意艺术家用视觉来表达事物，因此我们也可以通过他们的作品来看到。

《一月的阴影》 罗伯特·弗兰克（Rober Frank），色粉，48厘米×64厘米

我应该画些什么？

我该把什么作为绘画主题？最好的回答是任何东西。我曾经看到过优秀的拖把桶素描、描绘纸巾的水粉画、表现岩石上可爱动物的油画。睁开你的眼睛，挖掘你周围事物的无限可能：城市景观、野生动物、倒影、玩偶、后院、阳光……

从熟悉的、传统的自然主题开始，用新的方式来表现这些主题，但不要仅限于它。扩展你的搜索范围，不要仅着眼于普通的事物。开始一场头脑风暴，在速写簿上列出主题、人物、地点和各种经历，无论是好的还是坏的（见第27页的"头脑风暴"活动）。寻找代表你的符号和主题（见第24页和第25页）。用速写记录下各种可能的设计，当你找不到主题时，这将成为你的灵感宝库。

主题选择了你

其实并不是你选择了主题，而是某样东西吸引了你的注意力，并对你说："选我吧。"即便这个主题不是新的，但通过你的诠释，它会变得独一无二。让其他人对你在主题上表现出的经历感同身受，这样可以让观众投入进你的作品。

设计能帮你把最真诚的情感转化为艺术。我的犹太人朋友丽贝卡把她的宗教信仰融入到她的很多作品中。这并不是情感用事，虽然她创作的作品中有着宗教元素，但画作的主题并不是关于这个。丽贝卡巧妙地用设计来表现这些元素对她的意义，赢得了观众的注意力和尊重。

正如瑞士画家保罗·克利所说，当你画画或制作剪贴簿时，你是在使"无形的东西变得有形"。这是无法用语言来描述的。这不仅包括了主题的表面形象，也包括了你对它的看法以及你对它的情感依赖程度。

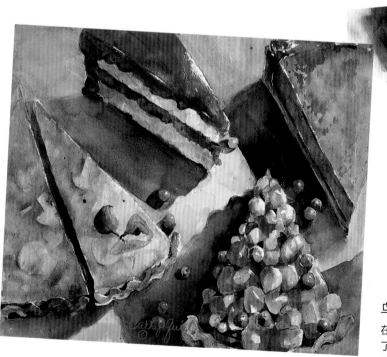

一件艺术品

奎尔遵循了斯特拉文斯基的建议（见第103页），在一个简单的主题中发现了一些值得注意的点。你身边有着各类主题，睁开你的眼睛，去发现它。

《食品17：一片馅饼》 凯西·奎尔，水彩，38厘米×51厘米

鸟类的大脑

在一系列引人瞩目的混合媒材拼贴作品中，斯托尔曾伯格表现出了乌鸦飞翔、争吵或聊天的场景。在她看来，它们不仅是鸟类，还是具有人类特种的鸟类。这幅画中表现出了这一点。

《乌鸦的对峙》 莎朗·斯托尔曾伯格，丙烯、拼贴，66厘米×76厘米

一切事物都可以作为主题，然而最终的主题是你自己。你必须关注自己的内心世界，而不是周围的环境……把自己展现给他人，研究自己，在作品中不断地描绘自己，这就是最大的幸福。

欧仁·德拉克洛瓦

描绘吸引你眼球的事物

城市中有着千千万万的人，为什么霍尔巴赫选择描绘这群人？就算这幅景象是很多人经常看到的场景，是什么使得作者在这个世界把这些人放入了这个场景中呢——确切地说是运用了什么方法呢？霍尔巴赫用他的作品告诉我们这个场景十分吸引他，他觉得有必要把它画下来。

《曼哈顿上城的街景》 谢尔盖·霍尔巴赫（Serge Hollerbach），丙烯，102厘米×102厘米

幕后故事

这幅画中的苹果和古董有什么关系？壶里装的是枫糖浆吗？炉子上在煮苹果酱？让你的观众参与到你的作品中来。

《陶瓷与苹果》 迈克尔·J.韦伯（Michael J. Weber），水彩，46厘米×61厘米

把主题变成独特的风格

你是如何判断一个主题是好是坏的？问问你自己：

※ 为什么我对这个主题感兴趣？

※ 在这个主题中我看到了哪些别人没有发现的东西？

※ 我应该找一些异国情调和独特的东西吗？

※ 如果我喜欢简洁的主题怎么办？

※ 我如何通过作品来与观众交流？

☞ 活动 ☜

用各种感官来画画

从简单的主题开始，例如一个苹果。仔细观察物体的形状、颜色、质地和气味：苹果一般是圆形的，末端凹凸不平；深红色的表面上点缀着金黄色的斑点；光滑，在一边有一个虫洞；闻起来很香。在脑海中搜寻与之相关的经历：正在烘烤的馅饼的味道，在老果园里从弯曲的树枝上摘下苹果，喂温顺的小马吃苹果，吃了太多苹果引起肚子疼……花些时间围绕主题进行联想，使自己沉浸在场景里。

从不同的角度画出苹果的轮廓。将苹果切片，画出它的横截面。咬一口，画出它的味道，又脆又有嚼劲，还有点酸，太好吃了！

没有什么主题是糟糕的

你喜欢画什么就画什么，不必感到抱歉。我确信世界上没有什么主题是糟糕的。你对主题的用心使它变得很重要。主题本身并不能和观众沟通，是你通过主题在与观众沟通。观众是否同意你的看法并不重要，重要的是观众以某种方式回应你的作品。

沼泽和水鸟曾是我最喜欢的主题，但我已经很多年不画了，因为我曾经的水彩老师把野生动物艺术家形容为"长着翅膀和羽毛的怪人"。后来我意识到我是在服从他人的想法来欺骗自己。现在我很喜欢画鸟类，观众也很喜欢我的画。

"栩栩如生"只是一种个人观点。每位观众赏你的艺术作品时都带有自己的见解。曾经有人不理解我为何喜欢画有关谷仓的水彩画。对我而言，谷仓让我想起了我童年时与祖母和亲戚们吵吵闹闹的景象。但谷仓让他们想起了老鼠。你不可能取悦所有人，但你能与那些和你有相同感受的人建立联系。

去探索任何你觉得能表达你自己的主题。别的艺术家可能会挑选不同寻常的主题并获得成功，但这些主题并不适合你。你可能会把熟悉的事物画得很好。自由地发挥你的创意吧！

静物画不需要说明一切

下次如果有人和你说静物画是一种无聊的题材，就给他看看这幅画。门多萨以个性的方式来诠释感性的景物，运用了各种设计要素，并用自己的风格来使用媒材。模糊的空间感和若有若无的边缘为构图增添了神秘感。

《一种瓷器感》约翰·L.门多萨（John L. Mendoza），水彩、水粉，76厘米×56厘米

☞ 活动 ☜

列出你喜欢的和讨厌的事物

在速写簿上把一页纸分成两栏，分别写上"我喜欢的东西"和"我不喜欢的东西"，或自己想象一个奇特的标题，例如"万岁！""嘘！"。在每一栏中写下你想到的事物，越多越好。你一有时间，就在速写簿上添加内容。当你画画时，把这两栏内容作为灵感来挑选主题，通过积极的或消极的事物来创造性地表达自己，这有助于缓解这些东西造成的压力。

按你自己的方式去做

鲜花、渔棚、灯塔和谷仓——有人认为这些主题没有新意。但是，如果你是在沙漠中长大的，那么小渔村对你来说就是新的事物；在雨林中，灯塔并不常见。根据你的直觉来挑选主题。若某件事能引起你的兴趣，它就值得去探索。在每种题材中寻找创造性的可能性。

一旦你发现了一个现实主义主题，你就需要去做两件事：一是做出适合这个主题的优秀设计，二是用一种独特的、个性化的方式来表现主题。

无论一个主题之前被画过多少次，当你把自己的感受与你使用媒材的特殊方法结合起来，就能呈现出一幅新的作品，做出以前从未有过的效果。这就是创造力。

不必在意是否有人画过这个主题。把普通常见的主题做出独特的效果。每个人的创作方法都不同。你可能会不停地改变表现主题的方式，使它一次又一次地成为丰富的意象来源。

大部分人都喜欢挑选看上去令人视觉愉悦的主题，这当然没什么错。我们需要艺术家把美与混乱的世界联系起来并歌颂美丽。但记住，表面的美很快就会失去它的美丽。掌握并运用设计的力量，创造出一种独特的表达方式，来表达你对主题的感受。让你的观众静下心来注意到你的主题，不要让他们觉得你的艺术只流露在表面。选用一款华丽的配色方案或运用戏剧性的、引人注目的明度对比，强调丰富的纹理、奇特的图案或能愉悦感官的线条。

> 随心所欲地画画，这样你死去的时候也是快乐的。
>
> 亨利·米勒（Henry Miller）

☞ 活动 ☜

改变处理题材的方式

从你喜欢和不喜欢的事物列表中选择任何一个主题。营造一种神秘感。使用柔化的边缘和相近的明度，忽略细节。选用与众不同的色彩，或用鲜艳的色彩和具有动感的姿态线条，来表现出对主题的强烈感情。在处理主题时，一般总有一种方式比你发现的方式更有趣。

放大现实

丹尼尔斯用大片生动的颜色来表现他的主题。他画的叶子比真叶子更茂盛，颜色更鲜艳。观众透过他的眼睛看到了这幅窗景，令人屏息。

《桑德拉的窗户》 大卫·丹尼尔斯，水彩，97厘米×71厘米

通过设计来突出你的主题

在处理日本传统题材时，博登所绘制的歌舞伎舞者和身后人物的精致线条形成了鲜明的对比。

《歌舞伎》 道格拉斯·普登（Douglas Purdon），水彩、水粉，38厘米×56厘米

👉 活动 👈

研究你的主题来提高设计质量

选择一个主题。问问自己哪些设计要素是天然存在的，并在草图中着重强调这些元素。以一棵树为例，仰视着观察树枝是如何从树干发散出来的，观察树叶上的脉络是如何伸展的，就像树枝的伸展一样。寻找一种新的设计方法。添加一种想象的设计要素：叶子或树干上的装饰图案或一个奇妙的配色方案。你能找到多少种方法来表达一个主题？

👉 活动 👈

从不同视角绘制静物

试着用不寻常的设计手法让普通的主题变得更有趣。找五个或更多的物体来画。当你绘画时，改变两三次位置——站着、坐着、走到一边或站在物体的后面，或画画镜子里的物体。从不同的角度来画出物体，如果有必要，可以扭曲或夸张形状，来增强设计感。加强线条的连贯性和动感，不要仅仅从一个单一的角度观察物体。模糊的视角会使你的设计更具张力和动感。

找到自己的意象来源

你能从哪里找到现实主义艺术作品的素材？每个艺术家都会被这个问题所困扰。在我的课堂上，学生们经常会模仿其他艺术家们的作品。但更好的素材源于你自己的想法和你的生活。当你创作现实主义作品时，创造性地运用你的想象力和幽默感。

模仿他人

一些学生通过模仿其他艺术家的作品来练习绘画技巧。但模仿有很多弊端：

你无法捕捉到艺术家在原作中所表达的情感。

模仿者意识不到自己模仿了原作中的错误和二流的技术。此外，模仿也会妨碍你学习组织构图并发展自己的创作技巧。

当你模仿的时候，你错过了真正去创造的机会。伊娃参加了一个研讨班，每周要模仿他人的画作，她觉得十分无聊，所以放弃了画画。后来在我的课堂上，我让她自己创作自己的作品，这重新激发了她的热情。

有些人会对模仿产生依赖性。罗布是一位有天赋的模仿者，但他不能创作原创艺术。他连最简单的解决办法也想不出，总是在与基本技巧作斗争。只有超越模仿，他才能成为一位真正有创造力的艺术家。

即便模仿的作品看起来更专业，但它并不能像原创作品那样给予你满足感。

增强创造力，提高技巧。创作自己的作品并为此感到自豪。

这是狗的生活

奥布莱恩的这幅作品极富创意，生动活泼地诠释了从狗的角度来看待生活。这就是创意。看到这幅画的人即便不喜欢狗，也会情不自禁地微笑。这些奇特的图案和符号十分吸引人。

《狗的梦想》 詹妮弗·奥布莱恩（Jennifer O'Brien），混合媒材拼贴，76厘米×51厘米

展示或出售模仿的作品

那些模仿他人作品的学生们必须知道，他们不能在完成的作品上署名，也不能在公共场合展示或出售，除非是在学生作品展示会上，并且要正确地注明原作者。把他人的作品当作自己的作品，这是剽窃，是违法的。

☞ 活动 ☞

在你的家里寻找主题

在家里转一圈，找找有没有什么东西可作为你的作品的主题。随身携带速写簿和铅笔；若你有相机，也把它带上。随便从家里的什么地方开始找，把你发现的东西记录下来、画下来或拍下来。你可能会注意到厨房窗台上成熟的西红柿；卧室里有一个你丢了很久的古董娃娃。这些发现中的任何一个都能作为你作品的灵感。

打开壁橱看看，在车库里或院子的某个角落找找。把注意力集中在五到七个物体上，使之形成一个构图。找到或创造相同的元素来统一你的设计；形状、大小、颜色和线条的相似性。如果必要时也可使之变形。画一幅油画或素描或设计一件工艺品。

创造性地使用照片

你所拍摄的照片会成为艺术作品的绝妙素材。照片能帮助你处理一个熟悉的主题，但又不用把实物拿到你的面前。即便照片中的细节并不精致，但你的作品中会呈现出你与场景的关系。你出于某种原因拍下了某张照片，以后，出于同样的原因你会把它画下来。

莉迪亚起初在我的班上画水彩画，她的素材来源于她在船上拍的一张照片。照片中，湖的后方有一座圆形小山丘。这张照片拍得并不好，但我尽量不让她扫兴。当我回头看到她在作画时，我感到非常吃惊，她在山坡上画了几座古色古香的爱尔兰小屋。"它们在山的另一边，"她对我说，"但当我拿起相机时，它们已经不在我的视线中了。"但莉迪亚记住了它们。

有些艺术家喜欢看着电脑上的照片作画，有些喜欢把照片打印下来。随着数码摄影技术的兴起，越来越多的艺术家选择将照片打印下来。数码摄影能拍摄许多不同的构图和曝光，可以删掉废片，以免浪费钱打印。此外，照片也可以存储在电脑、硬盘或网上，不一定非得放在卷角的鞋盒里。

在拍照和挑选照片时，要有想象力，不要照本取经。试着发现一些特别的效果来使照片更有创意（见下图）。

相机不会帮你做判断，所以你需要

被剪裁过的构图

我从几株百合中选择了一朵，把它拍了下来并裁剪了构图的边缘，这使它的造型变得更有趣了。

《虎皮红百合》尼塔·莉兰，水彩，61厘米×46厘米

自己做判断。即便一张照片的构图很棒，但也要稍作调整，才能成为一幅有感染力的画作。见第51页，了解如何使用你的计算机来处理照片，使它成为更具创意的艺术作品。

利用照片效果和"错误"

※ 有些类型的相机镜头会造成照片的失真。放大这一点来获得创造性的效果。

※ 摄影师倾斜照相机会造成视平线的倾斜。在渲染照片时可以利用这一点。

※ 模糊的光源会影响照片的阴影并形成奇怪的形状。利用这些特点使画面更具表现力。

※ 如果照片对比度较弱，可以自己营造光源。

☞ 活动 ☜

在取景器中发现构图

很少有照片的构图十分完美。通常来说，比起你画一幅好画或设计所需的信息，照片中包含的信息更多。在照片上放置一个小取景器或空的幻灯片支架并移动，寻找优秀的构图。根据你发现的构图绘制缩略图。不去参考照片，参考你画的缩略图来创作一幅作品。这种方法能使你更灵活地进行设计，并减少你创作时对照片的依赖。

画真实的物体

实景写生为你的艺术创作提供了丰富的现实题材。以生活为题材的艺术，包含了你对户外物体的直接观察（有时被称为外光派画法）或对室内静物的观察，如自然环境中穿着衣服的人物或工作室中的裸体模特。

以现实生活为题材的艺术又令人兴奋，比模仿照片或其他资料更有趣。外光派画法提供了很多创意选择。首先，你要从大自然丰富的物体中选择一个主题，然后设计一款构图。与创作其他艺术作品一样，你还需要设计一款有创意的配色。

通过精简化，把你的主题简化到一个可控制的数量。简化形状，消除细节。运用设计的要素和原则来组织各个独立的部分。以大自然的原材料为灵感，创造出一个统一的艺术作品。

对户外画家来说，天气和光线都是很大的挑战。一些艺术家在他们的汽车或面包车里设立了流动工作室，来抵御恶劣天气。随着一天中时间的变化，光线和天气都会变化，这是很大的挑战。你可以拍下或画下你喜欢的图案，以后再营造光源来画出适当的阴影。许多艺术家喜欢在同一个地点的一个或多个场景中完成他们的外光画，有些艺术家喜欢在自己的工作室里给作品开个好头。

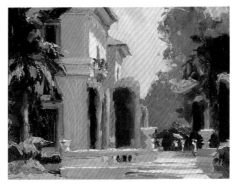

看到光

外光派画法中最棒的部分是透过艺术家的眼睛来观察灿烂的光线，就像普泽沃德所做的这样。19世纪后期，莫奈发现他可以辨认出自然光线下户外的物体的组成部分，并通过光线来表现出当时的色彩。每一位艺术家都应该尝试户外绘画，练习观察和记录自然光。

《清晨漫步》 卡米尔·普泽沃德（Camille Przewodek），油画，23厘米×30厘米

外光画小技巧

带上合适的装备

※ 速写簿、取景器、相机

※ 工具箱、画架或绘图板

※ 画纸或帆布

※ 颜料、笔刷和供给（最低需要）

※ 椅子或毯子

※ 多层衣服、遮阳伞或帽子、舒适的鞋子

※ 杀虫剂、防晒霜、太阳眼镜

※ 伞

※ 简单的急救药品：阿司匹林、餐巾纸、绷带、药膏

※ 饮用水、午餐！（别忘了饼干……）

※ 垃圾袋

选择一个安全舒适的地点

※ 远离交通，但又离得不远的地方。

※ 在私人领地工作时要取得主人的同意。

※ 和朋友一起画画。

※ 在你安顿下来之前确认一下附近有卫生间。

发现你的主题

※ 简单一点，一部分一部分来。

※ 如果你不能决定，闭上眼睛转两圈，再坐下来，把你看到的画下来。

※ 用一个35毫米的幻灯片式取景器来分离你的主题。

※ 用你的照相机收集资料以备以后使用。

开始吧

※ 画一张缩略图来确定明度和构图。

※ 集中精神。消除。简化。结合。

※ 别指望每次都能顺利地作画。

回家之前

※ 打扫地点，使它变得比之前更干净。

※ 在适当的时候向主人表示感谢。

亲近自然

自然中有许多主题，但自然本身并不是艺术。挑选、简化并重新组合，直到将主题从字面上的形象转化为视觉表达。你的观众能感受到你想表达的东西，同时也不会被无关紧要的东西分心。

自然中有丰富的主题与细节，但面对这么多眼花缭乱的主题，艺术家也很容易感到困惑。仔细研究你对这个主题的关注点在哪儿，并把注意力放在这点上。挖掘表面下隐藏的内容。

设计能帮助你关注本质，把自然变成艺术，而不仅仅是描绘事物表面的模样。选择一种适合你表达的设计要素，并将其应用于你的构图中。在你的下一幅自然主题作品中，选用另一种不同的设计要素，从另一个方向出发。

当你直接取材于大自然，要仔细观察。若你的目标是要营造一种现实错觉感，就要做得准确，但不要过分讲究。观众们很容易被多余的信息分散注意力。通过在远处运用较浅的明度和较冷的颜色，通过重叠物体并使平行线会聚，或把远处的物体画得小些，来表现出空间的距离。

选择主题中最能表现出其内在品质或你的想法的方面。如果有必要，可以把物体分离出周围的环境来表达你的想法，比如，一朵盛开在时代广场的野花或开在沙漠中的兰花。

路边美景

对现实主义艺术作品来说，自然提供了最好的资源，但你在花园中未必能找到最美丽的花。休斯注意到了这些沿着路边生长的仙人掌。

《加尔维斯顿的路边》玛丽·索罗斯·休斯（Mary Sorrows Hughes），水彩，43厘米×51厘米

👈 活动 👈

练习设计时的质量管理

专注于一朵鲜花。关于这朵花，你想强调什么？

※ 色彩的丰富性？那就选用一款大胆的配色方案。

※ 它的细腻和脆弱？选用高调色彩或低调的线条。

※ 花瓣花纹的错综复杂？那就强调线条和图案。

想想其他你想表达的东西。你会选用什么设计要素来表达？依据你的一个设计来画一幅画。鸢尾花就是鸢尾花，但是正如你从我的例子中所看到的，设计的可能性是无限的。任何主题都可以风格化，享受乐趣吧。

创意肖像及人物

人物绘画和人物素描既有挑战性又十分有趣。依据拍摄的照片或发挥你自己的想象力来创作出有创意的作品，创作的可能性是无限的。除非你受了他人的委托在画一幅肖像画，否则你可以自由地发挥，把他们画成开心的或悲伤的、漂亮的或丑陋的、柔软的或笨拙的，盛装打扮或装扮成你从未见过的样子。无论你走到哪里，你都可以画下人物的草图或拍照，来记下不同表情和姿态的人物，以备日后作为参考。借助你的草图或照片来完善构图，使你的作品充满有趣、活泼的人物。

编一个故事。给我们讲讲一百年前一个幸福的家庭，他们住在一所古老的历史建筑里；关于一位从岩石海岸出海的渔夫的悲惨命运；关于你画中不同的人物如何融合在一起构成了你的主题。故事是否真实并不重要。若你想让观众相信这个故事，首先你必须自己得相信。

有趣的构图和颜色

这张脸部轮廓图似乎描绘了同一个人不同的微妙表情，表现出了这位女士高傲的个性。艺术家们运用了有趣的色彩，但是由于是肖像画，他尽量使作品看上去不像一幅卡通画。

《表情》 卡伦·哈林顿，水彩，76厘米×56厘米

自由创作漫画

漫画能赋予人物绘画和人物素描新奇的变化。把一个人面部和姿势中最有特点的特征放大，你就能创造一种获得有创意的相似。

《尼塔（漫画）》 苏珊·莫雷诺（Susan Moreno），尖头记号笔、蜡笔，28厘米×22厘米

反映出主人公周围的环境

韦斯特曼的视线越过了他的主人公，把镜子里的映像也画了出来，比起单纯地绘画人物，这个角度更具创造性。在画肖像时，你能从人物周围的环境中找到什么来增强主题，同时又不会分散观众的注意力呢？

《凯蒂和她的朋友》 阿恩·韦斯特曼，水彩，53厘米×74厘米，私人藏品

用才华发展一个现实主义主题

你 已经选定了主题，接下来做些什么呢？即便是最棒的主题，也需要根据你想要表达的思想进行塑造和调整。仅仅依靠视觉层面是不够的，一台照相机就可以把那些都记录下来。你想表达的是什么？最好的表达方式是什么？这些问题都很重要。你的回答为你的创作设定了方向和基调。

你需要制定一个策略来帮助你起步。艺术创作的每一个方面都在发挥它的作用：媒材的选择、支撑物的类型、你的技术和设计原则的选择。这些选择看上去无穷无尽。翻回第100页，复习一下创意设计中的策略。在创作你的现实主义艺术作品时遵循那些步骤。

> 画画就像饭后演讲一样。如果你想给人留下深刻的印象，就讲一件事情，然后暂停一下。
>
> 查尔斯·霍桑（Charles Hawthorne）

☞ 活动 ☜

寻找主题的主旨

在速写簿列出能够描述主题的词语：它的外观或使它独特或有趣的特点。这些词语可以描述一些无形的品质，如一种情绪或感情（快乐、满足、悲伤），也可以是一种物理属性，如纹理（光滑、粗糙、花边）、形状（弯曲的、吸引人的、锯齿状）、颜色（奇特的、明亮的、精致的）或对比（明/暗、光滑/粗糙、大/小）。列出越多的想法越好，然后把这些想法缩小成一种明确的概念。这就是你的概念。专注于此。

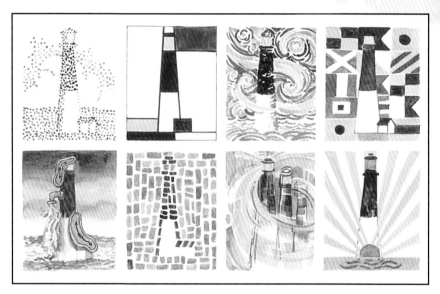

不同艺术家眼中的灯塔

上面这些抓人眼球的画作都有一个共同的主题：灯塔。每幅画作都模仿了一位知名艺术家的风格，如果你熟悉艺术史，那么这绝对是个很好的小测试。

《艺术家画巴尼加特灯塔》 卡罗尔·弗雷斯，水彩，23厘米×30厘米

现实主义风格

巴利什对灯塔的处理方式展现了独特的现实主义风格。记住，创作没有唯一正确的方法。每个艺术家都有自己不同的方式。

《缅因州约克港》 A.约瑟夫·巴利什，S.M.，马克笔，30厘米×23厘米

☞ 活动 ☜

用三种角度来看同一个主题

从你的照片或速写中选择一个主题进行头脑风暴，把你看到这个主题时脑海中所浮现的一系列想法、形容词和联想写下来，然后写出三份设计方案。使用变焦镜头方法：

※ 从背景中主题的中景或远景开始。

※ 逐渐放大，直到主体填满整个画面，背景在画面边缘被缩小为负形状。

※ 再次放大，拍摄特写镜头。

一旦你拍摄了三种视角，每一个计划都要考虑以下的部分：

※ 改变颜色、焦点、格式、媒材和明度。

※ 增加线性设计、纹理、装饰和想象元素。

※ 强调特定的光线质量或季节氛围。

※ 添加明暗对比来达到引人瞩目的效果。选用模糊又柔和的形状，以及高调色或高明度。在下一张图片中，从温暖的秋季色彩切换为冰冷的冬季蓝色调。

风车

西方的	荒凉的	奇怪的
被废弃的城镇	旧式的	巧妙的
被遗弃的	水槽	尴尬的
炎热、干燥的	木制的	牛
坏掉的	野草	干旱
山脉	高的	被遗忘的

不要总是只画第一个设计。把几种不同的方法进行比较，不断改变自己的视角，创造出你需要的东西，使作品变得更好。

废弃的
被遗弃的
荒凉的
破碎的叶片
昏暗的天空？
明度对比

热的
干燥的
红色或黄色的天空

平淡的色彩

检查细节　　扩展明度

真实一点，但不要太过真实

一位现实主义画家并不局限于描绘真实的物体或场景。记忆力和想象力是两样宝贵的创造性资产，它们能把某些不在的真实事物眼前具像化。想象一个形象，部分是靠回忆，部分是靠创造力。能记起来的部分是记忆力，创造出来的部分是想象力。

不管你的记忆力有多好，你不可能记清楚一样物体的全部。你的大脑会过滤无关紧要的细节，只留下重要的东西，删除可有可无的东西，给你去创造的机会。

画稿能帮助你更清楚地记住重要的细节。专注于一个物体，捕捉它的轮廓、姿态和重要的细节，把它们储存在你的脑海中，以备以后使用。你画得越多，你的脑中就会有越多的原始材料供你记忆和想象。

放飞想象力。做一些别人想不到的事情。只要人们能识别出你画的是什么，你的作品带有现实主义，即便它包含了一种想象的图案或一种虚构的配色方案。从真实的事物开始然后增强它的现实感。不要犹豫，有意地放大或扭曲你的主题，使它更有趣。在作品中运用幽默感或加入一些令人不安的东西来使观众大吃一惊。释放你内心的创新力量，享受艺术的乐趣。

甚至严肃的艺术家也会开玩笑

赞皮尔经常把他所看到的东西真实地画下来，后来他开始发挥自己的想象力，在作品中绘制有趣的人物和动物形象。不要总想着把你的画画成珍贵的物品。在学习的过程中也要享受乐趣，不要觉得自己正在进步就开始变得严肃。

《有趣的表情》 A.布莱恩·赞皮尔、S.M，钢笔、水彩，36厘米×27厘米

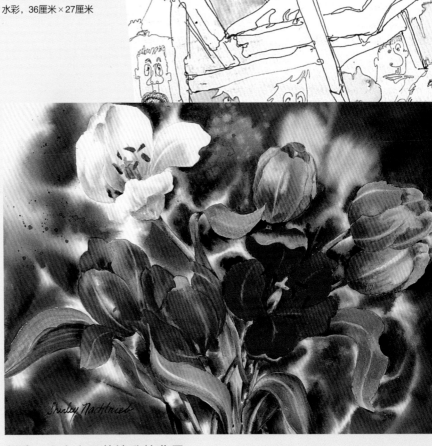

创造一个令人眼花缭乱的背景

这些郁金香栩栩如生，但背景要比传统的花园或普通的花瓶有趣的多。靛蓝色的背景与美丽的花朵造型形成了绝妙的对比。

《对蓝色的尊敬》 雪莉·埃莉·纳克特里布，水彩，28厘米×38厘米

让他们笑着吧

在《屁股》系列画作中，谢泼德展示了她的幽默感，该系列画作有30幅画，主题从泰迪熊的屁股到钟表的屁股。像这样的场景很常见。留意这些场景吧。

《屁股在钓鱼》 帕特·谢泼德（Pat Shepherd），水彩，28厘米×38厘米

双关语

这位艺术家一定很享受为这幅画收集题材时的过程，扩展各种想法，尝试各种构图方式。你能看得出来，给这幅画定标题时，她一定也很享受——这就是创意游戏。

《桌腿》 朱迪思·维罗，丙烯，30厘米×23厘米

👉 活动 👈

在绘画之前，
把计划放在一边

从照片或生活中选择一个现实主义主题。决定你要表达什么以及如何去表达。把它画出来，计划构图，选择主要的设计要素，并制定配色方案。然后把你的素材、草图和计划放在一旁看不见的地方。凭借你的记忆来创作。在你绘画的时候，发挥你的记忆力和想象力，来决定要怎么做。在绘画过程中，参考材料会束缚住你的创造力。享受这种乐趣吧！

成为一名更有创意的
现实主义艺术家

下列方法能使你的现实主义作品更具创意：

※ 添加一些本来没有的要素，使你的设计更有趣。

※ 创造一个基于现实的幻想。

※ 给你的观众营造一个视觉上的惊喜。

※ 在真实的场景中加入一个转折：一点幽默感、震惊或玩笑。发挥你的想象力并运用设计的各种要素，在主题中代入你的看法。

※ 添一些想象的装饰，来增强现实感。

※ 叠加线条、图案来做出装饰性的纹理或有趣的运动。

※ 运用扭曲的手法，不论是幽默的或怪诞的

※ 选用不同寻常的配色来营造神秘的氛围。

※ 运用极致的色彩与明度对比。

※ 运用你的幽默感让观众微笑。

6 抽象主义：

不走寻常路

思想开放的艺术家很快会发现现实主义和抽象主义之间有很多相似点。简单来说，抽象主义和现实艺术是同一事物的两个方面：使用设计的要素和原则来塑造一件艺术品。如果你能做出一种风格的艺术品，你就能做出另一种风格的。更重要的是，尝试抽象主义风格有助于发掘你创意精神的全新方面。

现实主义代表了你在现实世界中看到的一个独特的形象，而抽象主义则是对现实形象或抽象概念的提炼和重组，目的是揭示对象的本质，而不是仅仅考虑它的表面。不参照任何主题事物的纯设计被称为非写实的、抽象的艺术。

无论你选择哪条路，都要学会理解并欣赏各种类型的艺术。在画廊、博物馆、书籍和杂志中观察并分析艺术，开拓潜能，创作你自己的作品。如果你是现实主义者，试试抽象主义风格。若你是一位优秀的抽象主义艺术家，精通设计，那么你会做得更好。

《小块土地》谢丽尔·麦克鲁尔（Cheryl McClure），丙烯，76厘米×76厘米

抽象艺术的产生是必然的，它是我们这个时代情感和思想的必要表达，为创意绘画增添了新的维度。它充满着活力，不断变化，激励着每一种真正的艺术。

伦纳德·布鲁克斯（Leonard Brooks）

《绘画与理解抽象艺术》

《日晷》邦妮·洛特卡（Bonnie Lhotka），透镜三维动画，102厘米×76厘米，印在Mutoh Falcon II喷墨打印机上

抽象主义的里程碑

当你创作抽象艺术时，你不受文字和图像的限制，因此一切都没有极限。但是抽象主义并不是一连串愉快的巧合。记住：只有你设定界限时，创造力才会蓬勃发展。找出是什么让抽象主义的车轮转动。抽象设计有利于创造性思维。现实世界和你的内心世界都为此提供了良好的起点。

抽象的首要目标是提取事物的本质。在《美国传统词典》中，将抽象一词定义为"把某个物体的固有性质和属性与它们的物理外观和概念分离的行为或过程"。这意味着去除字面意义后，强调的无形的东西。简而言之，重新设计自然中的事物来反映你个人对自然的理解。

在抽象设计中，形式关系非常重要。一些抽象的概念完全依靠设计的形式来表现。艺术家不依靠主题本身来表达想法，而是通过设计。在本章的后半部分，我们将探讨如何将基本的设计要素运用于抽象设计。

思考一下，在现实主义和抽象主义作品中使用二维空间图形的区别。在现实主义中，你运用了各种艺术策略来表现三维形式。在抽象主义中，你断言设计中出现的一切东西都不是真实的，从而把自己从创造现实幻境的义务中解放出来。

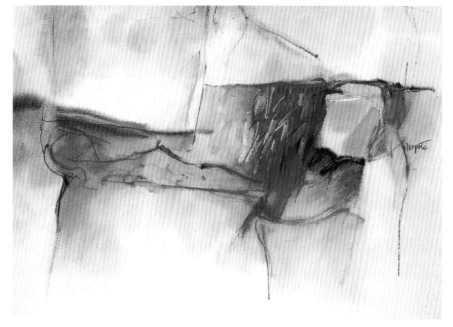

抽象绘画的起点在哪里？

无论是抽象主义还是现实主义艺术品，都必须有一个起点。像这样一幅作品的起点在哪里？有几个可能的起点：选用特定的材料或确定特定的尺寸、特定的配色，或某种颜料的自然笔触。这取决于艺术家的概念和想法，当艺术家和材料们互动时，效果便呈现出来了。

《从西面来的雨》亚历山大·内波特（Alexander Nepote），水彩，76厘米×102厘米

☞ 活动 ☜

在图片中找出抽象的设计

通过取景器练习，你能更容易地发现抽象设计。把一个35毫米的幻灯片支架或25毫米×31毫米的小垫子放在书上或杂志上的现实主义照片上，并移动。在其中找出一些微妙的抽象设计，把它们画在速写簿上。注意到每一个设计中有哪个点吸引你：明度、颜色、形状的排列、图案、线条质量或定向的强调。任选一款草图作为本章抽象设计练习的开始。

通过改变规则来扭曲现实

用设计来改变平淡乏味的图像，创造一幅抽象作品。随着设计的不断改变，图像会逐渐远离现实。整幅图像改变得越多，艺术就越来越抽象。最终，它就会变成纯粹的抽象作品，失去了与原来物体间的联系。巧妙的设计能取得成功。

抽象设计能让你：

1 减少深度空间的幻觉。

反转明度和色温：将深色和暖色用于背景，浅色和冷色用于前景。

改变形状：把远处的物体画得大些，使它们的距离和观众更近。

在营造距离感的时候消除痕迹，比如渐变地融入空间。

2 建立一个看上去平整的图像空间。

不要让线条聚合，或者让它们汇聚于前景中而不是背景中。

在同款设计中使用不同的视平线，以及不同的倾斜平面。

3 表示模糊的空间。

在绘制非自然飘浮的物体时，应单独绘制阴影。

把逐渐放大的形状和慢慢变小的形状融合在一起。

4 消除背景和前景。

把物体与纸张的边缘联系起来。

支撑物要十分平整。

隐含的意义贯穿于抽象设计之中

在这幅有力的抽象作品中，包含了现实主义的图像和符号，通过强烈的色彩和形状的关系得到了统一。这个设计表现出运动、模糊的空间感和神秘感。

《洛米塔·罗莎》 韦洛伊·维吉尔（Veloy Vigil），丙烯，122厘米×122厘米

跟着线条走

大部分艺术家们最开始创作的都是现实主义作品。许多人在现实主义和抽象主义之间来回转换，这些都是艺术的表达方式。尝试一种新的方向，练习抽象设计，以下情况中的任何一种都有可能会发生：你的现实主义设计会更精进，或者你会转变为一名抽象艺术家。

☞ 活动 ☜

加工一张取景器草图

在第122页中，你已经选出了一张草图，现在从中挑选出一种设计。用一个或多个描述性的词语来做表达——你想用通过这个设计表达的东西用它来画一幅彩色素描或油画，选用能表达你想法或感情的颜色、线条、明度和图案。通过选用的要素来控制你设计中的表达。记住，必须有一种主导要素。

创作抽象作品的三个阶段

和现实主义艺术一样，在创作抽象艺术作品时，有三个阶段：探索、发展和实施。两种艺术形式最大的区别在于探索阶段。现实主义艺术家寻找方法来表现物体的视觉外观，而抽象主义艺术家寻找方法来超越物体的外表，描述其内在本质。

探索阶段

抽象设计从选择主题、确认主题和主旨开始。所有东西都可以被抽象化。你为什么选择某一个特定的主题或想法？不管出于什么原因，哪怕没有任何原因都可以。抽象主义和非现实主义艺术作品的范围很广，从深度的个人表达到设计的形式分析，这两者之间也有着很多不同的层次。

用文字表达出来有助于捕捉物体的本质，尤其当你想要把一种感觉或体验抽象出时。列出能描述这种感觉的词语或同义词，比如，平静是指凉爽、飘逸、宁静、祥和。用暗喻来表现它：宁静是平静的生命之海，愤怒是溃烂的伤口。

绘画能帮你明确物体的本质，确定主题中吸引你的某种特定品质。闭上眼睛，在速写簿上用铅笔做记号，写出能描述主题的单词或画出线条：水平的、垂直的、有角度的、曲线、划痕或斑点。画下线条和形状来表现情感。在你的抽象作品中，强调你想要表达的重点。把你的主题精简成一个能控制的概念，并将其表达出来。

发展阶段

当你发现了一种新的表达方式，能把画出来的或口头表达的形象转化为抽象语言时，就进入了发展阶段。简化、风格化。问问自己：

我能不能强调它、放大它、缩小它、扭曲它？

什么材料最能表达出我的想法？

什么技术能升华我的想法？

哪种要素应该占据主导地位：颜色、线条、明度、形状、尺寸、运动还是图案？重复、渐变、冲突还是和谐？

第一阶段：把东西记下来研究

爱德华·贝茨（Edward Betts）曾说："把无意识的即兴创作……（作为）一种让事情生动地进行下去的方式。"这就像无意识绘画一样，只需要笔刷和颜料。

第二阶段：从表现中发展

贝茨开始拓展抽象设计的主题，通过绘画来表现岩石和海浪，将其融入彩色的、没有明确形状的块状物中。

实施阶段

现在你已经做好准备了。你尝试了各种想法和语言，已经了解了自己的想法和该如何表达自己的想法。运用各种材料，画出不同的设计，保持灵活性，随时准备改变。每次只要有一个要素变化，所有的设计都会改变。发现这些变化，随时准备转向一款新设计。

第三阶段：实施对自然的原始呈现

贝茨抓住了海浪冲击岩石的精华。"最终的作品，"这位艺术家说，"是由精心处理的色彩、形状和纹理的组合。这来自大自然，但不是对大自然的模仿和复制。"

《北海岸》 爱德华·贝茨，丙烯，102厘米×127厘米，私人藏品，图片由纽约市中城画廊有限公司提供

☞ 活动 ☜

通过抽象抓住主题的核心

你已经在速写簿上列出了现实主义的主题。在你的列表上再添一些积极的、描述性的和情绪化的词语：荒谬的、愤怒的、冷漠的、大胆的、漂亮的、脆弱的等。随机选择一个意象词语和一个描述性的词语作为创意抽象设计的基础：荒谬和花园、愤怒和森林、脆弱和椅子等。使一个形象抽象化来表现这种描述并为主题创作一种新的本质。当你发展构图时，选用能表现这种本质的设计要素。比如，你最终的作品表现的并不是一个平淡乏味的花园图像，而是一幅有趣的抽象主义作品。

在用作品与观众交流时不要表现出明显的信息

当你刚开始做抽象设计时，请记住这句箴言："抽象设计并不困难，只是很特别。"你喜欢鸟类吗？喜欢听它们唱歌吗？喜欢它们的颜色吗？喜欢它们的习性吗？喜欢它们能翱翔在天空中的自由吗？喜欢大鸟在飞翔时的力量吗？在不画出鸟的具体形象的前提下描绘这些问题。这就是抽象艺术。

抽象主义的方向

抽象主义是一条双向道路。选择一个现实主义形象，然后使其抽象化，或者做出一个抽象设计，在大自然中寻找物体与之匹配，创作出与众不同的植物画、肖像画或静物画。

从现实主义到抽象主义

从现实主义形象到抽象主义形象是一个简化的过程。将主题精简到简单的形状和线条，去掉多余的细节，只强调本质内容。将形象风格化，强调你想表现的本质。用象征性的线条和颜色来表现主题，而不表现出它的实际形象，比如：垂直的绿色线条代表树木，水平的蓝色线条代表大海。

现实主义主题可以被简化成象征性的几何形状：圆形和三角形代表树木，正方形和矩形代表建筑物。将小形状组合起来，做出大星座，正如爱德华·惠特尼所建议的，设计出有趣的形状，并在自然中寻找物体来匹配这些形状。把这些形状有趣地排列在一起，表现出一幅风景或一群人物。

通常来说，一个抽象设计会引出另一个抽象设计，然后形成一系列抽象设计。在找出这个系列的走向之前保持原来的设计。抽象的过程就像毛毛虫蜕变成蝴蝶一样，当改变到一定程度之后，就和原来的主题截然不同了。

从抽象主义到现实主义

当你把一个抽象设计或图案作为基础，开始创作作品时，要把它做成一个更具代表性的形象，这是一个做加法的过程。在开始，没有一个具体的主题，也没有界限。这赋予了创意艺术中"玩"这个字新的概念。随便从什么地方开始，看看你处理材料时会发生什么。运用颜

灵感来源于印花布

这块立体主义风格印花布中包含了一只白色小猫的形象。卡拉法没有运用现实主义来诠释，而是用黑白的抽象设计表现出小猫皮毛上的彩色图案。

《睡着的小猫》埃米莉·卡拉法（Emily Karaffa），凹版印刷，25厘米×18厘米

☞ 活动 ☜
设计一幅树的抽象画

在速写簿上画一幅树的抽象画，在每一幅速写中强调不同的要素，例如：

※ 强调树枝的花边、直线型的质感。

※ 画出大的、圆柱形的形状——代表树干。

※ 使用富有表现力的颜色或想象出来的叶子图案。

※ 尝试不同方向的运动：垂直、水平、对角线。

※ 在你的抽象概念中营造危险的、有吸引力的或趣味的氛围。

记住，你不是在描绘一棵树，而是从树的自然本质开始，在加工一幅抽象设计。任何主题都可以通过这种方式抽象化。

现实主义

风格化

抽象主义

通往抽象主义的道路

现实主义、风格化或抽象主义——从一种风格转换到另一种风格，来探索创意的可能性。你知道彼埃·蒙德里安在他职业生涯的早期也画过现实主义的苹果树吗？它们逐渐发展为风格化的树，最终演变成了一幅著名的几何抽象画。

料和自然的标记来做出现实主义形象。你的经历和想法会在无意识中影响着你的作品，直到你发现了一些特别的东西。通过这些自然的开始，来练习形象化技巧并发挥你的想象力。

　　给自己设置一些限制。因为你并没有局限在一个现实主义的主题中，选用与众不同的大小或格式，并设计一款创意配色方案。从大的、抽象的形状或姿态线条着手，把它们排列在画布上，注意空间的整体划分。时不时地停下来看看有没有什么需要改进的地方：看上去像杂草的泼溅区域、代表花朵的红色斑点、一张隐藏的面孔或人物。随着抽象设计的发展，把注意力放在构图上。最初的抽象设计只是一个开始，当造型能体现出事物本身时，就朝着那个方向努力。微妙地来表现，而不要直接明显地表现。让你的观众自己来发现作品中蕴含的形象。

　　时不时地把这种练习作为热身，来激发你的创造力。偶尔旋转纸张或画布，从不同的角度研究，看看会发生什么。继续增加线条或形状来改变设计要素间的联系并保持动感。若设计中的形象不是太明显，就把未完成的抽象作品放在一边，改天再画。

第一阶段：选择一个模糊的设计

我从抽象的设计草图中挑选出一个造型，选用了钴蓝和镉红的配色。这款设计让我想起了一只飞翔的老鹰。我把绘图纸板中事先预留的形状区域微微润湿，在那里调和了两种颜色。

第二阶段：进行加工

当之前的区域干燥后，我在抽象造型上勾勒出老鹰的轮廓。我用暗色调上色，用浅色调来勾勒轮廓，作品中最浅的颜色是纸张的白色。眼睛部分用金黄色点缀。我并没有使用易着色的颜料，因为我想用水彩来提色。

《灿烂的精神》 尼塔·莉兰，纸板、水彩，51厘米×76厘米，卡尔·G.莉兰的藏品

☞ 活动 ☜

为了营造抽象的感觉，打破形象

许多艺术家们运用网格来把物体分解成分散的抽象物。从网格开始，或者先画出物体，再在上面画上网格。在垂直和水平方向上画三四条相交的直线。用浅色的水彩或丙烯颜料，给每个网格上色，用三到四种颜色。当你绘制主题时，叠涂透明颜料，把物体从网格中抽象地分离出来。

我在朱迪·贝茨的工作室中开始画这幅画，我发现最终呈现出的效果很有趣。我喜欢这些形状和颜色相互碰撞产生的效果，线条随心所欲地贯穿在整幅作品中。打破形象，重新建立统一感，这是一个挑战。

《我心中的乔治亚》尼塔·莉兰，水彩，23厘米×15厘米

把你的情感抽象化

艺术家们能运用抽象设计来表达强烈的情感。很多抽象主题都有着具象的主题或可辨认的图形符号。有的艺术家通过姿态、色彩等设计要素来表达情感。正面的或负面的情感都可以通过这种方式来释放并表达。

研究杂志上和书籍上的艺术，最好能去去博物馆或画廊，看看艺术家们是如何设计的。他们运用温暖、明亮的色彩和广阔的构图来表达喜悦；用富有表现力的配色方案、优美的线条和造型来歌颂美丽；用大胆的笔触、强烈的色彩或侵略性的线条来表现巨大的愤怒和爆炸性的情感。艺术家们运用艺术原则的知识来过滤这种能量，使之成为一种强有力的情感表达。

不是所有的创意艺术都是赏心悦目的。表现主义艺术家们的作品就着重于探索人类内心深处的焦虑和痛苦。

你可以选择在作品中表现任何情感。记住，创作的情感范围十分广泛。当你想要创作一幅令人愉悦的艺术作品时，也不要害怕去表达你的悲伤或沮丧，因为这就是你的真实感受。本页上的活动有助于你从任何地方开始创作。

用强烈的对比来传达强烈的情感

即便你没有读到这个标题，这幅画呈现出来的强烈效果依旧引人瞩目。不同于渐进的变化，色彩和明度的强烈对比给人们的情感造成了强烈的冲击。艺术家并没有画出清晰的形象，但却表达出一种原始的情感。

《愤怒》玛丽·多马斯·莱科罗斯（Marie Dolmas Lekorenos），热压水彩纸、墨水，56厘米×76厘米，私人藏品

绝望
失望
黑白
没有形状
没有方向
空虚

高兴
明亮
曲线
五彩
舞动
温暖

☛ 活动 ☚

绘制情感

尝试抽象化的情感表达，不参照实物做一款设计。想象一种强烈的情感：爱、恨、愤怒、恐惧或狂喜。把你想表达的情感写下来。决定你构图中的主导要素：活跃的线条、强烈的色彩或参差不齐的形状。如何运用重复、节奏或渐变？以情感为基础做一款抽象设计。比如，愤怒：橙红色、蓝紫色、曲折的、乱糟糟的、斜线、垂直对角线、失控的。寻找合适的配色方案，然后设计造型和构图。当你绘画时，不要犹豫。

为了设计而设计

有些抽象艺术与现实世界中的物体或情感表达没有明显的联系。这些抽象的艺术有着几种形式。光学艺术运用颜色和明度来营造光线和运动的效果。色域绘画艺术运用色彩之间的关系来营造色彩飘浮或振动的视觉效果。几何设计强调形状。非具象艺术一般是理性的、分析性的，很少会有艺术家完全没有感情地创作艺术，所以两者的区别不太明显。

非具象艺术的主题就是设计。为了设计本身来选用色彩、线条或图案作为主题。非具象艺术摒弃了透视法则，创造模糊的空间感。运用设计营造错觉效果，来表现辐射照明或造型移动的效果。非具象设计是各种设计要素的组合，但主要效果是由一种主导要素决定的。这个要素就是设计的主题。

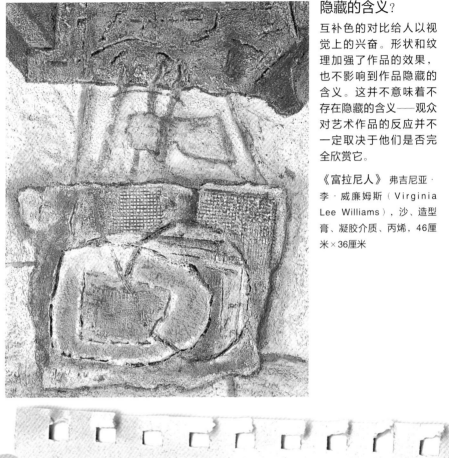

隐藏的含义？

互补色的对比给人以视觉上的兴奋。形状和纹理加强了作品的效果，也不影响到作品隐藏的含义。这并不意味着不存在隐藏的含义——观众对艺术作品的反应并不一定取决于他们是否完全欣赏它。

《富拉尼人》弗吉尼亚·李·威廉姆斯（Virginia Lee Williams），沙、造型膏、凝胶介质、丙烯，46厘米×36厘米

☞ 活动 ☜

试试"无主题"设计

准备好几支马克笔和画纸，然后：

※ 设计一幅画，先在15厘米的正方形纸上画上12毫米的网格。运用色彩和明度的对比来吸引观众的视线。我从底部开始画，逐渐向上一部分一部分地改变颜色和明度。在明度最深的区域，我又转变成了最浅的明度，开始反转渐变的顺序。

※ 做一个抽象的设计，把圆形、三角形和矩形重叠在一起，运用纯色。重复形状，但改变形状的大小和颜色，运用色彩、明度和色温的对比来为设计增添活力。通过色彩或形状来统一构图。若你喜欢，也可以添加线条或纹理来装饰画作。

计划你的抽象设计

你无法用到所有创作抽象设计所需的材料。抽象设计是很多种设计要素的组合。在设计前做计划能避免你感到困惑，让你做出独特的个性化的抽象构图。

若想创作一幅抽象作品，不仅仅是在纸上乱涂乱画。艺术的表达需要控制。把原始想法中的能量塑造成观众可以理解的图画形式，艺术作品也就具有了力量。

若想设计一个好的抽象构图，设计的要素和原则是必不可少的，这和写实主义作品中剪贴簿所起的作用一样。要素和原则能提供一个良好的开端，并保持整个过程不会失控。设计指引你走向正确的道路，在合适的时候也会改变方向。一边前行一边制定、打破并修改道路规则。

先制定一个计划，然后即兴发挥、精心制作并突出重点。每次改变画中的重点，以系列形式呈现你的抽象作品。练习的次数越多，做起来也就越简单。

用你喜欢的简单媒材来开始创作吧：铅笔、炭笔、钢笔和墨水、彩色铅笔、马克笔或蜡笔。准备大量的铜版纸或新闻纸。尝试做计划并绘画，不一定每次都要按照这个顺序来做。

在抽象艺术作品中使用各种设计要素

在接下来的几页中，我们会探讨一些基本的设计要素以及它们在抽象艺术和现实艺术作品中的不同应用。首先，回顾一下第四章对设计要素和原则的讨论。抽象设计和现实主义设计区别并不大，但是有时候无主题设计要更难一些。

用作品表现创作瞬间

在"创作"系列作品的第一幅中，斯金纳试图把她的想法画出来。"什么样的创意行为看起来像瞬间的纳秒？造物主的思想能预见什么？"你可以从任何类似的想法开始，每一次决定都能让你更接近灵感迸发的时刻。你永远不知道接下来会发生什么。

《在那一瞬间》德尔达·斯金纳，丙烯，99厘米×71厘米

设定限制，然后自由创作

制定你的艺术目标，为你的创造力设定界限，然后在界限内做到极致。先决定主题、作品的规模和所选用的媒材。再确定设计重点——线条、形状、颜色或明度。给自己定好时间限制——一小时内完成构图，或三小时内做出十种变化。现在就开始吧。在你设定的限制内，自由地去画。把你的创意抽象设计作为画作或纫缝制品的主题。若没有这些限制，你不能集中使用你的创造力，在选择媒材、技术和主题时会踌躇不前。

线条

抽象表现主义之父汉斯·霍夫曼把线条描述为"直接注入作品中的个性"。线条十分灵活、适应性强、变化多端，是一种"用来开发新形式的塑料武器"。霍夫曼认为线条是"20世纪伟大的正式发明之一"。当然，从艺术诞生之初，线条的重要作用就是定义形状，但直到最近，线条才被作为一种主要的主题。姿态线条是感性的；精心处理的线条是理性的。注意你的线条传递了什么感情：抒情的或摇晃的，积极的或温和的。在现实主义艺术和抽象主义艺术中，线条也能传达出你想表达的情感。

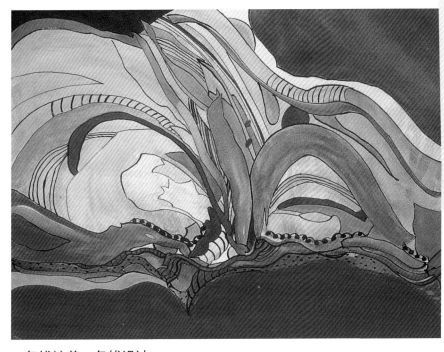

一条线接着一条线设计

在这幅作品中，佩里运用流畅的线条勾勒出有机形状。虽然标题暗示了一个形象，但她并没有描绘一个具体的物体。她的线条不仅仅作为修饰，而是设计本身。

《面具》 南希·佩里（Nancy Perry），水彩纸、水彩、丙烯、墨水，27厘米×36厘米

☞ 活动 ☜

从涂鸦中发展抽象设计

用自由的姿态线条作为抽象作品的开始。在速写簿或铜版纸上涂鸦。用钢笔、铅笔或炭笔慢慢地画。用点力或画得快些。不要去想画一个具体的主题，跟着你的潜意识去画。

用这种方式画两三张涂鸦，以其中一张为原型创作一幅抽象作品。擦去、混合或加深来创造明度的渐变和纹理的变化，对绘画来说，线条的质量十分重要。

形状

比起现实主义作品，抽象主义作品中的形状排列更加自由。因为在现实主义作品中，为了保持图像的完整性，你一般很少会调整主题的形态，尤其是你在为他人绘制肖像画或风景画时。而在抽象主义设计中，你可以灵活地处理形状，扭曲它、放大它。有时甚至完全不参考原形状，简化并创造性地处理形状，做出令人兴奋的抽象设计。

在抽象设计中，形状也是一种主要的设计要素，无论是有棱角的几何形状还是模糊的曲线形状。画中形状的位置安排同样也是重点，但是你能有多种选择。把同样的要素按不同的方法重新排列，做出与众不同、令人兴奋的设计。相似的形状十分相搭，相关的线条和颜色也很搭。

以瓶子为基础的抽象设计

我把一个瓶子作为模型，在这幅静物画中用了三种基本颜色喹吖啶酮洋红、温莎黄和温莎蓝（绿色色调）。我把颜色混合在一起来绘制瓶子的形状，创造出一个统一且充满活力的抽象构图，以重复但富有变化的形状为基础，这是设计的基本原则。

《失与得》 尼塔·莉兰，水彩，38厘米×51厘米

🐟 活动 🐟

改造传统的静物画

借用传统静物画的主题来创作一个抽象设计。从不同角度绘制物体的线条。比如，你可以画一个水罐、一个茶杯、一个茶托、一个玻璃杯、一个盘子、一些水果和蔬菜。若你愿意，也可以改变它们的形状。使用不同的光源，来增加明度，创造不同的形状。

把这幅画裁成小块，按照明度分开。再把它们整合成一个完整的抽象设计。在平面上把破碎的纸张组合起来，只选用有助于设计的纸张。用线条、明度、图案和纹理把设计统一起来。先尝试几种不同的方案，再用白胶把碎片粘在插图板或硬纸板上。

有棱角的灵感

在狭窄的空间内，布拉德肖把不同颜色和宽度的平行线条按照L形排列，三个角落里都有蓝色的几何形状。对比鲜明的书法线条为抽象构图增添了质感和动感。

《轨道和痕迹》 格伦·R.布拉德肖（Glenn R. Bradshaw），酪素、米纸，94厘米×185厘米，企业收藏

☞ 活动 ☜

做一个可调整的设计

用彩色记号笔在厚画纸上画出几何或有机的抽象形状，边缘清晰，色彩明亮鲜艳。把你的设计放在切割垫板上，再在偏离中心的位置放一个圆形图案。用工艺刀沿着圆形图案切割纸张。

旋转切割下来的圆形图案来改变线条和形状的位置。注意改变后的设计是如何在布局中起作用的。运用这种技巧来设计装饰工艺品或创作抽象主义画作。

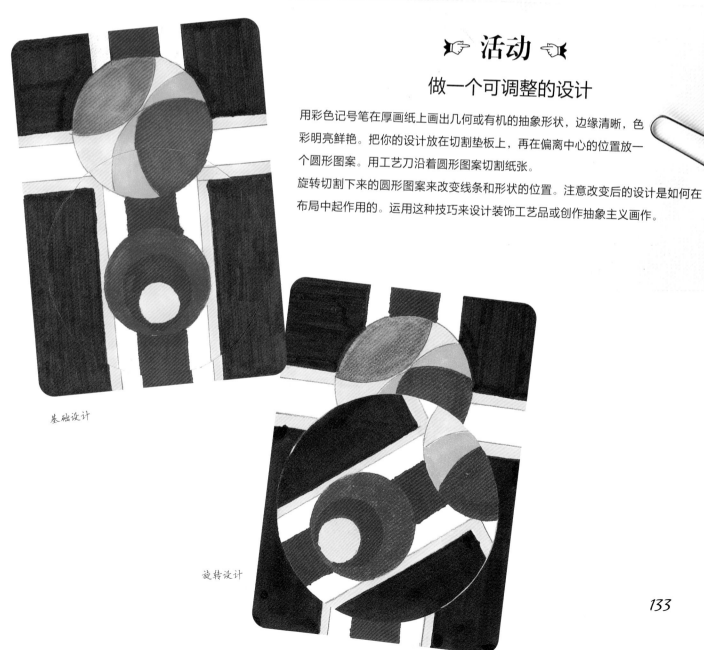

基础设计

旋转设计

133

明度

明度能确定形状，使它作为抽象设计中的关键要素。低明度和高明度的图案能在整幅作品中创造动感，吸引观众的目光。在现实主义艺术中，明度的对比通常比较微妙。随着对比的逐渐明显，艺术也就更加抽象。在抽象设计中，也要使用高明度和低明度的对比，高明度给人一种轻松、宁静的感觉，低明度则传递出忧郁的情绪。

☞ 活动 ☜
做一种姿态陈述

强烈的明度对比——比如，在白纸上高强度的姿态笔触——能造成视觉冲击。把姿态与明度和颜色对比结合起来。在大尺寸的画纸、新闻纸或旧报纸上画画，用旧刷子和彩色墨水或黑色、红色、蓝色或紫色颜料。拿一支51毫米或75毫米的画刷，大幅度地挥动你的手臂，把画刷扫过纸的边缘。设定一些限制，如三分钟之内必须画五笔，为你的活动增加活力。

姿态画作
姿态和鲜艳的颜色在白色背景的衬托下形成强烈对比。这是一幅完全的抽象作品。

鲜明的对比营造出引人瞩目的效果
没有缓和的强烈对比会产生引人瞩目的效果。其他方式都表现不出森林火灾的破坏性。在这幅与众不同的作品中，抽象设计显得很真实。

《抽烟引起的加利福尼亚南部2003》 克里斯托弗·托兹（Christopher Dodds），油画，76厘米×76厘米

渐变使对比的效果更柔和
这幅作品中，现实主义图像的渐变缓和了小鸟与背景的鲜明对比。作品的焦点十分清晰，这个形象并不如多兹的画那样对比鲜明。

《乌鸦的信息》 莎朗·斯托尔曾伯格，拼贴、丙烯、图像转印、黏土板，30厘米×30厘米

色彩

当你把一个现实主义物体抽象化时，运用想象的色彩而不要使用原本的颜色（物体的真实颜色）。你对色彩的喜好会影响你在艺术中使用色彩的方式。尝试不同的媒材，找到适合的颜色。运用你喜欢的色彩来表现你的性格。设定一个界限，限制颜料的数量，挑选一款独特的配色方案，或打造一个与众不同的对比效果。

当你在抽象设计中运用纯色进行对比时——黄色与紫色、红色与绿色——色彩的冲击能使作品充满活力。但也有其他选择，偶尔把纯色与中性灰色作对比，或与灰色作对比。灰色能减少视觉疲劳，从而使纯色的效果看起来更生动。

通常来说，暖色可称为前进色，冷色可称为后退色。颠覆这种关系，来营造模糊的空间感。

运用配色方案的逻辑来最大限度地创造色彩效果。选择颜色相似的配色方案来获得和谐的效果，融合生动的对比色来获得引人注目的效果。无论在现实主义设计还是抽象主义设计中，互补色——色环上相对的颜色——在任何设计中都能刺激视觉。当你在设计中运用互补色，能使色彩更加生动。

暖色的前进感

红色具有前进感，积极地将自己拉到前景中。想象一下，如果将构图中的红色换成蓝色或绿色等冷色，画面会呈现出什么神奇的色彩效果。

《岩石马赛克》 亚历山大·内波特，分层的混合媒材，76厘米×102厘米

☞ 活动 ☜
颠覆现实主义设计的原则

画一幅抽象的风景画。改变传统的色温、颜色饱和度和色彩明度，使画面空间扁平化，创造色彩的振动，来刺激视觉。通常来说，前景中使用暖色，背景中使用冷色，颠覆这种规则，加大色温和饱和度的差异。

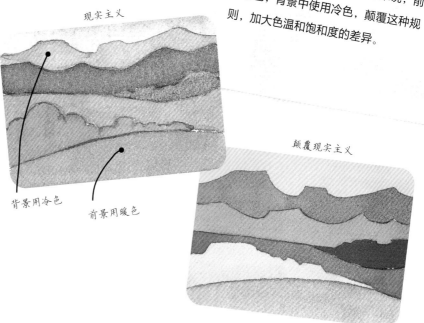

现实主义

背景用冷色

前景用暖色

颠覆现实主义

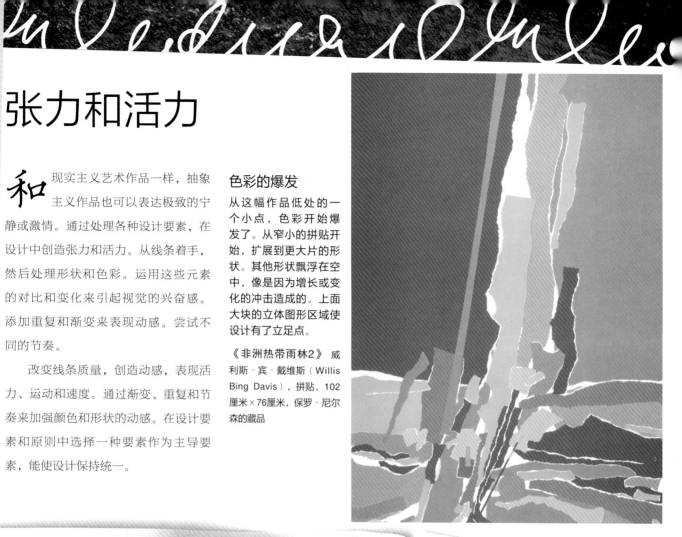

张力和活力

和现实主义艺术作品一样,抽象主义作品也可以表达极致的宁静或激情。通过处理各种设计要素,在设计中创造张力和活力。从线条着手,然后处理形状和色彩。运用这些元素的对比和变化来引起视觉的兴奋感。添加重复和渐变来表现动感。尝试不同的节奏。

改变线条质量,创造动感,表现活力、运动和速度。通过渐变、重复和节奏来加强颜色和形状的动感。在设计要素和原则中选择一种要素作为主导要素,能使设计保持统一。

色彩的爆发

从这幅作品低处的一个小点,色彩开始爆发了。从窄小的拼贴开始,扩展到更大片的形状。其他形状飘浮在空中,像是因为增长或变化的冲击造成的。上面大块的立体图形区域使设计有了立足点。

《非洲热带雨林2》 威利斯·宾·戴维斯(Willis Bing Davis),拼贴,102厘米×76厘米,保罗·尼尔森的藏品

☛ 活动 ☚
使呆板的设计更具张力

在一个研讨会中,艺术家马里奥·库珀使用棋盘作为"推和拉"向其他人讲解。你看看它是如何运作的。用黑色记号笔,画出一个20厘米×20厘米的棋盘格,有64个黑白交替的格子。这样太无趣了!用波浪线来画一个方格。这样看着好多了。现在再画一个长方形来代替正方形。交替使用直线、波浪线或两者的结合,再改变形状,看看棋盘设计有什么变化。小区块看上去更具活力,而大区块看起来十分平静。

☛ 活动 ☚
用线条表现活力

用充满活力的线条来绘制抽象草图。强调某种特定的运动或方向——静态的、流动的或有节奏的。在一张构图上创造细节的变化或做出独特的设计。选择一张放大并上色。通过运用色彩和明度的渐变来加强设计的活力,使色调从暖到冷、从纯色到暗色、从亮色到暗色。通过改变线条的方向和色彩来增加画面张力。

线条的变化
请注意对角线是如何为枯燥的设计增添活力的。

静态的　　　　　　有活力的

图案和纹理

自然界的图案非常适合用于抽象设计。用显微镜观察生物体、水果和蔬菜的横截面岩石、贝壳和海绵的图案。了解自然界中的分形图案，将其融入抽象设计，做出令人眼花缭乱的效果（可以上网搜索分形图案）。你在之前练习中所绘制的人工环境和机械物体是抽象艺术的额外补充：砖墙或石墙、堆放着的物体、机械工具和齿轮。这些都非常适合作为抽象艺术的起点。

☞ 活动 ☜

创作抽象拼贴画

从杂志上剪一些纸片下来，在速写簿上创作一幅抽象拼贴画。从你喜欢的大的、简单的形状开始做，重复形状，改变形状的大小、颜色和位置，记住设计的要素和原则。当你有一个可行的设计时，用胶棒或白胶把纸片粘在速写簿上。改进图案与纹理，添加更多的拼贴素材或颜料。创作几幅抽象拼贴画，把它们作为你艺术创作的出发点。

许多构图

看看巴恩斯用棋盘做了些什么。这系列画作是以国际象棋和人生游戏为基础的。有限的配色构成了64个正方形，每一个正方形的图案都不相同，但包含的元素十分相似，或以某种方式与相邻的正方形有联系。每一个正方形本身就是一个构图，把所有的正方形作为整体来看，又是一个新的构图。

《64个方块》 柯蒂斯·巴恩斯，油画，81厘米×81厘米

我的拼贴

我最喜欢从时尚杂志上剪下纸片作为抽象杂志拼贴的材料。它们的色彩和纹理丰富，包含了有机形状和几何形状，以及各种可能的图案。

7

尝试：

探索新的领域

探索未知的领域，使你的创意之旅变得有趣和激动人心。不要绞尽脑汁地去想一些别人没有做过的事情，做你之前没有做过的事情。有时候，最简单的事情也可以充满创意。用一支大笔刷来画画。用你的非惯用手画画。或者同时用两只手画画。做一幅微型拼贴画。用水彩画一张明信片或缝制一个小的装饰正方形。用一种新的方法来创造就是尝试。

尝试一款新的颜色、一些不同的工具或媒材、一种与众不同的纤维或织物。每一次使用笔刷或铅笔时，作品中颜色和纹理的增加都会改变各种设计要素间的关系，或带来另一种想法。行动需要有回应。问问你自己："这种要素要放在哪里？"不管最终的成品是否完整。罗伯特·马瑟韦尔（Robert Mother-well）曾说："艺术是一种体验，而不是一样物品。"在艺术和工艺领域进行尝试能培养你的创新精神，让你勇于探索并寻找解决方案。

本章提供了尝试媒材的各种方法。没有一种特定的媒材或方法是最好的，它们都是不同的。对创意艺术家来说，每一种都有其独特的优势。你可能有自己的喜好。混合媒材使用是一种新的挑战。考虑所有的可能性。良好的开端很重要。这是一次冒险——敞开心扉，尽情地发挥创造力吧。

三种完全不同的因素支配着创造：第一是大自然，自然法则作用于人类；第二是艺术家，艺术家在自然和材料间建立了一种精神联系；第三是表现媒材，艺术家们运用媒材来表现自己的内心世界。

汉斯·霍夫曼（Hans Hofmann）

《寻找真实》

《阿兹特克的秋季》 埃丝特·R.格林，棉布、铜、手工制作、手工染色、手工编织，81厘米×46厘米×1.9厘米，罗伯特·斯特恩博士和夫人的藏品

《埃及的道路》 理查德·纽曼，混合材料拼贴，76厘米×56厘米

准备好去冒险

在创作过程中，尝试十分重要。毫无疑问，你现在没有尝试过的事情还有很多。你不需要去做一些艺术史上从未有人完成过的事情。没有什么东西是完全崭新的。

尝试一些不一样的东西，虽然一开始可能会不太习惯。仅仅靠精湛的技术并不能创作出一幅富有表现力的画作。华而不实的艺术作品能给人留下深刻的印象，但却不能打动观众。大部分人比起虚浮的外表，更喜欢作品中的真诚。如果你想真诚地或开心地表达些什么，这会在你的作品中体现出来。所以去尝试吧！

不要害怕新事物，勇于尝试每一种新媒材、工具或技术。在创作时要充满自信，当机立断，跟着自觉走。你的潜意识会帮你完成一部分工作。记住要做到"放松状态下的控制"。每次尝试之后留下一些小样本，以备日后作为参考。

你可能会偏爱某种媒材，对另一种媒材不感兴趣。当你创作时，你会发现自己的偏好——甚至可能感到吃惊。经验和实践能使你在创造和创新时更有信心。

使用你喜欢的材料，但不要太早选定一个。一旦你开始尝试，就不要在中途停下。逐一改变你的技巧、工具或表面，不要全部改变，但要经常更换来保持兴趣。在开始创作前，先试验一下新材料。当你创作时，主要使用你的右脑，而不要使用经常批判的左脑。鼓励自己，在创作过程中不要停下来思考。给自己设定一个时间限制：10分钟内完成一幅水彩画，15分钟内完成三幅。不要只是告诉自己该做什么，直接去做，最后再做评价，以免打断自己的创意思路。享受创作的过程。当你尝试新事物时，出错是难免的，最重要的是要享受乐趣。

坚持完成一幅作品，看看你能从中学到什么

当我在画板上作画时，不小心把墨水泼了出去，我发现可以把弄脏的部分一层层剥下来，露出底下纸张的白色粗糙纹理，这是因为斑点和污渍已经从上层渗入了纸张。最后，用颜料和拼贴增添更多装饰。

《涌潮》 尼塔·莉兰，墨水、拼贴，46厘米×61厘米，查尔斯和维多利亚·布里克的藏品

边练习边做笔记

当你尝试新事物时，在速写簿上做笔记，以备将来使用。比如，当你用一种独特的材料组合创造出奇妙效果的时候，把你如何做到的记下来，这样你就可以在另一幅作品中再次使用这种技巧。

引导你的冲动

很多讲习班会着重讲解一些华而不实的技巧，但不会深入研究组织和结构问题。学生们希望自由地进行潜意识创作，因此随意地使用颜料，祈祷会有神奇的事情发生。毕竟，老师们做的示例看上去十分简单，但记住，老师们是做过很多次之后才会做出这样的成品。哪怕是潜意识下完成的艺术作品，经验的不同也能产生巨大的差异。

泼溅或让颜料在画纸上流动作为底色，并发展概念，这样十分有趣。在画纸上寻找造型和构图，能提高你的肉眼观察技巧。在艺术实验中，有一定的自由空间给你去探索，但在任何艺术或工艺领域，你仍需设定一个大致的目标。

选择一个版式，计划一个基本的设计方案，确定好焦点，决定好配色、媒材和技法。这些条件为你的创作设定了界限。决定好范围后，你的创意精神会愈发高涨。保持灵活性，学会适应意料之外的事情，在尝试时要随时做出改变。在计划和直觉创作中自由地转换。

无论以哪一种方式开始，都有着无限的可能性。有些人在设计前就已经确定了要表达的理念，而有些人的理念则是在创作的过程中逐渐成形的。通过简化、纠正和重新组合的过程，使你创作的艺术品符合你的设计理念。如果没有设计理念或对设计的控制，作品就会成为一个快乐的意外。当你创作作品时，不要仅仅停留在快乐的层面上。引导你的创造力，决定你的构图，掌控一切。

延迟的反应

我花了10个小时去路易斯安那州参加一个讲习班。虽然我十分疲惫，但是大脑却很兴奋，睡不着。于是我拿出之前未完成的水彩画，花了15分钟来创造。我随意地在纸上绘画，没有进行任何思考。三年后，我重新观察了这幅作品，看到了捕梦网的形状。寥寥数笔勾勒出了羽毛的轮廓，这幅作品也就完成了。

《捕梦网》 尼塔·莉兰，水彩，61厘米×46厘米

👉 活动 👈

绘画就这么开始了

选择几种鲜艳的颜料：水彩颜料、丙烯颜料、工艺颜料或广告颜料。加水稀释。选用厚重的素描纸或水彩纸。用最大号的平刷或圆刷调和各种颜色，然后把颜料滴在、倒在或是泼溅在纸上。自由挥动你的手臂（站着画比坐着画效果更好）。在干画纸或湿画纸上添加颜料，或者两种方法都用。倾斜纸张使颜料流动。给自己设定一个时间限制，避免颜色混合太多变得混乱。

等待颜料干燥后，从不同的角度研究作品。看看你能否发现一个形象或抽象设计。如果没有，就把它放在一边，等想到如何加工这幅作品后再继续创作。把不同尺寸的压边框铺在画上，在作品中找几个小构图。多做几次练习，偶尔把作品分类，从中挑选出一幅加工成完整的作品。

良好的开端

我没有参照任何主题，只是考虑了画面布局，用了一个十字形构图，四个角落有着大小不同的负空间。

开拓

有时，你认为自己是荒野中的开拓者，却突然发现已经有人开拓过这片领域了。没关系！你所做的事情会与之不同。

了解媒材的优缺点。每一种媒材都有其独特的特点，发现这些特点。你选用某种特定的媒材和工具的理由是因为它用起来顺手，但你是否探索过它的创意可能性？选用一种不熟悉的媒材来自我挑战或满足自己的好奇心。

把媒材组合起来使用，使每种媒材都发挥出更大的潜力。在使用前先做好研究，那些媒材是兼容的？你能轻而易举地买到它们吗？其他艺术家们是如何使用的？你学习到的经验能作为尝试的开端。亲自尝试一种媒材的经验是独特的。尝试各种工具，研究各种颜料。通过尝试来学习。

如果你想把扣子缝在画布上，或裁剪水彩画来做编织，那么勇敢地去做吧。当你创意思考时，会想出与众不同的新点子。去试试看你的新想法吧。

建立在基本要素上

无论你选用什么媒材来创作作品，都需要先制定一个创意设计理念或设计结构。了解媒材的基本用法，然后运用技巧来升华，创造出令人眼前一亮的作品。

玩耍带来新发现

偶尔在玩乐时会有意想不到的发现。我想要画一道鲜明醒目的彩虹，两端选用黄色和黄绿色而不是红色和紫色，这个想法激起了我的兴趣。我旋转这幅作品，看到了一座山丘和五彩缤纷的树林位于落日下。我只用几笔就完成了这幅作品。

《光谱融合》尼塔·莉兰，水彩，32厘米×13厘米

创意不需要太过复杂

对我而言，用一种全新的媒材绘制一个简单的主题，十分具有挑战性。我不得不摒弃细节和想象力，专注于设计。

《月影》尼塔·莉兰，绢印，30厘米×23厘米

142

表面处理

不管怎样，你总需要在白纸、画板或帆布上画下第一笔。从准备支撑物开始，这本身也是一种创意体验。

你选用的支撑物必须与媒材兼容。下面是一些可能的选择：

绘图纸、帆布和油画板、织物、绘图纸板、金属盒或托盘、粉彩纸、版画纸、米纸或桑皮纸、未经锻炼的美森耐复合板、水彩纸、画板、帆布、木板、木箱、玩具或家具。

经过处理的画纸比空白的画纸更有吸引力。利用已有的材料来处理绘画表面，准备好后把它们放在一边，待需要的时候使用。

☞ 活动 ☜

准备好支撑物

下面提供了一些准备纸张、绘画板或帆布的方法，以供日后使用。做几个支撑物，用其中一个来做下一个活动。做出另外的支撑物，来为日后的绘画做准备：

※ 把有纹理的表面贴在画纸或未拉伸的帆布上，做拓片：绳子、树叶、杂草、硬币、织物或屏风。用浅色的铅笔在表面随意地涂鸦，或用白色蜡笔或石蜡等不溶于水的介质来做一些隐形记号。划刮、压皱、折叠、弯曲、涂鸦、撕裂或修补支撑物表面。

※ 用白色胶水、亚克力亚光介质或软胶把米纸、包装纸、撕破的图画或水彩画一层层地粘在纸上、插图板或画布上。

※ 用刷子或手墨辘把石膏挤在、滴在、溅在或涂在厚纸片、纸板或帆布上。确定主线、方向和图案。在上面撒一些沙子，用刷子梳理。

※ 用薄层耐光油墨、丙烯颜料或水彩颜料在纸上或帆布上留下痕迹。把这个作为有色支撑物，用在色彩设计或纸拼贴中。

合成纸

这种合成支撑物的表面比最光滑的热压水彩纸还要更光滑，可以做出滑动、消散、盛开等迷人的意外效果。必须要有耐心和毅力才能创造出惊人的效果。

《神秘的大海》 莫林·E.克尔斯坦（Maureen E. Kerstein），合成纸、水彩，102厘米×66厘米

层叠的米纸

摹拓

滴下的石膏

143

探索媒材和技术

在试验性的作品中，绘画、素描、版画和工艺品之间的界限是模糊的。有些作品中包含了多种媒材。在组合媒材时有着很大的自由选择空间，只要选用的材料不会破坏作品即可。你可以在附近的图书馆、工艺品商店、书店或网上找到很多关于艺术材料的兼容性和安全使用的信息，拿不准的时候，就去查查看吧。

这么多选择……

艺术材料的多样性令人惊叹，成本也各不相同。不要一下子进行太多的改变，不然你看到价格时就会感到震惊。从你已经有的或容易买到的材料开始，看看你能用这些材料做点什么。和你的艺术家朋友交换材料；把你为了讲习班买的却从未用过的东西找出来；或者去买三管新的颜料、六支蜡笔和三张之前没用过的画纸。

这里有一些媒材和技术，为本章及以后的艺术或工艺活动做准备：

丙烯、醇酸树脂、酪蛋白、炭笔、拼贴、彩色粉笔、蜡笔、数码印花、蛋彩画、织物、纤维、手指画颜料、快干墨水、广告颜料、石墨、记号笔、单版画、油画、油画棒、纸艺、铅笔、印刷、橡皮图章、转印、模板、水彩。

在接下来的几页中，我们将深入研究其中的几种媒材和技术。运用你的创造力，头脑风暴新的媒材组合。在速写簿上记下你最新的想法，记录下尝试媒材和技术的过程。多用新的技术创作样品，把它们分类并描述你用的方法，然后把这些运用于你的作品中。

☞ 活动 ☜

手指画

不只有孩子能玩手指画。这是一个运用颜料和色彩来放松的好方法。在艺术用品商店购买创作手指画所需的颜料，或在网上搜索手指画颜料的配方。在表面光滑的支撑物上滴几滴颜料。手指画专用画纸是经过特殊处理的，你也可以选用光滑的硬纸板、新闻纸、绘图纸板或热压水彩纸。用手、调色刀、抹刀或信用卡涂抹颜料，用手指、手掌、梳子或海绵做记号，然后用刷子的手把、黄油刀或棉签来作画。拿一张纸覆盖在手指画的表面，摩擦，然后把纸拿掉，就会得到一个拓印。把作品保存在拼贴盒里，有些可以用来做画框。

媒材的选择会影响设计重点

当你改变媒材或改变处理材料的方式时，设计重点也会随之改变。当你放下手中的铅笔或工具，拿起笔刷时，动感和色彩是重点。当你做拼贴画时，形状和图案是重点。每一种媒材或工具都能做出独特的标记，在不同的艺术家手中呈现出不同的效果。当你尝试的时候，要参照设计的基本原则。

绘画媒材

第 三章主要使用的是传统绘画材料，如石墨和木炭。如果画画是你的首要爱好，你会发现画画远不止线条和色调这么简单。当代艺术家在作品中运用富有表现力的姿态和色彩，大胆使用非主流的蜡笔或水彩蜡笔。在艺术媒材中，水彩蜡笔是一种秘密武器。与铅笔不同，水彩蜡笔是棒状的，能画出更宽的笔触。与普通蜡笔不同，水彩蜡笔可以被弄湿，创造出水彩画般的效果。

尝试用笔刷蘸取水彩颜料、油画颜料或丙烯颜料来作画。抗蚀性和转移性绘画是有趣的绘画技术。混合媒材是有创意又有趣的，所以试试看吧。

转印

舒克在旧杂志和报纸上挑选了一张照片，用香蕉水润湿，放在自己的画上，然后用勺子或抛光工具摩擦，来把自己的画转印到照片上。多加尝试，找到合适的材料组合。不同的油墨和溶剂有着不同的使用效果，但无论如何，使用时都应保持场地通风良好。完成转印后，结合其他绘画技巧和媒材创造平衡的构图。

《塞尚的苹果》 哈尔·舒克（Hal Shunk），转印、粉彩，76厘米×56厘米

☞ 活动 ☜

尝试湿的媒材和干的媒材

用水彩笔或水溶性蜡笔在潮湿的厚纸或绘图纸板上画画，画出模糊的线条和色调，再叠涂水彩。或把湿的媒材和干的媒材结合起来，做一幅防蜡绘画，在蜡的表面覆盖一层水彩，在干燥后用彩色铅笔或蜡笔绘画。

我的组合作品

我用卡兰达什水彩笔在潮湿的水彩纸上画出这幅25厘米×20厘米的速写。我挑选了一些颜色，在花瓶上方画出水彩淡彩的效果。

色粉笔和彩色铅笔

色粉笔分为硬芯和软芯两种，画出的效果最接近纯颜料绘画的效果，有足够的黏合剂把颜料颗粒粘在一起。一些新产品可溶于水。色粉笔的色彩强烈又柔和，能画出华丽的图画，也能为水彩画和丙烯画增光添彩。

用色粉笔一层一层地叠涂，能获得丰富的效果。使用粗糙表面的纸张，包括木炭、粉彩、水彩或特制的砂纸，用深色色粉笔涂一层，再用浅色涂一层，可以混合颜色也可以不混合。用炭笔或钢笔勾勒线条。在混合媒材绘画中，用色粉笔绘制表面图案。研究并运用整理和加框方法，使色粉画能保存得更久。

蜡质的彩色铅笔有几个明显的优点。它们便携又无尘。彩色铅笔使用起来十分方便，不像液体媒材一样会泼溅或飞溅。若你喜欢上色过程，但又不喜欢使用乱七八糟的颜料和稀释剂，你可以选用彩色铅笔。这种媒材能给你一种创造性的控制感，但首先你要懂得如何使用它。使用彩色铅笔时必须要有耐心。

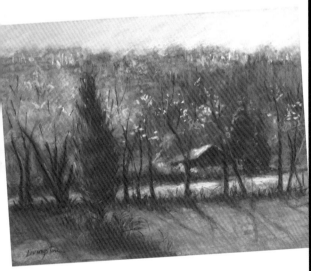

阴影上的光线

在乡村景观中，色粉笔勾勒出了柔和的环境光线。用色粉笔在深色上覆盖一层柔和的色彩，若隐若现的颜色吸引观众的视线浏览整幅画。

《克莱蒙特谷仓》芭芭拉·利文斯顿，色粉笔，20厘米×25厘米，理查德·温斯特鲁普夫妇的藏品

彩色铅笔的优点

虽然彩色铅笔画出的效果不如其他媒材一样自然，但在经验丰富的艺术家们手中，效果很棒。这幅画中，吉尔多用色粉笔来画底色。用彩色铅笔塑造纹理，如金属、玻璃或织物时，效果很棒。

《变化》詹妮·吉尔多（Janie Gildow），彩色铅笔、色粉笔，30厘米×41厘米

油画颜料和油画棒

对 很多创意艺术家们来说，油画一直是他们的最爱。与丙烯画和水彩画不同，油画颜料在绘画的过程中随时可以使用。比起水基颜料，油基颜料与混合媒材的兼容性较差，但对于艺术家们和装饰画家们来说，还是存在着很多创意可能性。

你可以用笔刷作画，或用调色刀来涂抹颜料。尝试这两种方法，看看你能做出什么样的肌理效果。油画颜料可以用在许多不同的表面，如帆布、木头、纤维板、锡等，但在正式作画前，大部分表面都需要提前做一些准备。创作油画时，底层涂得薄些，上层涂得厚些，避免最后干燥得不均匀。可以考虑稀释油画颜料，这样更方便清洁，以免工作室里有很浓的异味。

油画棒和油画颜料有很强的黏合力，可溶于矿物溶剂。把它们直接涂在表面，就像使用蜡笔一样。艺术家们用的油画棒比普通的蜡笔色彩更丰富。用刷子和溶剂来处理油画棒，或把支撑物用酒精润湿，直接在潮湿的表面作画。

在已经干燥的油画上用油画棒绘画，来添加线条和图案。或者试着把油画棒作为防染剂，在水彩纸上绘画，然后用透明的水彩和丙烯颜料来上色。

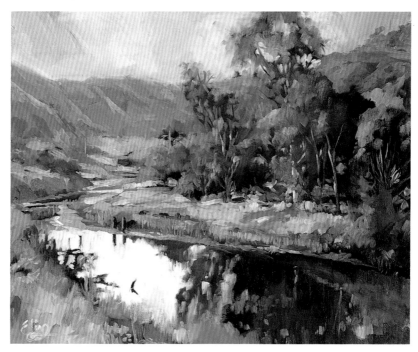

创意油画

彭德尔顿用传统的配色来画外光画，运用了粗线条和丰富的色彩。她把重点放在光线的色彩改变上。

《马林郡的早晨》 艾琳·彭德尔顿（Elin Pendleton），油画，61厘米×76厘米

用油画棒绘画

在戴维斯的手中，油画棒成了一种色彩丰富的绘画媒材，他的姿态线条保证了绘画的质量。他结合两种技巧，创作出了这幅强有力的画作。油画棒生动地展现出戴维斯对其传承的遗产的自豪。

《祖先的魂之舞115》 威利斯·宾·戴维斯，油画棒，102厘米×163厘米，比尔·科斯比和卡米尔·科斯比（Bill and Camille Cosby）的藏品

👉 活动 👈
测试油画颜料的通用性

油画一直是许多有创造力的艺术家的最爱。与丙烯酸树脂和水彩画不同的是，这种颜料在整个过程中都是可以使用的。与水基颜料相比，油基颜料与混合颜料的相容性较差，但仍有许多美术和装饰画家的创作可能性。

水彩、水粉和酪蛋白

通过透明的薄涂层看到的流动的颜料和闪闪发光的白纸，是透明水彩的独特特征。一位纯粹主义者并不依赖于试验性的技术，而是更多地依靠设计和创意配色方案。若你想尝试水彩画，怎么做都可以。

每位艺术家都有一些特别的方法。水彩画艺术家们常用的技法有留白法、干笔画法和湿画法等。为了达到不同的效果，可将水彩画与绘画和水基媒材结合起来。水彩颜料不仅仅可用于传统水彩纸，还可用于其他表面，如水彩画布、合成纸、黏土板或自制的石膏涂层表面。找出使用防染剂、印章和模版的新方法。若你喜欢，可以试试下一页上提到的一些技巧来增强表面效果。

水粉和酪蛋白是不透明的媒材，可与其他水基媒材共存。不像水彩和水粉，酪蛋白干燥后会变成一层硬膜。由于不透明颜料的密度和遮盖力，通常先薄涂一层，再覆盖一层厚颜料。水粉和酪蛋白有着精致的半透明光泽。这种厚重的颜料也非常适用于单版印刷。

选择适合该技术的媒材

水粉颜料非常适合控制性的点彩技法。在这幅作品中，凯恩画出了纯色的圆点，当观众后退几步观察时，这些点看起来似乎融合在一起。

《红李子》 凯伦·该隐（Karen Cain），丙烯、水粉、46厘米×61厘米

大胆的水彩画

像使用油画颜料和丙烯颜料一样，大胆地使用水彩颜料。艺术家丹尼尔斯非常擅长利用水彩透明的特性创作颜色大胆鲜艳的画作，其作品灵感主要来源于大自然。

《斗鱼》 大卫·丹尼尔斯，水彩，132厘米×122厘米

塑料包装印刷

用塑料薄膜在潮湿的材料上印刷已经流行了一段时间了，但它依旧很有魅力。在潮湿的画纸上涂上饱和的色彩是很简单的事情，诀窍是要处理塑料包装，制造出有趣的纹理和图案。待表面干燥后，能得到最好的印刷效果。

《热翼》 帕特里夏·M.迈克尔（Patricia M. Michael），水彩，38厘米×53厘米

☞ 活动 ☜

测试水彩颜料的灵活性

※ 轻拍并把稀释后的白色水粉泼溅到一层潮湿的水彩画表面。颜料会流动，形成有趣的羽毛状边缘。若你看到自己喜欢的造型已经成型，用吹风机将画面吹干。当颜料干燥后，重新加工，画出一个图像或图案。

※ 用水彩薄层测试各种各样的防染剂。这些防染剂可以用来留白或形成各种纹理。涂上液体掩蔽剂或无酸的橡胶胶水，待其干燥后再涂上水彩薄层。擦掉液体掩蔽剂或橡胶胶水，然后添上釉料或用深色线条来勾勒白色区域。用遮蔽胶带和贴纸做出硬边设计。参考下方的示例图，发现更多的可能性。在一张纸上进行测试。

※ 混合水粉或酪蛋白来画一片叶子。把叶子放在纸上，一面朝下，在上面盖上一张纸。用一个滚筒在这片"三明治"上推印这片叶子。做出如下图所示的纹理，并把它们融于你的构图中。

※ 使用模版，通过重复形状来创造统一和节奏。偶尔改变形状的大小和排列方式。从厚纸片上剪下代表人物、花朵、树叶或几何形状的模板（我用的是旧活页夹）。用海绵擦去模具上溢出来的水彩颜料，或在模具中泼溅颜料。

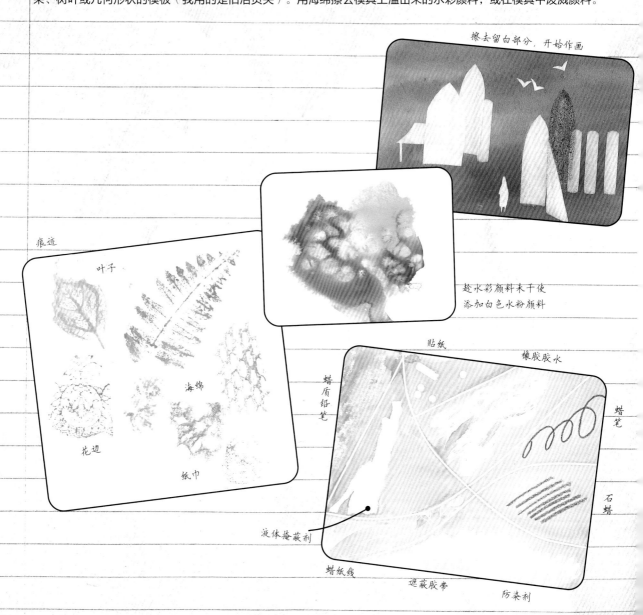

擦去留白部分，开始作画

趁水彩颜料末干使
添加白色水粉颜料

痕迹

叶子

海绵

花边

纸巾

贴纸

橡胶胶水

蜡质铅笔

蜡笔

石蜡

液体掩蔽剂

蜡纸线

遮蔽胶带

防染剂

丙烯颜料

在实验性绘画和工艺中，丙烯颜料可以将许多设计要素结合起来。丙烯颜料的干燥速度快、黏附力很强，画具简单，并且能与其他媒材混合使用。但是，注意，丙烯颜料一旦干燥后，就会永久地附着在表面上，不像其他水基媒材那样能被擦除。

水基丙烯颜料可以创造出透明和半透明效果，它们可以附着在任何干净的非油性表面，包括织物表面，并可以作为油画的底色。不过，不要把丙烯颜料涂在油画上。使用帆布、水彩纸、纸板或织物作为支撑物，有没有石膏涂层都可以。

如果想让颜料在纸上自由地流动，可以在丙烯颜料中添加稀释剂。加入凝胶介质能使其变稠，或将丙烯颜料与塑型膏混合，做出雕塑般的效果。此外，我们还能通过加入光泽或亚光媒介剂来改变其光泽度。

丙烯颜料干得很快，画的时候不能停顿。把颜料挤在一张纸巾上，把纸巾放在调色板上，喷上清水，这样能使颜料的使用时间保持得更久。在调色板上放一块潮湿的海绵，这样隔夜的颜料也能使用。

分层刻画细节

维罗擅长绘制小幅丙烯画。大部分人无法区分水彩画、水粉画和丙烯画，实际上三者有着很大的区别。丙烯颜料无法擦除，只能一层层地叠涂。

《村庄》朱迪思·维罗，丙烯，23厘米×30厘米

☞ 活动 ☜

试试丙烯颜料

※ 把一层奶油状的丙烯酸软胶层或把光泽介质和凝胶介质按1:1的比例混合后，涂在一张蜡纸或塑料涂层的冷冻纸上（光泽的一面朝上）。慢慢地把材料做成一个有机形状。把彩色丙烯酸油墨或液体丙烯颜料滴在潮湿的画纸上，用牙签轻轻混合颜色。待干燥后（可能需要几天时间），把它剥下来并粘在白色的支撑物上。多做几个这样的自由形状，把它们组合排列起来，并在彩色形状中画上黑色的线条，来做出彩色玻璃的效果。

※ 把三四种液体丙烯颜料倒在一张厚水彩纸或绘图纸板上。把海绵、剪纸、波纹纸板、粗棉布、树叶、绳子等能留下印记的东西压在未干的颜料上。等待支撑物部分干燥后，把东西拿掉。想出想要表达的理念，来做一个设计。最后在有纹理的表面上做拼贴画或绘制一幅丙烯画。

倾倒并剥下丙烯颜料

印花丙烯

单版画

用一种简单的方法来做出一个单独的造型或可以与其他艺术品相融合的东西，这就是单版画。单版画就是把一个单独的造型印在表面平整且有色的金属板上。这和单色印刷不同，单色印刷是将一个单独造型融入一个或多个另外的印刷工艺中。单版画和其他作品呈现出来的效果完全不同。当从金属板上分离造型时，边缘会有些模糊不清，且会产生波纹，表面的纹理也随之增强。注意，所有的版画与你的原画都是相反的。单词和数字都要倒过来读。

把这种技术与油画、丙烯画或水彩画结合使用。在你印完单版画后，给它压框或裱上画框，或再在上面绘画来做装饰。单版画可作为油画或拼贴画独特的背景。在印制完一个造型后，若金属板上还剩下足够的颜料，可以再画一个"回忆印刷"，每次做出的作品颜色都会比之前淡一些，有时只能印出造型的一部分。把你印的东西保留下来，作为以后拼贴画的材料。

一幅印刷画的效果可能更好

在一块厚玻璃板上，我用油画颜料画了一朵兰花，并拉了一个造型。当我创作这幅印刷画时，还未完全干燥的颜料互相混合，创造出模糊的边缘和混合色。比起原本玻璃上的画作，我更喜欢这幅作品。

《兰花》 尼塔·莉兰，油画、单版画，30厘米×23厘米

☞ 活动 ☜
制作一幅单版画

※ 在玻璃、有机玻璃或聚酯薄膜上铺一层阿拉伯树胶或稀释后的洗洁精薄膜。待其干燥后，这就成了你作画要用的板。若你有一张草稿，把它放在板下作为参考。把你的图像或设计画在板上，在上面覆盖一张稍微润湿的纸张。（提示：拿着纸张的对角，把离你最近的那个角放在板上，然后慢慢地展开纸张，直到碰到远处的那个角，避免在铺纸的过程中产生气泡。）如果颜料层不是很厚，轻轻地拍打或用滚轮把颜料铺开。

注意：若要使用油画颜料，印刷前需在纸上涂上一层薄薄的亚克力亚光介质，防止纸张被污损。若要选用水基媒材，可选用任何纸张，从米纸到轻质水彩纸都可以。对于无酸媒材来说，没有必要涂覆盖层。

※ 为了达到不同的效果，可以直接把颜料从管子中挤到盘子上。用滚轮铺开颜料。用单刃的剃须刀片、调色板刀或刷柄将未干燥的颜料挂掉，然后在玻璃板上直接绘画。

我的单版画

我在未稀释的水彩颜料中混合了一些温莎·牛顿油画颜料，来增加稠度。我并不是薄涂颜料，而是厚涂，画了一个辣椒。油画颜料赋予了画面更多的质感和灵活性，而且颜料即使干燥后也不会裂开。

墨水

彩 色墨水颜色鲜艳、透明，易于使用。确保你用的墨水是不会褪色的，因为有些彩色墨水容易褪色。从塑料滴管里取出墨水，或直接把墨水倒在湿润的或干燥的画纸上。这种通用的媒材可以用来做溅出、滴落、分层、用喷枪修饰、绘画、印刷和上釉等效果。

不像传统的丙烯颜料，大部分墨水很轻薄且高度透明。墨水在湿润的表面上扩散得很快且方向无法预料，所以要做好准备。一般来说，一旦上色就擦不掉了。墨水能保持鲜艳的色彩，不会像水彩那样干了之后颜色会变淡。

☞ 活动 ☜

研究墨水

探索墨水的各种潜在特质。在随意画出的线条和形状中，寻找一个抽象设计或写实主义图像，并通过添加更多的线条和形状或用不透明的白色来遮盖选定的区域，对它们进行加工。把试验的作品保留在你的拼贴盒里。

※ 把一段绳子浸在墨水中，弄成面条状，然后把它放在纸上。用钢笔或笔刷加工这个线性设计，或用不透明的白色覆盖一些线条。在有线条的地方画出形状。

※ 在纸或纸板上洒几滴墨水。或用吸管把墨水往纸上吹，吹的时候旋转纸张。

※ 把表面光滑、中等质量的纸润湿或撒上清水。把墨水滴在潮湿的纸上，让它晕开。用蘸有墨水的棍子或笔刷在湿润的区域绘画。添加形状和线条来做出抽象设计，把部分区域连起来一直到纸张边缘。若你能看到一个写实主义图像，就继续加工。

※ 用滴管和笔刷来让墨水流动，期待下面会发生什么。拿出一张中等质量的纸，稍微润湿部分区域，倒上彩色墨水。随着墨水的流动，在速写簿上创作一幅抽象设计，用一根棍子、钢笔、笔刷或注水的喷雾瓶来处理湿润的墨水区域。

把墨水滴在湿润的画纸上

墨水在湿润的纸上自由扩散

在细绳上涂上墨水

墨水飞溅在干燥的纸上开被吹散

开始倾倒

把墨水倒在画纸上，就像倒液体丙烯颜料那样，并与其他媒材结合使用。在倒墨水时，设计一个配色方案并决定好主导要素，以便发展以后的构图。灵活些。当我创作这幅作品时，我想的主题是"花"，但是当墨水干透后，可能会呈现出一个人物形象或是一幅风景画。最后，白色的区域正好适合作为一个花瓶，我用其他媒材绘制了花朵。

《花束》 尼塔·莉兰，丙烯墨水、炭笔、彩色铅笔、蜡笔、绘图纸板，25厘米×20厘米，私人藏品

☞ 活动 ☜

通过层叠覆盖使墨水具有纹理

选用蜡纸、粗麻布或其他材料，用彩色墨水来创造纹理。先从少量的颜色开始，让墨水自由混合。把蜡纸、保鲜膜粗棉布或粗麻布覆盖在尚未干透的墨水上。等墨水快要干透的时候，把上面一层覆盖物撕下来。多做几次，保留不同纹理效果的小样本，在每个样本背后注明你用了什么材料来创造出这种纹理。

顺其自然

正如你在本章中所看到的，所有的液体媒材都适合用来创作一幅潜意识绘画。尝试液体水彩颜料、稀释后的丙烯颜料、丙烯油墨或其他液体媒材，看看你能做出什么有趣的效果。

保鲜膜

蜡纸

薄纱棉布

拼贴和组合

拼贴让人兴奋，因为丙烯颜料和媒介剂用途广泛且持久耐用。许多工艺品的制作都会涉及拼贴领域。剪贴簿是拼贴艺术的一种形式，它的流行使得拼贴艺术家们可以利用大量的档案材料，比如干式黏合剂和制作贴纸的机器。拼贴的材料没有限制，但有一点要注意，支撑物必须要能够承受拼贴材料的重量。必须尽一切努力，防止时间久了材料会掉落。

支撑物可以是帆布、绝缘纤维板、水彩板、纸板或绘图纸板。拼贴材料可以是各种质量、形状、肌理和颜色的纸张，如票据、糖纸、盖戳邮票、海报等，也可以是丝印纸、大理石花纹纸、金属箔、报纸、照片、细绳、织物、电线、镜子——任何你能想象到的东西。如果你喜欢，也可以在拼贴作品上画画。

把你的材料撕破、剪切、弄皱、缠结或捣碎，做出一个平整的或浅浮雕表面的拼贴。使用丙烯酸树脂和胶水把纸张和小物件粘在支撑物上。在组合时，要在三维物体上涂上厚厚的胶水或塑型膏，然后贴在支撑物上。特别重的拼贴材料需要用环氧胶固定在坚实的支撑物上。

卡片拼贴
吉斯特拉克用杂志上的纸拼贴创作出一副塔罗牌。每一张都是象征性意象的微型精华。

《金币3》 詹妮弗·吉斯特拉克（Jennifer Gistrak），塔罗牌、纸拼贴，13厘米×8厘米

直觉引导出的设计理念
贝内代蒂先在纸上绘画并把画纸打磨成大理石花纹，然后把纸撕碎，重新拼在新的绘画表面上。她把这些形状重新排列，并用颜料来创建统一感。有时会做出人物形象。贝内代蒂在开始时是依靠直觉来创作的，但在创作过程中的某个时刻，设计理念和设计便形成了，并把一切都联系在一起。

《阿拉斯加的奥德赛》 凯伦·贝克尔·贝内代蒂，液体丙烯颜料、拼贴，76厘米×76厘米

没有什么经验是必需的

在拼贴艺术中，纸拼贴是最简单的形式。从杂志或报纸剪报到音乐会节目的照片，所有的东西都能作为材料。除此之外，你也可以自制纸张，把现成的纸和颜料结合起来，研究一些简单的拼贴活动。

经久不衰

若你希望自己的作品能保存得更久，必须选用不容易褪色的材料。可以去艺术品商店或剪贴簿商店购买材料。采购无酸纸或中性纸、不褪色的颜料、钢笔和记号笔。最好再买一支酸碱度测试笔，用来测试纸张的酸碱性。朗牌公司生产的无酸喷雾可以中和剪贴簿和艺术纸上的酸性物质，也可以保护作品免受紫外线损害。

☞ 活动 ☜

创作拼贴来释放创造力

如果你不相信自己的创造力，就试试创作拼贴画。这种有趣的技法能够释放你的创意精神：

※ 建立一个自己的贺卡工作室，把你的百宝箱和12页提到的工作罐放在手边。选用简单的材料：白色胶水、一支笔刷、几支水彩笔。在折叠后的中等重量水彩纸或卡纸上做一些小的拼贴设计。你的家人和朋友一定会喜欢这些由你亲手制作的卡片。在作品上签上你的名字或首字母，这样人们就会知道这些是原创作品。

※ 从构思配色开始——设计一款富有表现力的、与众不同的配色。在几张厚纸片上涂上你选用的彩色墨水、水彩或丙烯颜料。把纸撕成有趣的形状，并把它们组成一幅构图，把撕碎的边缘作为形状之间的白线。从你的工作罐里拿些纸出来或拿几张彩色宣纸，来做出图案和对比。用丙烯酸介质或胶水把纸粘起来。

※ 用墨水、水彩或丙烯颜料在画布或画纸上画一个抽象图案。你可以从取景器设计开始。在撕碎的宣纸或白色包装纸上涂上颜料，用丙烯酸介质或胶水把它们粘在一起。通过轮流上色和重叠材料来完成你的作品。如果你不喜欢成品的效果，只需在上面再贴一层即可。

碎纸拼贴

《合成》 尼塔·莉兰，丙烯、宣纸拼贴、绘图纸板，25厘米×28厘米，私人藏品

拼贴贺卡

155

8 冒险精神：
培养创新精神

《退化/进化》 阿迪斯·麦考利，油画，86厘米×86厘米

你在艺术或工艺领域投入越多的兴趣，做得越努力，你创作出的作品就会越好，就是这么简单。记住：激情、可能性、积极思考、优先次序、享受乐趣、注重过程而并非作品，最重要的是耐心、练习和毅力。

你并不是一个人在创作。每位艺术家们都有犹豫的时候。通过练习并提高技巧来获得自信，从而更相信自己。越少考虑技巧方面的问题，你的艺术作品就会变得越有表现力。

创造力有没有决定性的因素呢？没有！区别只是在于探索的道路不同。若要开发你的创造力，就要培养你的创新精神、获取知识、倾听自己内心的声音。设定目标，但要随时懂得变通。坚持自己的艺术理想，同时尊重他人的作品。学会评估自己的作品。发展自己的个人风格。

变得更有创意吧！

当一个人内在的艺术精神苏醒时，无论他具体的工作是什么，他都变成了一个具有创造力、不断思考、敢于冒险并且寻求自我表达的人。他不安、沮丧，受到启发，当别人想要合上一本书时，他却打开这本书，告诉他们还有更多可能的篇章。

罗伯特·亨利

《艺术精神》

《夏日阴影》 林恩·劳森·帕尤宁（Lynn Lawson Pajunen），混合材料拼贴，55厘米×39厘米

设定一个长期目标

花 时间去培养技术和认知意识。正如老话所说，这是一场马拉松，不是一次短跑。我的学生看着82岁高龄的爱德华·惠特尼创作水彩画时，抱怨道："为什么我不能像您一样轻松地画？"惠特尼皱着眉头大声地说："当你做同一件事做了60年后，你也能像我一样！"可能不需要60年这么久，但这的确需要花时间。

要有耐心，法国作家居斯塔夫·福楼拜说过："天才不过是长久的耐心。"这正是创作艺术时需要做到的。

艺术创作是一种美妙的经历，但并不简单。你不可能每次都能创作出完美的作品，没关系。有时你最好的作品来自概念的选择或对材料的处理。不要试图逃避内心的斗争，有时它能助你创作出有意义的作品。

做好遇到瓶颈期的准备。当瓶颈期来到时，不要气馁，专注于那个层面上的技术提高。随着技艺的精进，可以做些小的改变——一件新的工具、一支不同的铅笔、一种与众不同的颜色、一种特殊的纹理。从这本书中获取灵感，重新开始创作。继续前进，你就会突破瓶颈。没有人会永远陷在瓶颈期里。

简单却巧妙

这幅令人愉悦的水彩画看起来很容易画，使用了传统的水彩画技巧。加纳达的这幅作品包含了巧妙的绘画、有趣的形状、令人兴奋的颜色，在边缘处形成了纹理。这幅作品十分独特，很有创意。

《圣泽维尔教堂》 露丝·加纳达（Ruth Canada），水彩，53厘米×36厘米

剪裁的天赋

特纳用从南非进口的花纹面料做出了一个创意玩偶。运用传统的颜色和标志来装饰服装。特纳的艺术玩偶深受收藏家们的喜爱。

《马赛的舞者》 弗朗西斯·特纳，从南非进口的织物，36厘米×22厘米

充分利用变化

如果让我用一个词来概括如何激发创造力，那就是"改变"！创新源于变化，但不需要改变一切。仅仅改变一件事情，所有的事情看起来都会变得不一样，这能提高你的认知力并激发你的创造力。追求创造力的旅程从冒险开始。做出改变吧。

如果你在纠结，就做出一些改变。改变作品的大小或形状，改变配色，改变主题或媒材。尽一切可能给自己一个全新的开始。调整媒材、工具或技术，尝试一种新工艺。享受创作的乐趣。出门去画。在一天的不同时段创作。

当你不知道下一步该做什么时，不妨待在自己的舒适区，不过不要太沉溺于舒适感中。偶尔挑战自己，看看自己是否准备好接受新事物了。

当你开始创作一幅新作品时，下面这些词语可以为你提供灵感。把这些词语抄在速写簿上，再写上一些词语。用它们来修改你的作品：

增加、合并、删减、曲线、装饰、扭曲、分割、添加活力、夸张、褪色、网格、放大、减少、锐化、软化、拉伸、替代、简化。

以其他方式激发创造力。例如，重新摆放工作室里家具的位置，这样你就有了新的方向。与其坐下来创作，不如站起来。与其独自一人创作，不如和一个团队一起工作。改变日常生活的习惯，培养你的创新精神。无论你现在在做什么，考虑一下你能不能以不同的方式来做这件事情。习惯会扼杀你的艺术冲动。

> 毛毛虫眼中的世界末日，我们称之为破茧为蝶。
>
> 理查德·巴赫（Richard Bach）
>
> 《错觉》

使用不熟悉的媒材能够开阔你的视野

我画了三十多年水彩画，但是我也尝试过很多其他不同的媒材。我最近一次绘画选用的是可溶于水的油画颜料。我还需要花很长时间才能掌握这种媒材。但是尝试新事物是一件很有意思的事情。

《倾斜的书》 尼塔·莉兰，油画，41厘米×51厘米

☜ 活动 ☞
处理一个无聊的主题

你能想到最无聊的陈旧主题是什么？我不会告诉你我的答案，因为我们的想法可能不同。运用设计的要素和原则来表达你的想法，使这个主题变得有趣些。

设定一个具体的、可达到的目标

如果你不知道自己的目标是什么，你又怎么会知道什么时候能达成目标？在音乐剧《南太平洋》里有这么一句话："你必须要有梦想。如果你没有一个梦想，你怎么能知道你的人生方向？"励志作家拿破仑·希尔（Napoleon Hill）说过："目标就是有截止日期的梦想。"

对于一位创意艺术家来说，目标到底是什么？美国作家杰克·伦敦（Jack London）说："每位（艺术家）需要的是一种技巧、一种经验和一种哲学立场。"换句话说，熟练掌握你用的媒材，不断地练习，并用你的作品来表达些什么。

确定一个具体的目标。不要说你想成为一名水彩画家或绗缝匠，明确一些，例如你想要提高自己的水彩画技巧或绗缝技术。把目标细分成一个个小的步骤，写在速写簿上。先雇一位保姆来忙家里的事，这样你就有空去参加学习班了。制定一个计划，在每天或每周的特定时间进行练习。把那一天作为你日历上最重要的一天。

制定一个现实的目标，不要设定必然会失败的目标。罗伯特·弗里茨（Robert Frittz）曾说："人类的精神不会让自己妥协。"正视自己，设定一个可行的目标。

想想自己达到目标需要采取的每一个步骤。专注于这个目标。放轻松，让自己去做梦。当你达到目标时，感受这种喜悦。不要分心，否则你会在前进的路上遇到障碍。专注于自己的目标能帮助你克服这些障碍。

四年多来，我一直想为自己的"探索色彩"讲习班做一个色盘，但我一直没有去做，因为这件事情看起来太麻烦了。有一天，我坐在桌子前，列出了完成目标需要做到的具体步骤。首先是找到一个冲压裁剪机，我翻了翻电话本，打了三个电话，终于找到了需要的信息。与我交谈的工具制造商向我推荐了一家可靠的公司，同时介绍了一些我需要做的事情。不到六个月，我就做完了色盘。如果我没有迈出第一步，这一切也不会发生。

> "做梦的人只会做梦，而创造者会把他们的梦想变为现实。"
>
> 罗伯特·弗里茨

对不寻常事物的普遍追求

就像贝尼代蒂拼贴画中的人物一样，我们在追求创造力的过程中常常会感到孤独，但某种神秘的力量会把我们引向同一个方向——释放我们的创造性精神。

《寻找目标》 凯伦·贝克尔·贝内代蒂，丙烯、拼贴，76厘米×56厘米

👉 活动 👈
找出成功所需的东西

在速写簿上列出你未来两年想要实现的五个具体的创造性目标。根据你目前的情况，选择一个最可行的。列出你能想到的能帮你实现目标的每一件事。你可能需要做一些研究，或去图书馆或网上搜索一些信息。一旦你有决心，任何事情都能做到。迈出第一步吧。

选择你感兴趣的概念

概念是在你知道的和你感受到的东西之间的一条界线。最好的艺术是两者的结合。确定主题时，不要选择你熟悉的事物，问问自己对它了解多少，它给了你什么样的感觉。即便你运用最好的艺术表达能力，也不能处理超出你经验范围的主题。

我曾经拒绝了一位艺术家精心绘制的阿尔卑斯山的大幅油画，她非常不理解。她问我，为什么夸奖她的水彩画，主题是泥泞的花园手套和挖掘工具。我告诉她，在这幅水彩画中，我感受到了她对花园的热爱，但在看到那幅大型油画时，我却怀疑她从未去过瑞士，看过阿尔卑斯山（她也这么承认了）。

用你的方式来讲述自己的故事。在创作绘画、素描和许多工艺美术时，就像在向朋友透露自己的秘密一样。与你的朋友和观众分享你独特的见解，让他们参与到你的创作中来，成为你的合作者。讲述只有你知道的故事。

哪怕是在练习时，你要记住，艺术不仅仅是一种技艺。俄罗斯表现主义画家康定斯基曾写道："艺术家们必须在作品中表达些什么，因为他们的目标不仅仅是掌握某种形式，而是让形式符合其内在意义……由内在需要产生的、发自灵魂的东西才是真正的美。"

> 每一种艺术表现都根植于艺术家的个性和气质之中……如果他是一位情感丰富的人，他的作品充满了抒情和诗意的品质；如果他是一位情感强烈的人，他的作品会更具戏剧化。
>
> 汉斯·霍夫曼

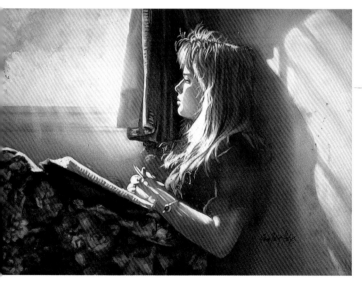

让你的观众感同身受

每一位观众都能感受到这幅画表现的内容：一个小女孩在阳光下发呆。通过简单的背景设计和光线的把握，霍奇斯强调了她要表现的内容。

《打开一扇窗》 格温·塔尔博特·霍奇斯（Gwen Talbot Hodges），水彩，51厘米×76厘米

把你知道的和你的感觉结合起来

在发展一个有意识的概念的过程中，知识和直觉起到的作用是平行的。这张图体现了它们之间的直接关系，能在你的艺术或工艺创作中发挥作用。

知识	直觉
对主题事实的了解	对你的想法和感受的意识
对材料的认识	具体材料的个人选择
对技术的掌握	你处理材料的方法
对色彩和设计的了解	在颜色和设计方面的选择

忠于你自己和你的艺术

在艺术中，也应该有一套真理法则，就像在广告业中要求真实意义。如果有这套法则，艺术家们就会感受到他人为了表达真正的艺术付出的努力，从而变得更加宽容。这条法则不是确立真理标准，而是允许艺术家们自由表达真挚和诚实的感觉。相信你的直觉，不要总去想他人的建议或批评——尤其是当你觉得自己在艺术中表达了真实想法的时候。

乔治娅·欧姬芙在给朋友安尼塔·波利策的信中写道："我不明白为什么要关注他人对我们的看法——不管这个人是谁。难道仅仅表达自己还不够吗？"

艺术家兼作家本·沙恩问自己："这可能是艺术，但这是属于我的艺术吗？我开始认识到，无论我的作品看起来多么专业、多么新颖，它仍然没有把最核心的形象包含在内，那就是我自己。"对于每一位创意艺术家来说，正视自己是一项值得花时间去做并且必须去做的事情。

有时候你会创作出超出自己水平的作品，这是怎么做到的呢？这是你真正潜力的体现。你太专注于创作过程，以至于克服了自我意识，自动地从左脑的批判思考模式转换到了放松的专注模式，下意识地运用你的知识和经验。

相信自己，你真的很不错。你与自己创作的最好的作品一样优秀。只要有耐心并不断练习，你一定能坚持下来。

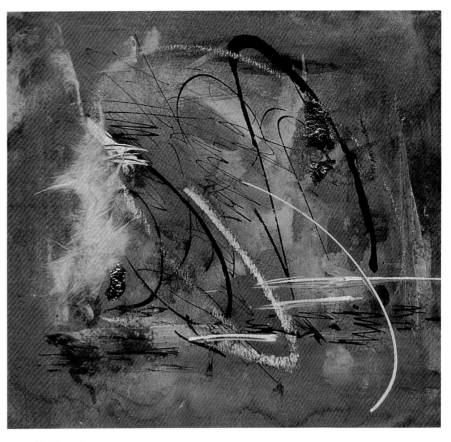

相信你的眼光

华尔特在很多年前参加过我的水彩画讲习班。她给我看了一些她绘制的小纸片，它们看起来十分漂亮，摸着就像宝物一样。后来华尔特掌握了古代造纸的艺术技巧，把自己的创作精神运用于每一张纸中，并将书法和混合媒材融入作品中。

《文字的力量》 罗斯玛丽·华尔特，手工纸、书法和金箔，18厘米×18厘米

☞ 活动 ☜
在他人的艺术作品中寻找真实

艺术不一定看上去很美观，只要表达了艺术家们对世界的真实理解和感受即可。一幅漂亮的作品可能向你阐述了某种真相，但那不是唯一的真相。一幅作品可能表达了对人类残忍行为的痛苦心情——将艺术要素巧妙地结合在一起，来表现可怕的现实。

下次你去参观美术馆或博物馆时，不要去看漂亮的作品，欣赏一些你之前没有看过的作品，看看你能否辨别出艺术家们所传达的信息。每一位艺术家都在阐述自己心中的真相。

评价自己的作品

你迟早要对自己的作品做出评价。如果你使用的方法正确，自我批评是有益的。把自我批评当成一种与自己沟通的方式，而不是一个吹毛求疵的机会。

你所创作的每幅作品都有很多优点，找找看吧。每次你评价自己的作品时，问问自己这些问题：这幅画或这个项目中最好的部分是什么？我表达出自己想要表达的东西了吗？我简化造型了吗？明度重点突出吗？色彩有表现力吗？设计中有足够的张力或动感吗？

每次评价自己的艺术作品时，不断问问自己新的问题。设定一个评判标准，来与你的艺术目的和你的工作模式相匹配。随着目标的改变，改变你的标准。不断加工你的问题列表，作为你成长和发展的记录。

在适当的情况下进行自我批评。为了最大限度地从自我批评中获得益处，要调整你的态度。

当你的创意灵感出现时，不要去想着自我批评。当创作的过程十分顺利时，不要中途停下来挑剔自己。如果你的创作速度逐渐变慢，这时才应该停下来审视自己了。

完成作品后，留出点时间来加深印象。不要急着去评价。从不同的角度审视你的作品，把它放在一边，过一段时间再用新的眼光来看它。

坚持做自己

在我早期的绘画生涯中，我参加了一个讲习班，希望能学到一点技术。但指导老师并没有做示范，我也不知道从哪里开始画。我被一群疯狂的艺术家们包围着，他们在自己的作品中加入了泥土、沙子和树叶，然后到处倾倒、泼溅、乱扔颜料和胶水。我待在角落里，感到十分正经。指导老师说："做你觉得舒服的事就好。"就这样，我在那个讲习班期间一直在画水彩画，运用自然的薄层和凹面绘画技法。我明白我还没有准备好尝试一次巨大的改变。这幅画是我在讲习班上画的，清新又简洁，我很喜欢。

《夏日的喜悦》尼塔·莉兰，水彩，56厘米×76厘米，托马斯·J.托马斯夫人的藏品

当你批评自己的时候，保持积极的心态。列出这幅作品所有的优点，在下一次的创作中，用上这次成功的经验。

感谢你自己的努力。不要和他人做比较。这样做不太好，班级里的人都来自不同的地方且技巧水平大相径庭。在这种情况下，大部分人都不能做出完美的作品。把注意力放在自己的作品上，不要去想他人在做什么，排除干扰，除非你觉得你能从周围环境中学到些什么，再去这么做。

专注于概念、设计和技巧

优 秀的作品经得起严肃的批评。然而，对艺术的评价是主观的，所以什么样的艺术才能算好的艺术呢？这个问题很难回答。这里有一些指导意见，能帮你设定一个客观标准，来评估你的作品和他人的作品。评价标准能使你更公正、更清楚地认识到艺术家作品中蕴含的内容。如果曾经有人要求你对艺术作品做出评价，那么记住以下这几个要点：

概念

这篇文章呈现了什么概念或想法？

这个想法被诠释得如何？

这个有意思的问题只有这一种解决方法吗？

这种诠释巧妙吗？有个性吗？

你能从这幅作品中读出艺术家本人吗？

设计

艺术家是如何利用设计来表达概念的？

有趣的造型处理得好吗？

是否有效地运用了主导要素来表现这个概念？

有没有这种感觉：一旦增添或删减了某样要素，就会破坏作品整体的效果？

技巧

艺术家如何有效地运用他或她的技巧？

这位艺术家是否充满信心地在创造？

技巧是已经融入作品，还是仅仅呈现在表面？

技巧的使用是否覆盖了艺术家想表达的内容？

☞ 活动 ☜

尝试艺术批评

观察下面这两幅作品以及本书中其他作品的内容、设计和技巧。用同样的标准来评判现实主义作品和抽象主义作品。选取两幅本书中的作品进行比较——一幅你喜欢的和一幅你不怎么喜欢的。保持开放的心态，尽量保持客观。即便你不喜欢这些作品，但假设艺术家在作品中融入了自己的真诚。看看你是否能理解他们为什么选用了某种技巧、主题或颜色。面对同样的主题，你又会怎么处理呢？

《春之花束》 玛丽·L·诺维尔（Mary L. Norvell），水彩、餐巾纸拼贴，61厘米×71厘米，私人藏品

《碎花》 斯蒂芬妮·H.科尔曼（Stephanie H. Kolman），水彩，29厘米×38厘米

相信自己，你可以做到

如果你放松对自己的要求的话，就能更轻松地成为一名艺术家。你是你自己最刻薄的批评家。当我在课堂上批评学生的作品时，总有几个学生会说："把这个撕掉吧。告诉我它有什么问题，我能接受批评。"我觉得应该先看看你作品中的优点，你自己的优势在哪里。这样效率会更高。我相信你能认识到自己的错误，但要从错误中吸取教训，继续前进。

带着积极的心态审视自己的作品。这里有一些策略，能帮你在创作时保持自信：

发现自己的优势。研究那些你做对的地方。找出一幅画中做得最好的部分，继续保持下去。一边工作一边解决问题。每次练习的时候，你都能进步。诀窍就是尽可能地多练习。

避免消极的影响。不要被他人的批评吓倒。当你需要听不同的意见时，找一位你重视的人，让他对你的作品做出诚实的评价。

相信自己的直觉。你的潜意识能为你的作品做出巨大的贡献。让没有预想到的事情来激发你的创造力。作家亨利·米勒在业余时间喜欢画画，他说："这种直接的、自发的工作方式还有另一种表达方式，那就是在那个时刻，某人是在玩创意游戏。"没有比这更好的活动了。

按捺住冲动，不要去纠正无意的改变或小错误。不恰当的线条、形状或颜

相信你能做到

大约20年前，当我遇到大卫·丹尼尔斯时，他正痴迷于色彩和自然绘画。在此期间，他的作品变得越来越多彩，尺寸也越来越大。他所描绘的主题仍是大部分人不会注意到的小事物。他有着坚定的目标，他的作品能反映出他的练习、耐心和毅力。他对自己有信心。你也必须相信自己能成为一位有创造力的艺术家。

《蚱蜢》 大卫·丹尼尔斯，水彩，152厘米×102厘米

接受新的表达方式

相信自己，但也要勇于改变。尝试不同的艺术和工艺作品。你所做的每件事都能增加你的知识并提高你的技能。像杰弗斯这样的工匠，通过设计和色彩来创作引人注目的艺术品，把纾缝等国内艺术提升到了艺术地位。

《感觉》 凯西·杰弗斯（Cathy Jeffers），混合纤维和绗制品，46厘米×30厘米

色可能会使你的作品充满活力。接受它或者忽略它。试图去改正一个小错误可能会让别人更注意到错误之处。

学会处理来自各方的批评。大部分鉴赏家和评论家都想做到公正，但他们毕竟是人，也会有偏见。拒绝你并不代表你的作品不好，只是他们评判作品的标准和你的不一样罢了。记住，今天被拒绝的作品在明天可能会成为最好的展品。

培养个人风格

风格就是烙印在你作品里的个性。你处理主题的方式、你如何将它与你的经验联系起来、你对材料的选择以及你处理材料的方式都会影响你的风格。

不要刻意去模仿他人的风格，这样你永远无法培养出自己的风格。你可能是想把其他艺术家的风格融入自己的作品中，这样是行不通的。当然，你肯定会受到他人的影响，但久而久之，属于你自己的独特风格迟早会显现出来。当你全身心地投入到创作中，风格自然而然地就出现了。

勇于尝试，开始一场冒险。艺术家、作家玛丽·卡罗尔·纳尔逊在《联系：贝丝·艾姆斯·斯沃茨的艺术》一书中写道："每一位艺术家从他的视觉仓库中获取幻觉元素，来逐步发展艺术风格。真正的突破是在私密的工作室里进行的。当他敢于以一种新的方式，不依赖他人来使用颜料，这是一段令人兴奋的经历。只有付出努力、勇敢地去尝试新事物的艺术家才会成长。"

只有敢于尝试，你才能体会到那种兴奋的感觉。

掌握方向的是你自己

你可能已经形成了初步的风格。许多艺术家们哀叹自己的风格不具有辨识度，但当他们的作品与其他艺术家的作品放在一起时，却很容易被区分出来。强调你的主题——作品中独特的要素、符号或特色。你的作品会反映你自己——特定的主题、特定的色彩、你处理材料的独特方式。

不断进化你的风格。独立地做出选择。你对主题和材料的选择、你处理它们的方式——这就是你的风格。你对作品中主导要素的选择以及你安排它们的方式也是你的风格。

你所做的每个选择都能反映出你自己和你的个人风格。不要养成模仿他人的习惯。相信自己。在作品中呈现出的最细微的个人风格和透露出来的智慧是创造力的表现。

这些能帮助你培养自己的个人风格：你对大自然直接的印象，你的内心世界和你用的材料。你越能熟练地运用

个人风格的组成部分

※ 你最喜欢使用哪种技法和媒材？

※ 有没有哪些元素会在不知不觉中出现在你的作品中？

※ 你最常在作品中使用什么符号或主题？

※ 你是否会在作品中展开这些主题？

※ 这些符号、主题和技法是你个人表达的重要组成部分吗？

无限的色彩
威廉斯是个户外运动爱好者，他对自然的热爱和细致入微的观察体现在作品中。他的个人风格不仅仅停留在对自然色彩的诠释，而是用华丽的色彩来赞美自然。

《又一天过去了》 雷奥纳德·威廉斯，丙烯，58厘米×84厘米

技巧，你传达的信息就越有效。练习技能并掌握技巧能提高你的自信。

扎实的知识和技能基础能让你在创作时充满信心，在展示自己时更有说服力。不断练习技巧。如果你一直不练习，就会退步。就像运动员为了比赛锻炼身体一样，不断练习来磨炼画技。

☞ 活动 ☜

同一个主题，从现实主义到抽象主义

无论你是一位现实主义艺术家还是抽象主义艺术家，尝试做做本活动，看看如何以不同的方式来处理并设计同一个主题。选择一个主题，然后制定三种不同的设计：

※ 选一个具有表现力的主导要素来做一个现实主义的渲染。比如，我画了两幅以鹦鹉为主题的作品，用了强烈的主导颜色和明度对比来表现它们的立体形态。

※ 用简单的平面形状将同一主题风格化，这和立体没有关系。我不考虑明度，专注于运用简单的形状和鲜艳的纯色，在主色红色上添加黑色的线条来强调轮廓，类似于彩色玻璃。

※ 用这个主题中的某一部分来做抽象设计，进一步简化形状，重新排列元素。做一个抽象设计，不考虑现实主义形象。我把翅膀和肩膀上的羽毛分离出来，改成了一种抽象的几何图案，看上去不像两只鹦鹉。

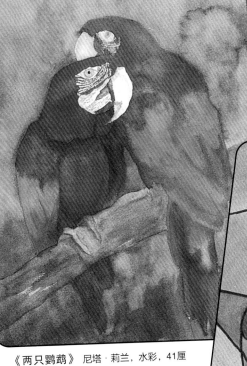

《两只鹦鹉》尼塔·莉兰，水彩，41厘米×30厘米

《两只鹦鹉》尼塔·莉兰，水彩，41厘米×30厘米

《翅膀》尼塔·莉兰，水彩，41厘米×30厘米

167

最重要的一点就是……享受吧!

创意艺术家必须做出很多决定。让我们回顾一下艺术和手工艺创作中涉及的主要方面:

1 确定你的概念。你想要表达什么?你是在把一些无法用语言描述的东西可视化。注意作品中反复出现的符号。

2 计划构图。运用设计的要素和原则来表达你的概念。找到最好的表达方式。选择能表达概念的形式。选用一款创意配色方案。

3 提高你的技巧。熟练运用技巧 和材料能使你更有效地进行表达。如果你不能表达出自己的想法,仅靠技巧是不能创造出优秀的作品的。

4 创作自己的艺术作品。尝试用几种方法来表达你的概念。花点时间。保留批评。不断尝试,但不要依靠花哨的技巧来表达。

5 享受。珍惜艺术创作的经历,从中学习并创造自己的世界。艺术很重要,但重要的不是你创作的方法,而是这段经验,珍惜这段经验能让结果更有价值。

协奏曲

这幅构图以音乐为基础,是皮彭格为一个团体画廊展览创作的作品之一。每位参展的艺术家们都深受音乐主题的启发。

《迷失的命运》 玛莎·门罗·皮彭格,混合材料拼贴,46厘米×61厘米×4厘米

一段创意旅程

加纳达没有画她经常画的明艳的西南部景色,而是画了一只等待变成王子的青蛙。这幅作品中,从主题到配色,都与她之前的风景画有着很大的区别。注意,她保留了有趣的边缘处理方式。

《一个吻》 露丝·加纳达,混合媒材,58厘米×48厘米

这只是开始

通往创意的道路是曲折的。只有靠耐心、练习和毅力，才能取得成功。每次你创作时，就在不断成长，但你自己很少意识到这一点。不要害怕失败，一次彻底的失败也能教会你很多东西。

每一位艺术家或工匠，无论他的技巧多么娴熟，经验多么丰富，在创作前都要一遍又一遍地确认："我应该画些什么或制造些什么呢？"本·沙恩曾说过："答案是显而易见的：'画出你自己，画出你相信的，画出你感受到的。'"尝试去画所有东西，无论是什么东西。

你什么时候才能成为一名真正的艺术家，而不是一个学艺术的学生呢？当你意识到艺术教育永无止境时，你就成为一名艺术家。你能通过艺术，无止境地了解到自己和世界。你在混乱中创造秩序，并发现其意义。你的成长背景、经验、所受教育和环境都能影响创意精神的发展，所有的这些都包含了你的艺术教育。你在生活中和艺术中碰到的新事物越多，你的艺术资源就越丰富。

探索、尝试并发展。发挥你的创意精神。

创意能使你的潜能得到充分的发挥。调整好你周围的环境、人际关系并感知宇宙的力量。你的创意艺术作品能将无形的东西——你的想法、概念或感受——塑造成有形的形式，并在其存在的期间影响观众。开发那些存在你脑海中的形象，把它们可视化。与全世界分享你的看法。让你的创意精神自由翱翔。

你梦想成为一名艺术家。

你就是一位真正的艺术家。

开始吧！

永远不要相信，当你到达某一个点的时候，你就不能前进了。永远不要给自己的未来设定界限，一旦你这么做，当你到达那个地方时，你就无处可去了。永远不要给自己设定一个终点，因为一切都只是一个开始。

小·约翰·赫尔德

永无止境的旅程

不断学习，不断成长——就像孩子一样，这就是创意艺术家。

《美梦继续》 尼塔·莉兰，水彩，23厘米×15厘米

西方绘画技法经典教程

- 清晰的步骤详解图

- 专业团队的精心创作

- 向枯燥的绘画理论说再见

- 读图、看视频，用案例讲解各种绘画技巧

扫描上方二维码
关注微信公众号
查看相关图书信息

图书在版编目（ＣＩＰ）数据

绘画中的逻辑思维 /（英）尼塔·莉兰著；周敏译 .
－－ 上海：上海书画出版社，2020.4
西方绘画技法经典教程
ISBN 978-7-5479-2322-1

Ⅰ . ①绘… Ⅱ . ①尼… ②周… Ⅲ . ①绘画技法 – 教
材 Ⅳ . ① J21

中国版本图书馆 CIP 数据核字 (2020) 第 061430 号

合同登记号：图字：09-2020-286

西方绘画技法经典教程
绘画中的逻辑思维

著　　者	【英】尼塔·莉兰
译　　者	周敏
策　　划	王　彬　黄坤峰
责任编辑	朱孔芬
审　　读	陈家红
技术编辑	包赛明
文字编辑	钱吉苓
装帧设计	树实文化
统　　筹	周歆

出版发行	上海世纪出版集团　上海书画出版社
地　　址	上海市延安西路 593 号 200050
网　　址	www.ewen.co
	www.shshuhua.com
E - mail	shcpph@163.com
印　　刷	浙江新华印刷技术有限公司
经　　销	各地新华书店
开　　本	889×1194 1/16
印　　张	10.75
版　　次	2020 年 5 月第 1 版 2020 年 5 月第 1 次印刷
印　　数	0,001-4,300
书　　号	ISBN 978-7-5479-2322-1
定　　价	88.00 元

若有印刷、装订质量问题，请与承印厂联系